馬蒂斯

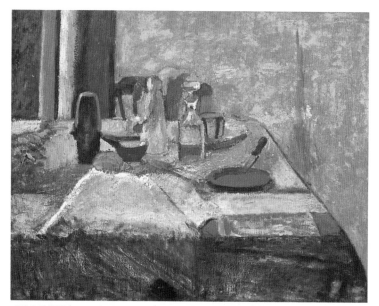

《逆光的靜物》，1899

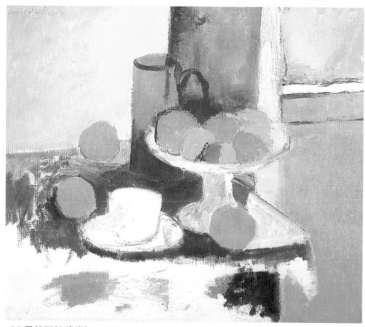

《水果盤與玻璃壺》，1899

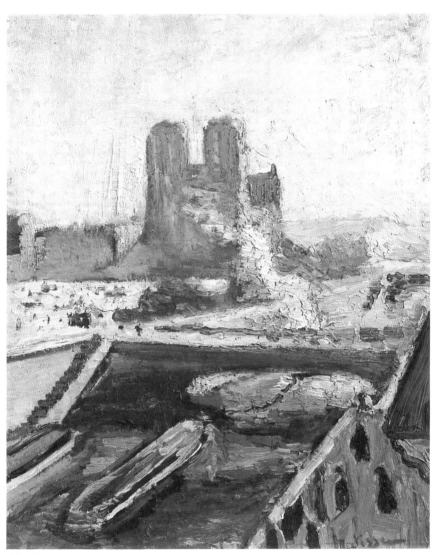

《聖母院》，1900

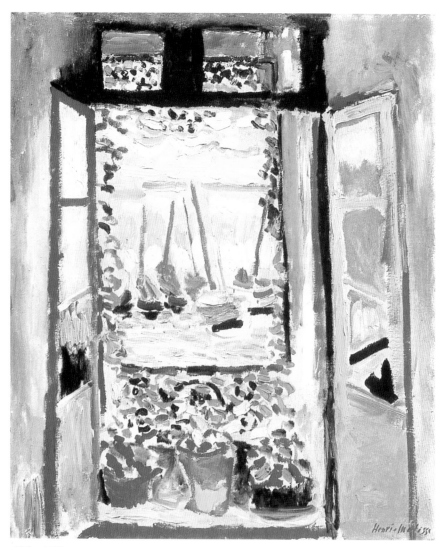

《窗》，1905

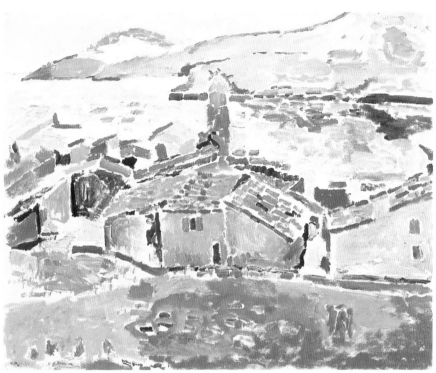

《柯利烏瑞的屋頂》，1906

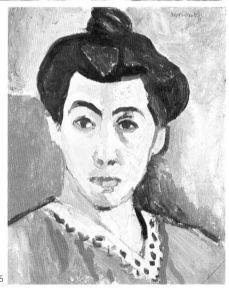

《一片綠影下的馬蒂斯夫人》，1905

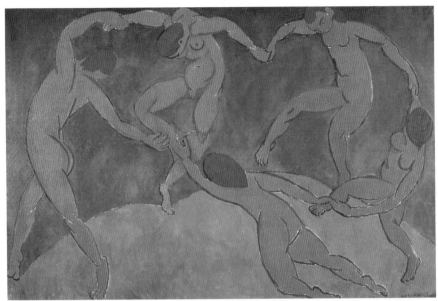

《舞蹈》，1909

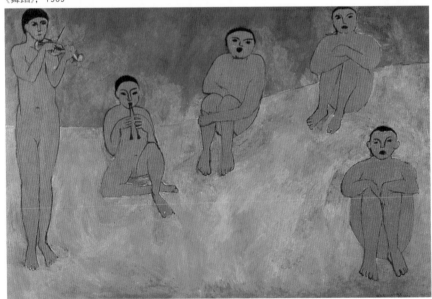

《音樂》，1910

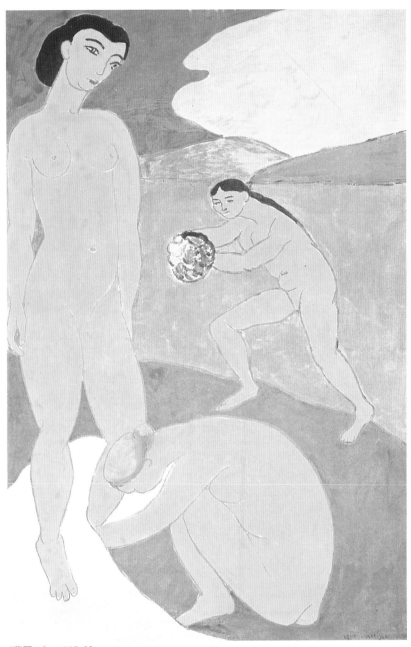

《華麗 II》，1907-08

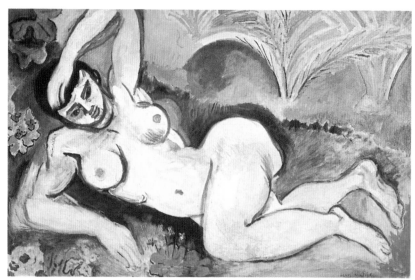

《藍色裸女》，1907

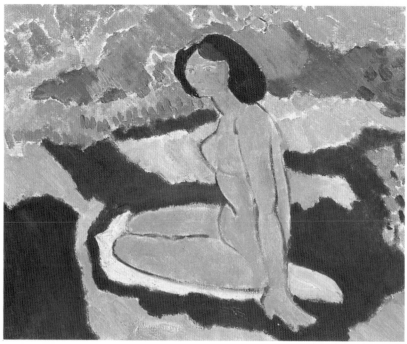

《蹲坐的裸像》，1909

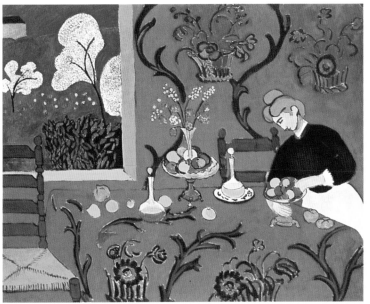

《紅色的和諧》(《紅色的餐桌》), 1908

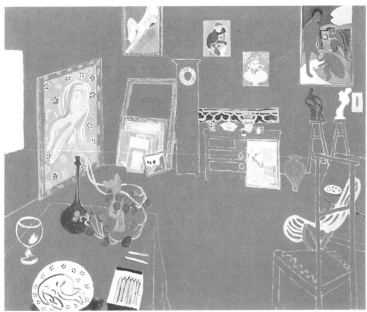

《紅色畫室》, 1911

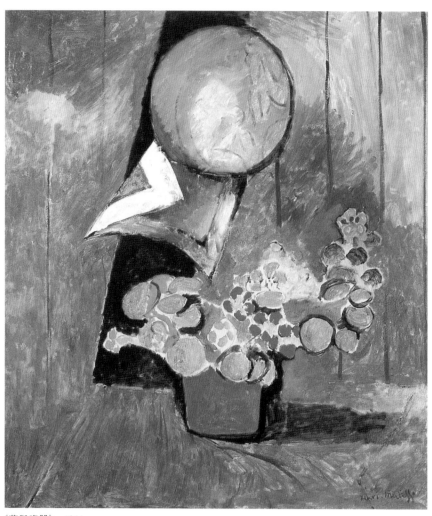

《花與瓷器》，1911

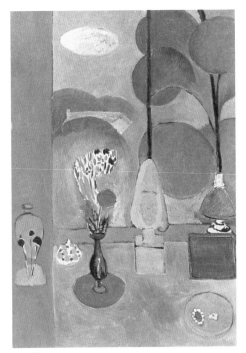

《藍窗》，1911

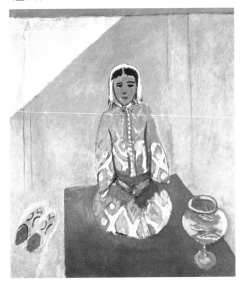

《在平台上的佐拉赫》，1912

《摩洛哥的花園》(《長春花》),1912

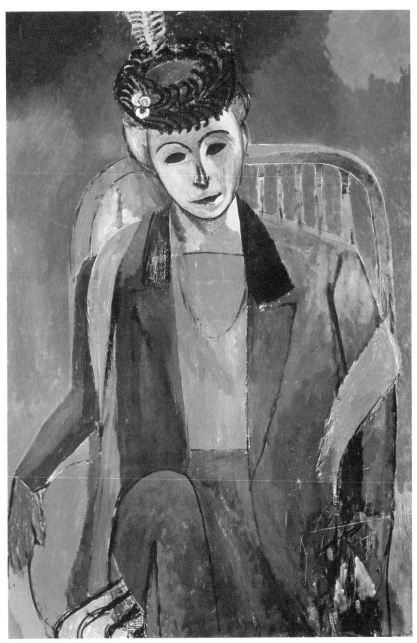

《馬蒂斯夫人畫像》，1913

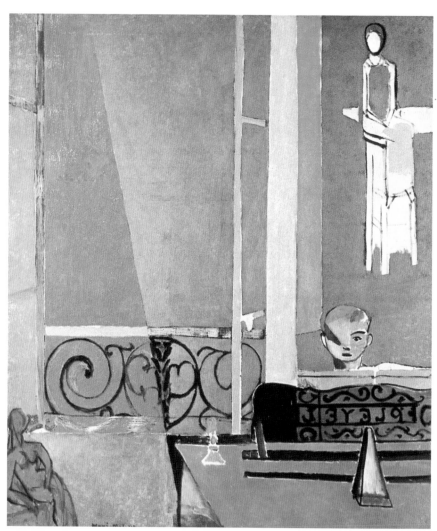

《鋼琴課》，1916

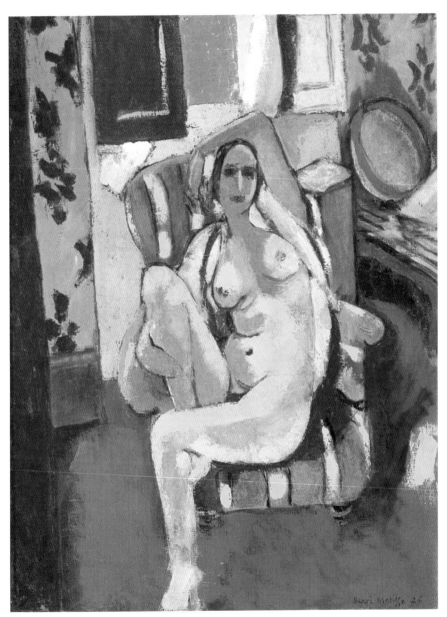

《在鈴鼓旁坐著的裸女》，1926

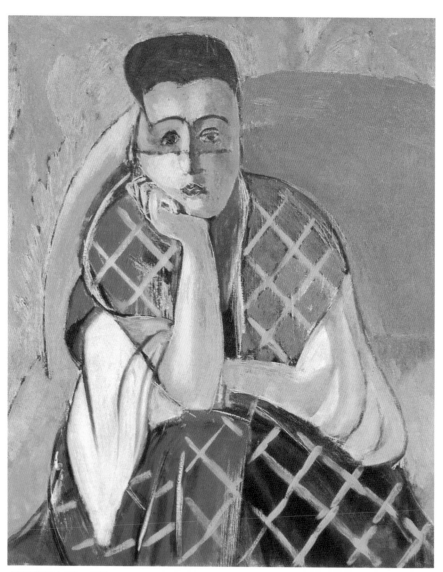

《戴面紗的女子》，1927

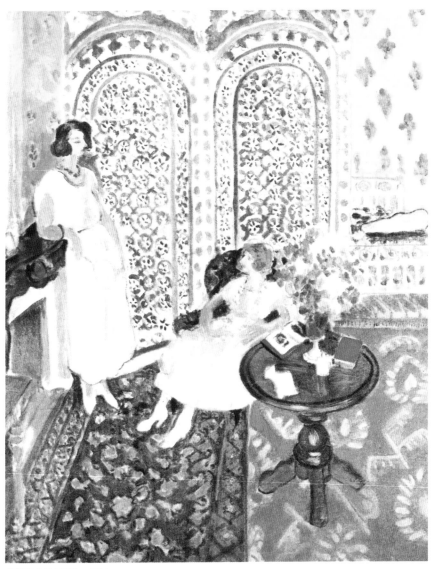

《摩爾式的屏風》，1921

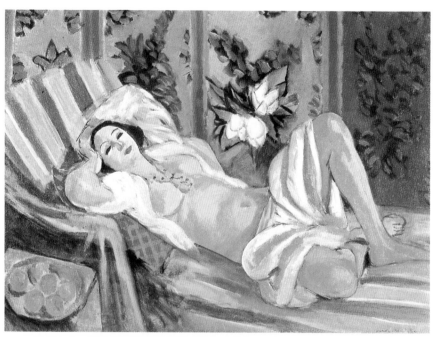

《奴婢與玉蘭花》，1924

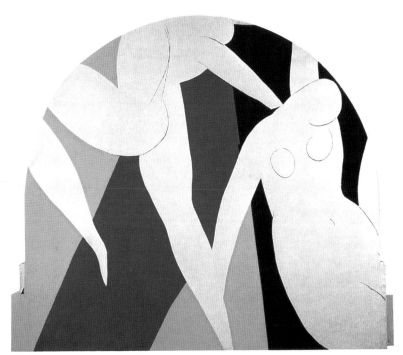

《舞蹈》，1932

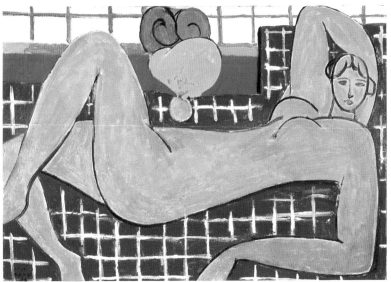

《粉紅色裸女》，1935

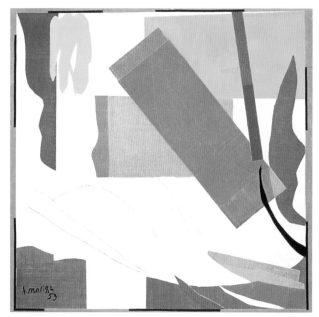

《海洋的回憶》，1953

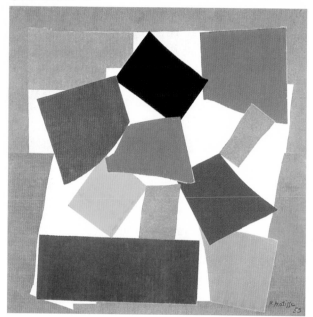

《蝸牛》，1953

藝 術 館

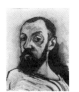

藝術群像

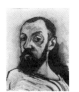遠流出版公司

Matisse
Copyright © 1979 Lawrence Gowing
Chinese translation copyright © 1999 by Yuan-Liou Publishing Co., Ltd.
All rights reserved

藝術群像 | 12

馬蒂斯

著者／Lawrence Gowing

譯者／羅竹茜

封面設計／唐壽南

內頁完稿／林遠賢

責任編輯／曾淑正

發行人／王榮文
出版發行／遠流出版事業股份有限公司
台北市汀州路三段184號7樓之5
郵撥／0189456-1
電話／(02)23651212
傳眞／(02)23657979
香港發行／遠流(香港)出版公司
香港北角英皇道310號雲華大廈四樓505室
電話／25089048　傳眞／25033258
香港售價／港幣116元

著作權顧問／蕭雄淋律師
法律顧問／王秀哲律師・董安丹律師

排版／天翼電腦排版印刷股份有限公司
電話／(02)27054251

1999年2月16日　初版一刷
行政院新聞局局版台業字第1295號

售價／新台幣350元
缺頁或破損的書請寄回更換
版權所有・翻印必究
Printed in Taiwan
ISBN 957-32-3657-5

YL*ib* 遠流博識網
http://www.ylib.com.tw
E-mail:ylib@yuanliou.ylib.com.tw

馬蒂斯

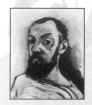

Lawrence Gowing 著
羅竹茜譯

R 1 1 1 2
馬　　蒂　　斯
M　a　t　i　s　s　e

◘目錄◘

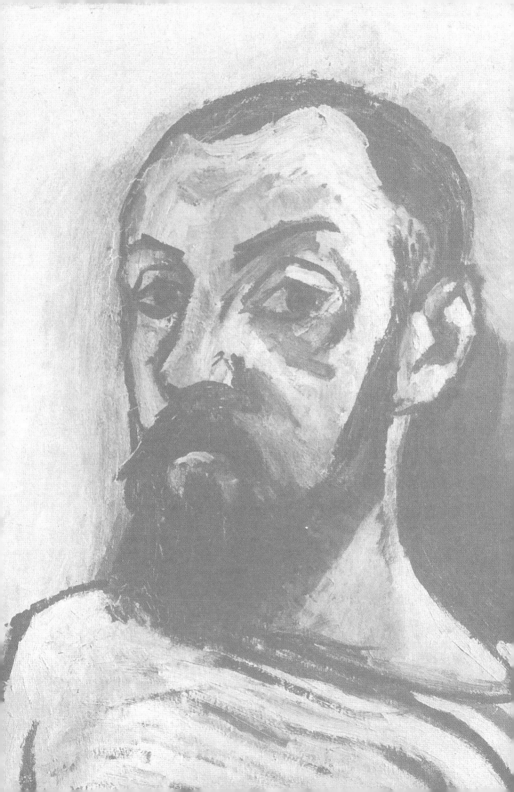

「奢華、寧靜與享樂」，是用來形容馬蒂斯的繪畫裏歡愉與休憩的特質最好的比喻。馬蒂斯發揮色彩的本質，不是用來模仿自然或表現光影，而是用來創造。與二十世紀初期的畫家們相比，他的藝術風格更大膽、更不刻意經營，而具有現代感。原為銀行員的馬蒂斯二十歲才開始學習繪畫，對他來說繪畫是一種自由、寧靜、逃避不安的方式。因此他的作品沒有學院派的精緻和美學的包袱，也不像同時代的年輕畫家為冒險和實驗而創作。他以自己的想法為根源，發展出一種大膽簡化、自由表現與裝飾的新繪畫。許多馬蒂斯繪畫靈感來自他自己的生活題材，他作品的真正主題不是動作，而是狀態。一種形式與顏色之美融合的狀態。

——劉惠媛

《新朝藝術》總編輯

十九至二十世紀過渡期間的偉大藝術家們，穿越了浩瀚的想像空間。其旅程空前絕後；自文藝復興喬凡尼·貝里尼（Giovanni Bellini）以來，無人能窮其一生跨越如此寬闊的領域。這些藝術家在整個藝術界所帶動的轉變與分裂，前所未見。這段邁向現代藝術的旅程與引導其歸向的觀念至今仍令人費解，其終點就某方面而言仍是謎，是不斷收復故土的領域，這片土地在未開拓前已有居民——有時似乎被敵國環伺，備受圍攻，但仍表現了無比的豪氣。

其中亨利·馬蒂斯（Henri Matisse）所跨越的領域最大。從最初的現代寫實主義畫作到最後塗上樹膠水彩之剪紙（gouaches découpées）的壯觀，其旅程橫跨了六十年之久。馬蒂斯的勇氣有時被視爲帶著愼重的色彩，同時他的大膽亦被精心地研究，因爲這種不過是寫實的美學冒險正是他的才華成分。

馬蒂斯生於一八六九年的最後一天，父親爲北方小鎮波漢（Bohain）的穀商。二十歲時爲聖昆丁（St Quentin）銀行的職員。他的藝術生涯起步得極晚，當時是爲了逃避鄉村的商業生活。他參加了當地藝術學校的素描清晨班，在漫長的修養期間，他得到一個畫具箱。他總是憶起這段啓發期間的奇蹟：「當我開始繪畫時，我覺得置身在天堂之中……日常生活中，我總

是被別人告訴我該怎麼做的建議，搞得厭煩不堪。一開始畫畫，我就覺得完全自由、寧靜、不被打擾。」他需要的不是冒險或實驗，而僅是以最穩健安全的方式沉醉於繪畫之中。一八九〇年，「前衛派」（avant garde）首度成為現代風尚的團體，但馬蒂斯絲毫不為其中的創新與騷亂不安所動，因為繪畫是他逃避騷亂不安的方式。

當同時代的人承襲自文藝復興以來最蓬勃發展之時代的美學動力與繪畫精緻度時，馬蒂斯却缺乏此種動力與精緻。他的技巧尚屬於初步階段，而繪畫理念則得自中產階級的自然主義——由法國畫派取自荷蘭，此派既非聲名狼藉，也非令人興奮，除小風小浪之外，算是畫風大戰中唯一不受影響者。馬蒂斯接受此派，表現出奇特的基本風格。單純與溫和而包容的筆觸，使得他於一八九四年二十五歲時的畫作《閱讀者》（La liseuse）（圖1）初嚐成功的滋味，該作品流露純眞的魅力。此畫極力避免極端；完全符合中庸的品味。在次年的展覽中，此畫被官方購買並擺設在蘭布耶堡（Château de Rambouillet）的總統府中；而今則陳列於國家現代藝術博物館（Musée National d'Art Moderne）。之後馬蒂斯就此畫的細部結構以及相同沉鬱的棕色與藍色基模發展，完成了《靜物自畫像》（Nature morte à l'auto-portrait）（圖2），現由紐約的山姆・薩茲（Sam Salz）收藏。這是一個有趣的轉變；花形的圖案（為當時典型的題材）在第一幅畫作中出現在壁紙上，

而在第二幅作品中則出現在放置這些物品櫃子的桌布上。這
圖案顯然是爲了安插而安插，表露出這些畫作中最刻意營造
的美學態度──這種態度是由二十年前塞尙（Paul Cézanne）
的靜物畫所濫觴，同時也就是一八九〇年代那比派（Nabis）
所堅守的長城。當時馬蒂斯的技巧根本稱不上精純；唯顯現
出日後產生最大膽藝術圖案的可能跡象。

　　當畫風之爭達到頂點，馬蒂斯却滿足於現況並受到幸運

2 《靜物自畫像》,
 1896

之神的眷顧。馬蒂斯尋找老師,不懈地在美術學校(École des
Beaux-Arts)的內院作畫,而引起了牟侯(Gustave Moreau)
的注意。在一八九五年的三月,牟侯獲許讓馬蒂斯免試加入
他的班級──這繪畫班不僅維護而且更了解傳統。牟侯對大
師的感受最為敏銳,並致力於鑽研天賦才華的奧祕。他絲毫
不狹隘,對叛離傳統的羅特列克(Henri de Toulouse-Lautrec)
多所讚賞;而他充滿詩意且乖張的想像力使得當時某些先進
的繪畫成為被人摒棄的神祕主義。但在一八九〇年代的危機

中，牟侯的影響力漸漸發揮。一步步、耐心地得到自己的一片天；有耕耘即有收穫；年輕的叛逆分子在五十歲之前會痛恨自由；古典主義很快的再興；等等。當他的得意門生盧奧（Georges Rouault）記錄一九二〇年代的這些種種時，在許多人眼中似乎應驗了牟侯的預言。

牟侯尤其談到夏丹（Jean Siméon Chardin）、柯洛（Jean Baptiste Camille Corot）與忽略他的不該。一八五〇年代底牟侯與夏畹（Pierre Puvis de Chavannes）及竇加（Edgar Degas）共赴羅馬，以直接得自柯洛的率直描繪羅馬與其光彩。但這異於牟侯璀璨、雌雄同體以及與這傳統結合的幻想。牟侯與傳統的結合是具防禦性意義的。其源自於牟侯聰敏地了解到在象徵主義（symbolism）的基本架構形成（一八九〇年代的前衛派）後，該傳統所處的危險。盧奧討論他的老師對林布蘭（Rembrandt van Rijn）與對文藝復興的投入時，說明了這些反映牟侯的信念，牟侯認為偉大藝術的寶藏與嚴肅皆豎立在這同樣的崇高水準，這水準與當時另一個水平相扞格，而此扞格則在其教誨中被間接地點了出來：「沒有所謂的裝飾藝術。」

象徵主義主張明顯、大肆地裝飾。在牟侯的畫室中，這些主張完全不見蹤影。牟侯為了對抗這些主張，擬定了對立的原則，這些原則對二十世紀藝術的意識形態影響更為深遠。對他而言，藝術的最高鵠的是表現；藝術家的最高目的是**表**

現自我。這兩原則間的矛盾對馬蒂斯具有特殊的意義，它造成了馬蒂斯在早期作品中觀點的游移不定。折衷二者成了他與自己對話的目標，這可見於一九〇八年——即牟侯死後十年所出版的《畫家札記》（*Notes of a Painter*）。經過多年的掙扎後，馬蒂斯相信對自己而言，這兩原則並無牴觸；他後來告訴女婿：「表現與裝飾是一回事。」但這兩個對立的原則仍反映在他作品的其他面向上。對這位學生而言，牟侯在傳統技巧所設定的教誨與標準皆十分嚴格。也由於這些教誨與標準，馬蒂斯極為簡單、高尚地裝飾的藝術要素，表現得並不輕鬆流利，但却饒富完整的傳統意義。牟侯的教誨絕禁以自耽的方式通往繪畫的天堂。

當時，啓蒙的保守主義極適合馬蒂斯。牟侯所建議的臨摹正投其所好，他描繪精美的拉斐爾（Sanzio Raphael）與向班尼（Philippe de Champaigne）的作品。但他仍較喜歡北方的本國色調寫實主義，臨摹一些如黑姆（David de Heem）偉大早餐作品等的有關營養物的畫作，這是對吸收藝術的挑戰，而二十年後馬蒂斯成功地超越了。他尤其喜歡臨摹夏丹的作品，這位畫家一直是他最心儀的。他對夏丹的崇敬即反映在兩幅冷灰色的作品上(兩幅皆是一八九六年之作)，一幅是今在俄羅斯的《桃子靜物畫》（*Nature morte aux pêches*），另一幅為在紐約的《葡萄靜物畫》（*Nature morte aux raisins*）。在最早期畫作中所溢滿的琥珀色調，於此類作品中已漸漸被淬

鍊成銀色的純淨狀態。

　　牟侯要馬蒂斯到戶外寫生，首次描繪的是沿塞納河朝向羅浮宮的景致，這幅繪於一八九五年的《橋》（*Le pont*），承襲聖安吉羅與聖彼得橋（Ponte S. Angelo and St Peter）的古典羅馬形式，即柯洛的形式。待他創作出《牟侯的畫室》（*L'atelier de Gustave Moreau*）（圖3）時，他的方法已具有純熟的選擇力。馬蒂斯與牟侯的其他認真弟子所採取的風格，

3　《牟侯的畫室》，1895

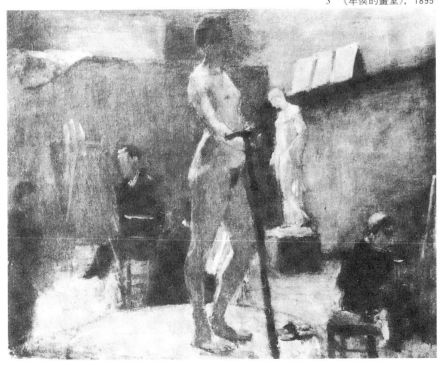

事實上比過去二十年的色調印象主義（tonal impressionism）
還悠久，爲彩色印象主義（chromatic impressionism）；此爲十
七世紀所創造的風格。這種風格旨在日常事物的單調紊亂狀
態中，建立巧妙的秩序。

　　馬蒂斯於一九○○年代中的室內靜物畫是描繪紊亂物品
的畫作，這些畫作創造了光線照射下室內亂糟糟物品的形象。
在《帽子靜物畫》（Nature morte au chapeau）（圖4）中，一頂
大禮帽被丟在凌亂的桌上，手法採用十分新穎的即席破筆
（brio），而主題却十分平凡；馬蒂斯彷彿不由自主地去反映
這個別人總是告訴他人該如何做之世界的混亂。這些作品的
佈局通常是傾斜、向後的，製造人生的對角切片，即左拉
（Émile Zola）眼中所謂的自然一隅；全幅畫所流露出的氣質
壓抑內斂，偏好當時先進繪畫的複雜風格。此時馬蒂斯避免
作正面或不可測知的畫作；這些畫作透明、發出乳白光，匯
聚成寬而淺、中空如碗或凹陷如盤的形狀。

　　一八九五至九七年間，馬蒂斯每逢夏季就會到不列塔尼
（Brittany）作畫。一八九六年第二次造訪時，他創作了《灰
色大海景》（Grande marine grise）（圖5），一反凌亂的靜物，
這正是自由孤獨所代表的意象。這種風格在法國繪畫中無出
其右者；《灰色大海景》的對稱與虛空是佛列德列赫（Caspar
David Friedrich）帶給風景畫的精神，也是數年後蒙德里安
（Piet Mondrian）設計其荷蘭海灘對稱意象的精神。一八九

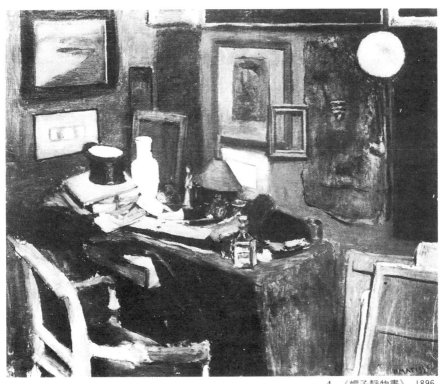

4 《帽子靜物畫》，1896

六年的灰色布列敦（Breton）風景畫還有更特異的景象。《固
法海景》（*Marine à Goulphar*）（圖6）的空間被岩石邊的深色
大海擠壓，猶如墨藍、鎚頭的怪獸盤踞在畫布上。但馬蒂斯
朝另一方向邁進，他的藝術從不遺世獨立；以時代與自己的
學派爲根源。

　　馬蒂斯在不列塔尼時，投宿於阿凡橋（Pont-Aven）的葛
羅涅克飯店（Pension Gloanec）；高更（Paul Gauguin）在此

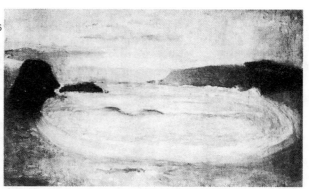

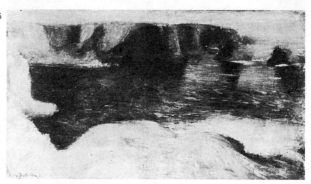

所遺留的裝飾對他了無意義。但他在不列塔尼的第一位同伴，也是他致贈塞納河素描圖的聖米歇爾碼頭（Quai St Michel）鄰居魏里（Émile Wéry），當時正在創作印象派作品，而在他們分手前，印象派對馬蒂斯產生了影響。一八九七年的《餐桌》（*La desserte*）（圖7）主題取自其前年的作品《布列敦女僕》（*Serveuse bretonne*）（圖8），而《餐桌》這幅野心勃勃的作品是馬蒂斯在牟侯建議下的參展作。作品中的銀色調加深，至

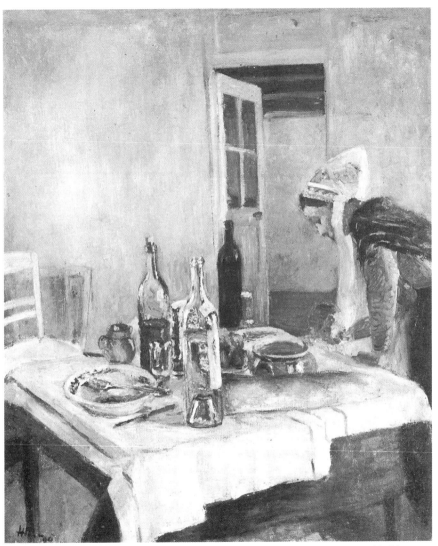

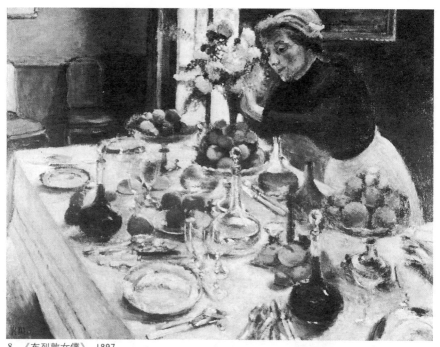

8　《布列敦女僕》，1897

於他最偏愛的主題──布置精美的餐桌與專心工作的僕人，
外形則演變成輝亮的球形，匯聚並放射著光芒；牟侯讚賞這
些晶亮的玻璃瓶，他說：「可以把帽子掛上去」；事實上這些
玻璃瓶即是某種展現的中心，這種展現結合了色調寫實主義
的堅實本質與鮮艷但絕非以稜鏡析出色彩般的裝飾。牟侯子
弟的風格雖色調巧妙，但似乎總是很怪異地眞實，在十九世
紀先進繪畫的環境下，這種自然一隅的觀點基本上是傳統的。
女僕的整個身影與其所含有的官能意義（這位模特兒爲畫家

生了個女兒），在左拉認爲的圖示傳統裏有其地位。

　　《餐桌》的創意無法捉摸，可見於顏料所創造的形狀、模特兒模糊的身影、圓滿顛峰的形狀，以及在這種色調基本結構的核心中意想不到的豐富感上。這種色塊結構以深色域取代藍綠色，綻放出湮紅與橘紅。馬蒂斯發現了合於其個人天賦的寶藏，以及傳統逆光技巧（contre-jour）的可能性，而此可能性對他而言深具個人的價值意義。這種濃淡相交的半陰影（penumbra）能內爍反光，傳送比光還鮮艷的色彩。接下來的數年，馬蒂斯追尋著這兩種發現，並放棄了色調寫實主義。

　　在一八九七年的備戰氣氛中，《餐桌》被視爲印象主義的作品；馬蒂斯的學術支持者對他大失所望，痛加撻伐。但就是這些他在不列塔尼之夏所繪的作品，使他看清了自己的轉變。選擇基貝隆（Quiberon）半島旁的貝爾島（Belle-Île）爲作畫地點，可說是爲了要向莫內（Claude Monet）致敬，莫內在此地創作出一系列的名作。他的同伴魯塞爾（John Russell），這位他在前一年於不列塔尼結識的澳洲人，正模仿莫內的風格，以他的題材作畫；魯塞爾送馬蒂斯兩幅梵谷（Vincent van Gogh）的作品。馬蒂斯的《貝爾島海景》(Marine, Belle-Île)（圖9）靈感顯然得自莫內在同地點的暴風雨畫作（圖10），此作品後來爲卡玉伯特（Gustave Caillebotte）遺贈的畫作之一，並被巴黎的盧森堡美術館（Luxembourg Museum）

9
《貝爾島海景》，1897

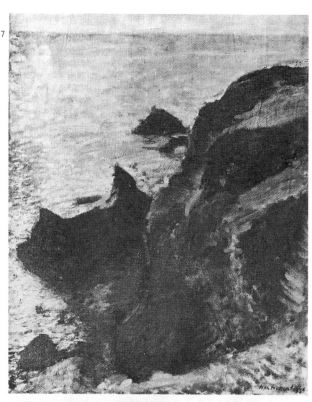

10
莫內,《貝爾島暴風雨》，
1886

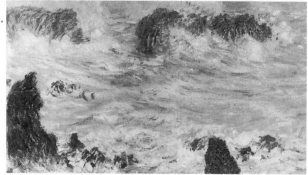

很不情願地接受下來。馬蒂斯的作品內斂節制，結構緊密；他唯一的暴風雨之作是一位在舒適房間的女子從緊閉的窗扉後望去的景致。在《貝爾島的曠野海岸》（Côte sauvage, Belle-Île en Mer）（或許有誤，他寫上前一年的日期）中，馬蒂斯採取莫內的手法，讓懸崖頂與海平線平齊配置，畫中藍天如帶接連碧海，這是整幅畫中最明確的一點。一八九七年的大部分海景作品，整體效果是具實驗性且不完整的；或許這種基本上無色調而混亂的斑點本身即是要避免完整。但無論結果是如何地片段不整，馬蒂斯新發現的印象主義讓他首次接觸到純色、個別獨立的筆觸以及畫家手法的內在本質，這些現代繪畫的要素在往後的日子裏對他有持續的影響力。

卡玉伯特的作品是馬蒂斯的重大經驗，但他對印象派的手法與對現代藝術的觀點無疑地最受兩位畫家左右。一八九七年，他初遇年老的畢沙羅（Camille Pissarro），畢沙羅以慣有的和善款待這位年輕人，而在獨立沙龍(Salon des Indépendants) 馬蒂斯看到了希涅克（Paul Signac）的作品。畢沙羅本人捨棄了新印象派（Neo-Impressionism）的信條；希涅克與他的友人則對淺淡、憂鬱的市景不熱中，而這些市景却是這老人晚年自旅館窗後描繪的題材。但他們除互相尊重外，仍有共通處，即都是探條理分明而非主觀性的繪畫手法。在希涅克的體系當中還涉及了一種想法，也就是認為原色有其必要性，而且這些原色在事實上會與其他原色產生交互反應。

馬蒂斯於一八九八年結婚，之後便展開旅行，以一年的時間南遊，接觸到南地的光線，而這對他的深遠影響不亞於任何藝術的力量。而在他離開之前，畢沙羅為他做了兩件事；他建議他到倫敦看看透納（J. M. W. Turner）的畫，並介紹塞尚的藝術。馬蒂斯晚年對透納致意的浪漫且充滿奇思幻想之作，無疑的是因為國家畫廊（National Gallery）的作品深深打動了他。他幻想透納住在地窖，唯在日出與日落時才打開木板窗，透納成為耽於色彩與光線的理想榜樣。他並沒有看到透納遺贈的晚期未展示作品；這些作品在七年後才展示。但數週後希涅克談到觀賞心得時(或許是恰巧看到的)，顯示出這些展出的作品多麼令人印象深刻。希涅克在透納作品所看出的解放色彩家之理想，馬蒂斯也必定是感同身受。

數年後，馬蒂斯描述他方向的轉變。在《餐桌》後，「我決定讓自己休息一年，摒除所有似乎對我最好的限制與顏料。不久後，對繪畫原料的熱愛意想不到地在我心中燃起。」往後邁向三十歲時，馬蒂斯的作品有一大部分是即興而自由的。這些作品大多小幅，許多是旅遊時的速寫；有些手法單純直接，有些則顏料厚重而混亂。馬蒂斯的作品首度缺乏控制、毫無顧忌地具個人化而魯莽。如同他日後在一段包含許多自傳色彩的談話中所說的：「向後代子孫證明，這些色彩……獨立於所表現的物體之外，色彩本身即包括了感染情緒的力量。」

在這位勤奮學徒的作品中，印象派亮艷色彩所觸發的反應驚人。加入阿加西歐（Ajaccio）──誠如他所言，此地讓馬蒂斯首度震懾於南方的奇景──的亮光後，在馬蒂斯的作品中產生了不清晰的素描，這遠離了印象派的客觀性質。由色彩影響情感所產生的心情就是繪畫可能引起的激昂心情。雷諾瓦（Pierre Auguste Renoir）在科西嘉小徑中之陰影帶的深紅絡色，偶爾透露出此種跡象，不過都影響不了他。在《科西嘉的日落》（Coucher de soleil en Corse）（圖11）這些速寫中，光線的最強烈效果當然是受到當代逆光風景派大師透納的影響。黃色太陽在碧空下直射，襯以粉紅色的色層及鬱鬱的深紅色土地，這種效果在近代繪畫中除梵谷的作品之外，無人匹敵。馬蒂斯當時並不知道梵谷的畫風，而此畫乃是對他在倫敦觀賞過透納作品後的清楚迴響。

一八九七年在不列塔尼所作之一些小速寫的基本關鍵，是採深粉紅色為底，藍與藍綠色倏然淡去的手法。第二年畫科西嘉橄欖樹叢或杜魯斯（Toulouse）附近的運河時，則採用奇特的質樸、童稚方式，作為印象派風景畫的基本原型設計；玫瑰紅的斑點在此成了真正的物體。這位衝動而不寫實的色彩家將印象派的風景畫方法轉變為異於此派的效果。馬蒂斯遠較其他現代藝術創造者保存更多的十九世紀精神。他抽離熟悉風格的意義並不是因為心存疏遠，而是因為他沉迷其中。

接下來的四年間，色彩在馬蒂斯的靜物畫佔有重大的分

量，彷彿已躍居第一位，超越了事物的個別存在。用色彩將物體物質化的方式，不近於法國繪畫，而是近於透納。《水果盤靜物畫》（*Nature morte au compotier*）的碗與咖啡杯由苔青色的色塊拼湊成；得意之作《逆光的靜物》（*Nature morte à contre-jour*）（圖12）中，盤與刀以鮮紅的色塊呈現過時的形狀。一八九〇年代，馬蒂斯藝術的敗筆在於像透納的畫風；這些作品滿是濃艷鮮彩的幻想而輕於信念。《水果盤靜物畫》

11 《科西嘉的日落》，1898

的青苔綠堆砌上紫色, 這種結合因冷藍與銅橘色而益形混亂；
鮮紅色的盤子用草綠色的粗筆勾勒形狀。這種張力變得狂熱、
迫人；繪畫基本的寧靜與自由岌岌可危。

　　在這一系列色彩率性而鮮艷的速寫中止後, 起而代之的
是精心設計的畫作, 這些作品猛然逆轉為基本上屬分析、控
制的手法。《餐具櫃與餐桌》（*Buffet et table*）（圖13）繪於在
杜魯斯的馬蒂斯夫人娘家（此對夫婦曾在此暫住一段時間），
其主題來自《餐桌》, 但風格則取自希涅克。馬蒂斯當時正在
讀希涅克的《從德拉克洛瓦到新印象派》（*D'Eugène Delacroix
au néo-impressionisme*）, 這本書為《白色雜誌》（*La Revue
Blanche*）的系列作品；凡有關互補色調間反應的討論, 也就

13 《餐具櫃與餐桌》,
　 1899

是對過去作品問題迴響的反應，在當時必定引起他的興趣。
這篇文章中並無實際的教導，誠如馬蒂斯所說，他不用理論
繪畫。但他在巴黎所見的希涅克與友人的畫作中，表現的是
自德拉克洛瓦（Eugène Delacroix）以來色彩最鮮明的一般性
題材，而這種取材無疑地銘記於馬蒂斯的心底。秀拉（Georges
Seurat）的重要作品不見於私人收藏，而馬蒂斯七年前也不可
能參觀過紀念展。他對色彩的直覺反應勝過秀拉的追隨者，
同時雖然他接受對於控制與限制的必需，但是在實際上他永
遠無法遵從希涅克的教誨，希涅克認為根據直覺與靈感的印
象派應被有組織且科學的技巧所取代。

在《餐具櫃與餐桌》題材的複雜中心裏，新印象派教條所要求要獨立且齊一規則的筆法特色，消失在精巧而明亮的混雜之中。對馬蒂斯而言，這種方法的優點在於有助於他所需的距離與節制的品質。這種風格的慎重與技巧讓他略爲脫離活生生的素材與顏料；容許一定的人工化。原色轉變爲淡紫色與藍綠色，而理論的教條在此一無影響。這可見於他認爲色彩最大的魅力在於反覆不定的粉紅色點描。《水果盤靜物畫》的主幹染上粉紅色的方式實在不可言喻；而此後某種程度的率性遂成爲馬蒂斯藝術的本質。處處有個小斑點幸運地墜落在先前的斑點中央，形成優美的圓環，黃點外繞一圈綠，鮮紅圈著淡紫色。關心筆觸整合的希涅克絕對不會認可這種方法，而馬蒂斯也並未繼續這手法。他的風格不斷地揭示出裝飾手法的未來潛力，並將此手法留待於讓較不嚴肅的畫家承續發揮。

邁向野獸派 2

馬蒂斯在各階段僅採取適於自己經驗主義前途的新印象派技巧，但精確與疏離對他別具價值。當他返回巴黎，又重拾背光、色彩濃艷的靜物畫，《餐具櫃與餐桌》點出了新方向。在發展分類與控制更替方法的小畫布上，採用相同的主題，但出現其過去所沒有的深沉的創意，其中一幅《靜物》（*Nature morte*）現為巴爾的摩之孔恩藏品（Cone Collection），此畫採用點描、探索的風格，而馬蒂斯亦以此風格創作出可能為一九〇〇年的自畫像。另一幅作品《水果盤與玻璃壺》（*Le compotier et la cruche de verre*）（圖14）不但較零散，同時也比較具有意義。這兩幅作品似乎源自於《餐具櫃與餐桌》，而非直接來自靜物；這些作品或許是馬蒂斯首度不完全按照題材作畫的作品。這些背景向後的透視圖呈四方形（但並不破壞所包括的靜物），直到平面幾乎出現在正前方為止。在《水果盤與玻璃壺》中，自然凌亂的一隅轉變成井然有序的結構，由清楚分明的色彩區構成。這幅畫是一個經過巧思設計成對應、修正、轉變、包含不同色調並中和這些色調的系統。水果的固有色（local colour）不但同於光線的顏色——穿過水果盤的黃光和透明窗帘傳送的乳白光——亦同於造成外形扁平的反射金光，顏色與光線色彩的色調同樣地明亮。各式形狀圍繞在陰影中心的

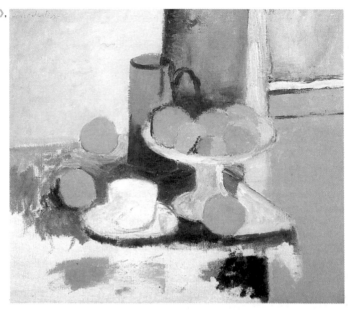

14 《水果盤與玻璃壺》，
 1899

放射形態，讓我們很難察覺色彩的來源爲何。

　　作品的完整性與描述的一貫性無關。作品的完整性端視於色彩間的相互呼應而定，而這些顏色的描述應不帶絲毫矯飾地被表示出來。這些水果不過是橘紅的碟形或扁黃色的新月形，以馬蒂斯迄今爲止所使用的傳統風格標準而言，這極爲基本而直接。如同馬蒂斯日後的作品，在細看後我們可抓住這些作品的情形。這幅畫用金黃色構成在水果上出現的新月形直射光與窗戶窗櫺的反射光。這色彩與位於它們間的窗帘的黃白色彩有密切的關係。我們可以看到出奇淸澈的淡色——代表透明的帘布，幾乎是不經意地在水果盤下的色塊上

達到準備漸淡的效果。上方細長條的窗簾原本為藍灰色，與水果盤的陰影息息相關。馬蒂斯重新修改，刷下厚重的黃白色彩以配合下方的透明色彩，此外亦發現它暗暗與盤內反光的色塊（幾乎沒有顏色）相吻合；油性的打底（priming）僅用顏料輕輕刷過。(在這些特徵當中，首度出現的是馬蒂斯對表面、平坦與顆粒的細心尊重。)此外，黃色亦與作品右上方之戶外花園的淡綠色的黃色光源相關。最後這些黃色系加深成不可思議却無可爭議的橘色圓形，這融合了水果的固有色與反光，而在這幅畫另一側，橘色則被四周藍色的補色加強，這種藍色發展成水壺的色彩。光與質料的最後呼應，可見於水壺之深色與戶外之綠色的密切關係。

窗簾上方的細長條與下方的色塊不一致（不透明顏料與透明顏料永遠不搭），但這種意圖傳達了意義。這種呼應形態是嶄新而迫切的；一如馬蒂斯素來所具有的不耐暗示。《水果盤與玻璃壺》的光彩如今為人熟知，且成為這位畫家的特色；我們很難理解這幅作品在一八九九年出現時是何等地奇特。馬蒂斯個人無法投入十年的時光追尋展現在他眼前的機會；事實上，直到他生命接近尾聲時，他才完全了解這機會。這種讓桌布一邊粉紅、一邊藍的大膽轉換不符合當時的標準；此中最獨特之處即為這種表現並非出於超越型式所需，而是非風格化具象表現的正常過程。這作品事實上較外表巧妙。它不僅創造出簡化景物的觀點，而且桌布似乎並不是真的存

在。原本的物體是擺設在常見以斜切十八角的光亮餐櫃上；桌角的線條顯示了更動後的桌布斜摺線。桌布較能合乎馬蒂斯所要求的色調轉變效果。

他的計畫是要將色彩成分從印象派的分析功能中解放出來，而轉變成可以更寬闊、更自由地表現光的基本架構的成分區域。最後他了解到色彩的功能不在模仿光，而是創造，馬蒂斯對這一點的了解是漸悟的。他在接下來的十年中，不斷地回歸斑點、印象派的筆觸，同時在這很久之後，他似乎仔細思考到他所謂的顫動（vibrato）與色彩的單純樸素之間的關聯性和對立性——的確，在繪畫法當中，衝動率直和平靜沉穩之間的關聯與對立，在效果上是被需要的。《水果盤與玻璃壺》中的解決方式是實驗性的，並沒有一樣地成功。例如，他在試圖區分桌角的粉紅色以及陰影與背後反光的類似色彩上即失敗了，不僅是因為色調的差異過大而無法保持均衡。事實上，橘紅色是十分特殊的顏色。它引發光線，並且以獨特直接的方式反光。馬蒂斯將橘紅色化為個人的專利私產，一如透納的黃色；在此之前橘紅色在繪畫中相當少見，而今則成為他選定的主題。

馬蒂斯的藝術在十九世紀末、二十世紀初時，大體而言較搖擺不定。作品挾帶激烈而矛盾的力量，出現了強烈色彩的可能。以厚重筆法刷砌上對比互補色調的重力，有時幾乎將圖的結構壓垮。馬蒂斯所心醉的綠與紅配置，添加在繪於

杜魯斯的《病患》（La Malade）之細緻色調上。回到巴黎，他將陽光照射的小街景加上紫色的輪廓線。從他的畫室向西眺望，他畫下了《聖米歇爾橋》（Pont St Michel）（圖15），馬蒂斯放棄過去畫此景致時的灰色調與精確的筆觸。現為勃勒藏品（Buhrle Collection）的《聖米歇爾橋》，所採用的斑點描述風格源自畢沙羅。或許是在一九〇〇年的秋天吧，馬蒂斯採用了全新飽滿的色彩回到這主題上。這個往後屬於邁可與莎拉‧史坦因（Michael and Sarah Stein）的題材作品中（圖16），橘紅色的樹以翠綠的天空為背景；所造成的結果擁擠滿塞。在另一幅作品中（未完成，亦為史坦因家族收藏），一如《水果盤與玻璃壺》，結合相同靈感的試驗性與自由。黃色與橘粉紅的色塊藉由深紅色的輪廓線和河流與天空的深藍色，自紫色與藍綠色分開。仍以印象派式的、描述性的筆觸來描繪夜光。馬蒂斯尚未完成此景的平凡小處，以及在勃登藏品(Burden Collection）的作品中，細部聚集成厚重的塊束，其型式與波納德（Pierre Bonnard）類似。一天中某段時光的真實光影與太陽稍微高懸的景致都被記錄下來。

魯丁頓藏品（Ludington Collection）的《聖米歇爾橋》，或許是此系列的最後一幅畫作，此畫採取了決定性的一步。其光彩與細部溶入紫色與翠綠的構圖設計；唯一的光線即是色彩本身所產生的光線。印象派不可或缺的混亂與偶然要素，在此幾乎消失殆盡；馬蒂斯證實了牟侯的見解，牟侯告訴他，

15
《聖米歇爾橋》，1900

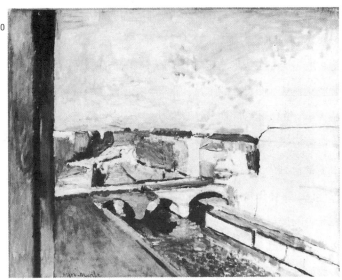

16
《塞納河》，1900-01

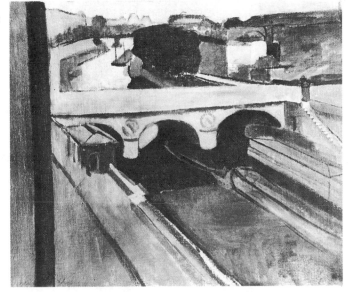

他注定要簡化繪畫。在一系列多少為簡略而率性的草圖中，他急急揮灑出一筆筆如瀑布般的粉紅色與綠色，隱喻地表現聖母院鐘塔的光線（圖17）。在十九、二十世紀交替的期間，他的調色與筆觸類似於波納德與維拿德（Édouard Vuillard），這兩人在十年前以高更和伏平尼咖啡廳（Café Volpini）的展覽為起點。高更本人在數年之後則博得某些靜物畫原始外觀的綜合主義（cloisonnism）的名聲──而這也是馬蒂斯吸引俄國收藏家的狂野風格。另一幅向日葵的靜物畫則無法否認沒有受到梵谷的影響。

　　野獸派（Fauvism）的發源事實上在一九〇〇年時已然俱全。波納德與維拿德皆較馬蒂斯年長許多，較有自信，也遠較有足以示人的堅實成就。此時牟侯已經過世，他的子弟們所同仇敵愾的事物也煙消雲散。舊日的分裂結束；一八九九年希涅克計畫籌辦包括新印象派、象徵主義以及「一些牟侯門徒」的畫展。馬克也（André Marquet），這位馬蒂斯交情最深的友人，也是這些年來最親密的同伴，顯然對維拿德的石版畫大為折服；馬蒂斯藝術中色彩的斑紋有波納德的意見在裏面，而這可見於一九〇〇年的自畫像（圖18）背後，這幅自畫像濃縮了他憂慮、頑強的心情，棋盤狀的地板首次出現在他的藝術形態中。往後這種形態有時化為棋盤或一塊閃爍的葉形裝飾，在關鍵時刻維拿德的建議十分受用。此時維拿德與波納德的基本創新已告完備，而馬蒂斯卻尚未起步。

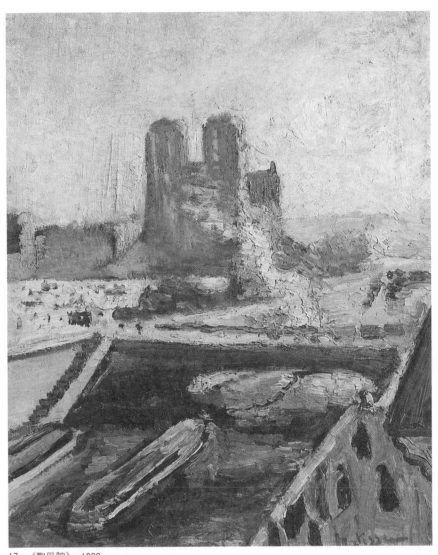

17 《聖母院》，1900

他作品的風格五花八門，差異極大；唯一相同處即是怪異的率性，這種特質似乎與其植基的精緻傳統相扞格。我們首次看見馬蒂斯不斷重現在他發展轉捩點的藝術結構要素。與同期畫家的作品相比，這些畫作已較偏向現代藝術的大膽，對作品必要條件的反應更是無法抑遏、更不刻意經營。

馬蒂斯在晚年描述原動力爆發時的心境，「雖然我自知發現了自己的真正道路，但在這種確定的感覺中仍有驚懼的成分，我了解沒有回頭路了，只能埋首向前。別人總是逗我，要我快點。現在我彷彿首次聽到他們被我無以名之的事物驅趕──如今看來，這種力量與我日常生活沾不上邊。」

馬蒂斯的初期創作讓他認為十九世紀繪畫的實質與色彩十分真實可信，這是年少於他一、兩歲之畫家所未有的感受。雖然他採取印象派的手法，率性地奇、粗略地怪，但全無畢卡索（Pablo Picasso）世紀末（fin de siècle）風格評論所流露的反諷疏離感。對馬蒂斯而言，純色自有其單純、自然的價值。馬蒂斯多年後回顧時，描述到從歐洲之外的傳統所學習到的事物。「發現日本版畫真是人生一大樂事！色彩可獨立存在；擁有自成的美感，唯有日本版畫向我揭示出這一點。我自始明瞭繪畫的色彩可以是表達性，而不見得是描述性。」

這發現絕非創新。日本版畫自馬內（Édouard Manet）畫左拉肖像以來，影響到法國的一連串發展有四十餘年之久。這是世紀末節奏的主要來源，與馬蒂斯同期較年長畫家的點

18 《藝術家的畫像》,
 1900

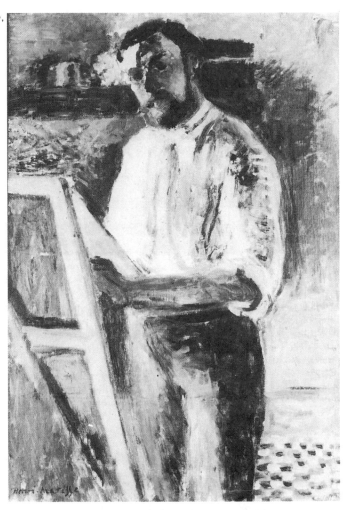

描形式顯然有「日本主義」（japonisme）的成分。一如馬蒂斯對其他風格的接觸，他對日本版畫的認識雖晚，却極爲認眞。一八九〇年代，東方的裝飾主義稱不上盛行；一般人難以想像諸如《水果盤與玻璃壺》此類畫作，其中從描述性到表達性的轉變竟是得自日本畫的泉源。

　　一九〇〇年，馬蒂斯似乎立於當時風行的技法門外。德安（André Derain）古怪不群的才智（簡直是完全模仿某些後印象派的風格）、烏拉曼克（Maurice Vlaminck）等人數年後的激烈粗暴，以及布拉克（Georges Braque）日後發揮影響力的輕靈，對馬蒂斯猶如隔世之遙。馬蒂斯與德安於一八九九年共同研習；兩年後德安介紹馬蒂斯與烏拉曼克結識，並與其共同合作，但馬蒂斯對這位年輕人甚無好感，如他女婿所言，他覺得烏拉曼克「曇花一現而善妒」。當這幾位較年少的畫家承繼馬蒂斯已達到的境界並繼續發揮時，馬蒂斯却猶豫不決。對他而言，進步總是千辛萬苦。他因欠缺支持同時因爲艱辛而裹足不前，陷入了揮之不去的焦慮當中，而此刻他也確實有焦慮的理由。他有三位子女；一九〇〇年他爲展覽的裝飾作畫，用以呎計酬的方式養家活口，在接下來的數年間，一家人往往無法團聚。

　　此外，他認爲自己的學習尙未完備。他常常在幹完活之後急急趕赴夜校，模仿巴里（Antoine Louis Barye）的美洲豹銅像（圖19）。其學習過程備嚐艱辛；數月的投入轉變爲數年，

19
《仿巴里的美洲豹銅
像》, 1899-1901

在完成之前他不得不向一位醫科學生借解剖的貓，研究脊椎
與尾巴的關節結合。他解釋自己的目標是「將自己與動物的
感情合而爲一，表現節奏。」他顯然相信感情能客觀地採用傳
統上研究其藝術要素的方法來研究。這想法似乎不妥，但却
是典型馬蒂斯的想法。

馬蒂斯仍尋找脫離傳統的方法，而這些傳統早已不再影
響前衞派。引導他的理論本身即爲傳統；他認爲藝術是由他
能一個個集中的個別元素構成。「我分別研究繪畫的各個要素
——素描、色彩、色調與構圖，欲探討如何能在不減各要素
的表達力量之前提下，組合各要素……」馬蒂斯一一研究，
一生日夜不倦地工作，就是要確定外表看來爲自發的結果應
該是經過徹底的沙盤演練。他的應用方式足爲借鏡；如他女

婿所寫，他唯一的缺點是「無法放鬆，辛苦勞神，即便是暫時哭或笑吧，也根本無法和鄰居坐下來談談。」一九○○年，馬蒂斯嘗試認同動物式的情感表達方式。動物的特質，衝動的自然力量對他別具價值，而他也就此發揮。「野獸」(Les Fauves)這名稱是五年後外界給馬蒂斯派者的封號，此時雖然他不怕讓人困惑，但他充沛的原創力却讓大眾沸騰。

事實上，當時尚未成熟的馬蒂斯必須為《水果盤與玻璃壺》的清晰與自由犧牲。他人要他放棄十九世紀藝術的寫實本質，割捨傳統上對自然的捕捉。唯有塞尚既能達到這種清晰與力量而又不失這種掌握力，當馬蒂斯陷入此困境時轉向塞尚求助；畢沙羅對馬蒂斯的最後協助即是讓他認識塞尚較實物大的作品。在馬蒂斯之後的作品中，無論是何時期，其主體皆可見到較實物大的雄渾壯闊，這一點我們可以追溯至他於一八九九年所購得的塞尚作品《三浴女》(*Trois baigneuses*) (圖20)，這幅畫在馬蒂斯保存了三十五年後才捐給巴黎市的現代美術館小皇宮 (Petit-Palais) (顯然有意刁難國家政府)。塞尚簡化的背部 (以垂下的頭髮加強)，重現在他自己的浮雕作品《背》(*Le dos*) (圖65-68) 與裝飾上。一如塞尚，他圖案慣有的均衡穩住了笨重形體的不平衡，但結構與動力的效果不過是馬蒂斯藝術組織中的一個要項。他所購買的塞尚作品是屬於較輕巧、較不集中的構圖，而一九○○年直接以塞尚為範本的男性模特兒作品則是他畫作中十分不同的作

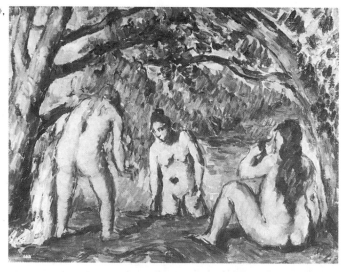

品。《裸男》（*Homme nu*）（圖21）中異乎尋常的精力加添了
男體的勇猛陽剛與畫作表現的光芒。這位模特兒一直是羅丹
（Auguste Rodin）最喜愛的，而馬蒂斯曾向羅丹求教。他多
年來一再繪畫與塑造的姿態，多少受到羅丹邁步的人像影響，
但這些姿態在他手中則失去輕快彈跳的步伐。取自十九世紀
藝術的紮實與活力特質清楚可見，但有力的處理方式並沒有
達成此種藝術的目標。以頭部為例，我們仍不確定這個大膽
描繪的楔形色塊到底是大鼻子還是小下巴；追根究底，畫作
主要是在於本身的確定性。

　馬蒂斯此時對肖像的興趣似乎建立在對身體形象的沉醉
上。如馬蒂斯在本世紀的頭一、兩年的短短時間內，竟然嘗

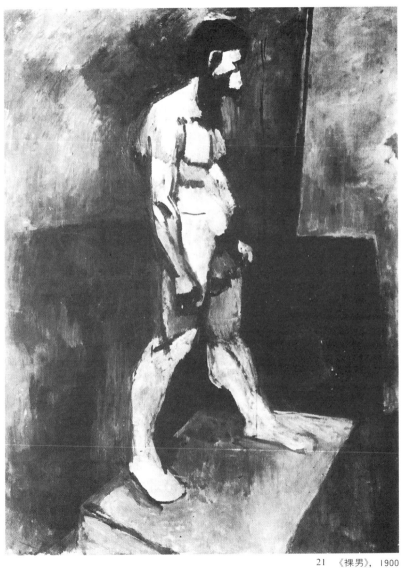

21 《裸男》，1900

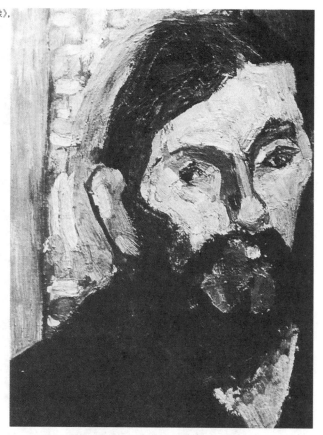

試像貝維拉瓜（Bevilaqua）（圖22）與馬克也（圖23）這類風
格迥異的肖像，這真令人稱奇。粗野的貝維拉瓜其表達方式
似乎帶有直覺的力量，這是對羅丹的反動，流露出杜思妥也
夫斯基式（Dostoevskian）的激情。反之馬克也的概念則表現
了塞尚的風格，精練而簡潔。馬蒂斯於一九○一年與馬克也

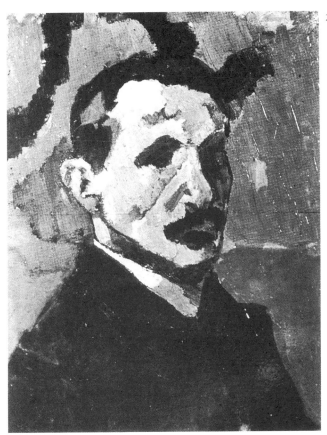

在盧森堡花園所繪的陰影作品，反映出這多年來被壓抑的焦
慮心情。這種焦慮不但是起於質材的難題，也因為傳統繪畫
的前景問題重重。

　　裸女表現了類似的問題。一九〇一年的《站立裸像，青
綠色》（*Nu debout, académie bleue*）（圖24），炫麗有力的彩色

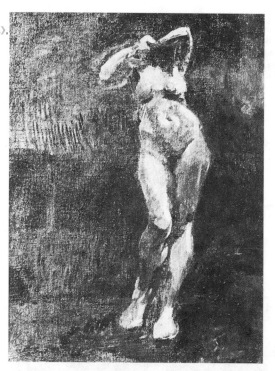

模式吻合身體誇大的情慾與狂喜的姿態，雙手舉至頭部緊握
一如羅丹的《夏娃》（Eve），但與馬蒂斯所擅長之精緻的內歛
與色調的一致感不符。在泰德畫廊（Tate Gallery）的《青綠
色》（Académie bleue）（圖25）這幅作品中，所採用的另一種
解決方式是以模仿的矯飾優美代替感官的挑戰。《瑪大肋納
一》（Madeleine I）塑像中，犧牲了鮮明的精確度以換取節奏
的加強，這表示馬蒂斯心中或許有了模仿對象以及諸如波隆
那（Giovanni da Bologna）青銅像這類的真正矯飾主義原型。

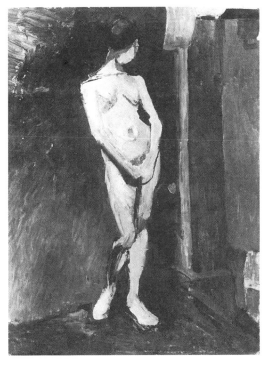

我們永遠不了解，是否馬蒂斯所要求的得以讓生命優美的自由就是一種對人類本質的削弱，甚至於是滅絕。

　　雖然困難重重，雕塑卻讓馬蒂斯直接面對此議題。藝術的外形與形體內容對馬蒂斯而言，皆十分珍貴。雕塑讓他得以試驗應保留多少、採取何種外形。馬蒂斯在繪畫所追求的圓滿不僅要他放棄塞尚登峰造極的形象活力，也要他放棄傳統上對這題材講求的自然性。他不甘心就這麼放棄；他一再重回類似塞尚風格之裝飾主體的描述方式。馬蒂斯所達成

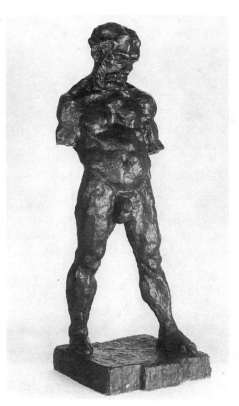

的轉換稱得上是一種昇華, 但雕像的形體却改變成四肢不全。
貝維拉瓜塑像定型後, 缺了雙臂, 名爲《奴隸》(Le serf)（圖
26）。馬蒂斯爲形象漸漸脫離肉體而自由的理想奉獻, 有如奴
隸般地執迷。他在一九〇六年野獸派成功期間所繪的自畫像
中(圖27), 可見源自於塞尙對藝術家看法的有力頭部, 但肩
膀却成反比, 窄小而變形; 藝術家的身體在襯衫裝飾的線條

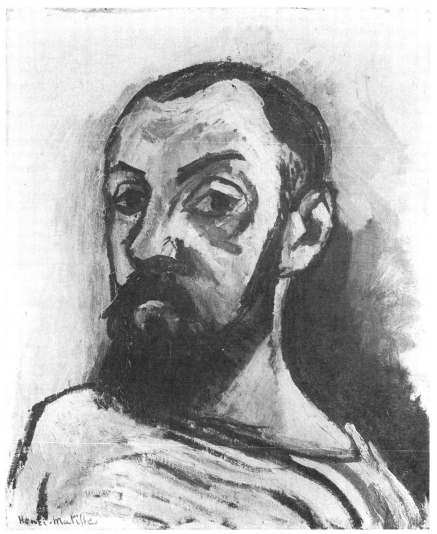

27 《藝術家的畫像》，1906

束縛下有如俘虜。魯本斯風格(rubéniste)的傳統不但用於表達上亦用於描繪身體的力量上，但這兩者皆不在馬蒂斯的目標內。《裸男》的形體以肥大的四肢、有勁的雙手與垂懸的器官爲特徵，屬於馬蒂斯藝術的古怪手筆。十年之後，題材一步步轉變爲摩洛哥的空靈題材，在畫中，常人很難發覺大片翠綠處的柔軟金棕色細條代表眞人的四肢。《音樂》(*La musique*)(圖89)中的純眞笛手與粗略的團員(由莫斯科收藏家蘇素金〔Sergei Shchukin〕所繪)，將當時認爲是馬蒂斯結合原始色彩的古怪幼稚症具體化爲人身。馬蒂斯受到惡評中傷；他告訴一位心懷敵意的訪問者:「一定要告訴美國人我是正常人，我是位盡責的好丈夫、好父親，我有三個好小孩……」

不像烏拉曼克認爲的參觀羅浮宮是消耗精力的，馬蒂斯十分了解色調結構的傳統與這種傳統所帶來的堅實立體表現。如《卡蜜琳娜》(*Carmelina*)(圖28)與《整髮》(*La coiffure*)(圖29)的裸體姿態是苦心觀察生活後所得的結晶，並用深色調有力地表現立體塑形。其力量是屬於傳統的。就技術上而言，馬蒂斯統一自己的背景，思索過去十年來的發現。

事實上，一九○○年後的兩、三年，馬蒂斯的目標僅限於讓傳統後印象派 (Post-Impressionism) 的觀念產生極致的表面豐富性。一九○三年馬蒂斯夫人爲《女吉他手》(*La guitariste*)(圖30) 穿上鬥牛士的盛裝，但在閃爍燦爛、看來未修飾的金色刺繡下(事實上是嘔心瀝血的特徵)，這幅作品屬於熟

28 《卡蜜琳娜》，1903 29 《整髮》，1901

悉的印象派傳統；其姿態十分類似於畢沙羅數年前為其夫人
所繪的縫紉圖。西班牙的服飾與背景本身一再地影響法國繪
畫的色彩發展。同樣地，諸如馬蒂斯於次年在聖特洛培茲(St
Tropez）所繪《陽台》（*La terrasse*）（圖31）的類似形體，東
方的形態亦具有影響。新的形態與他在馬森閣（Pavillon de
Marsan）所展的伊斯蘭藝術有關。

　　伊斯蘭藝術使得馬蒂斯在未來十年發展的藝術資源宣告
完備，而基本上也足以讓他下半生發揮。他所需的所有素材，
所有的建議與機會，現在一應俱全，盡在手中。但馬蒂斯除
了有再三出現的大膽的一面外，仍有同樣持之不斷的謹慎的

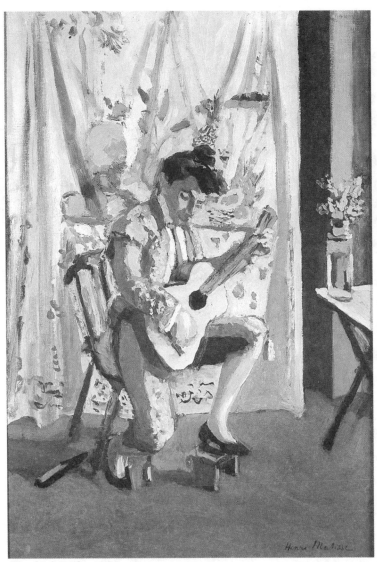

30 《女吉他手》，1903

一面。這是他力量的一部分；除非前方障礙已除，要不然他絕不踏前一步。終其一生，馬蒂斯的發展總是走走停停。每當他完全確信某一步有理、有優點,而準備向前發展時──對某些友人而言，幾乎是過於充足了。

一九○四年馬蒂斯前往南方時仍心繫塞尚。激勵他下一步的這個影響並非頭一遭出現；他一度受過新印象派的影響。但此次這影響是出自於與希涅克（他在聖特洛培茲的鄰居）的接近，這不但完全左右了他且更具深遠的影響力。住在稍遠的克羅斯（Henri Edmond Cross）觀察這段交會過程後

說，縝密而有條不紊的方法對「焦慮，焦慮得發狂的馬蒂斯」
別具價值。此外，精心配置的菱形色塊使得繪畫的兩種基本
成分各自獨立──純色交互的影響以及筆觸所蘊含的精力。

馬蒂斯慢慢地吸收此影響力，希涅克的影響力在他離開
聖特洛培茲後才完全顯現。他在此地所創作的風景畫，其中
有一幅描繪該鎮如珍寶般的景致的《聖特洛培茲景色》（*Vue
de St Tropez*）（圖32）現陳列於巴紐斯（Bagnols）博物館，這
些風景畫澄澈精巧，但僅是他採取新印象派分析的第一步。
停留在此鎮時，他採人體構圖，以計畫的、並不一致的方法

32　《聖特洛培茲景色》，1904

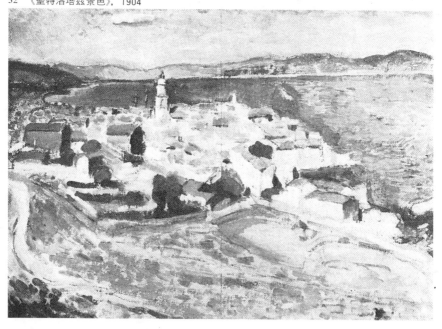

繪製《奢華、寧靜與享樂》（*Luxe, calme et volupté*）（圖33），此畫依點描派的信條執行——這是他首幅不是根據真實生活的作品。

回到巴黎後，他將新印象派溶入自己的風格，依此風格寫生；每當他吸收事物的能力面臨挑戰時，寫生是不變的求救手段。與馬克也共同作畫時，這兩位畫家不僅描繪模特兒，也描繪房間一處的另一位畫家。但當馬蒂斯的作品與馬克也相較時，他悖離了印象派承襲自文藝復興傳統的具象視覺原則。羅蘭斯（Christopher Rawlence）指出，後退的平面傾斜彷彿是從高處望去，在畫作表面繪製圖形；透視的縮小與交會被壓平，形成表現色彩的區域。馬克也的記錄說明了馬蒂斯的圖形不是依日本式線條呈現、想像或重塑。他的聖特洛培茲作品完全是新的風格。《奢華、寧靜與享樂》的風格與補充的暈輪是師法於希涅克與克羅斯；設計與象徵主義息息相關，令人想起塞尚的早期浴女，但仍含有馬蒂斯自成而不受他們影響的成就。馬蒂斯取波特萊爾（Charles Baudelaire）的雙行詩〈旅程的邀請〉（L'Invitation au voyage）作為畫名，這段文字有如座右銘：

> 就只有秩序與美
>
> 奢華、寧靜與享樂

馬蒂斯在後印象派針對直接處理世間事物而設計的方法中，

33
《奢華、寧靜與享樂》,
1904-05

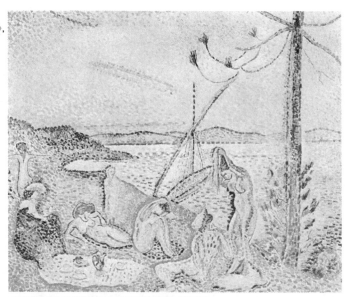

34 《撐陽傘的女人》,
1905

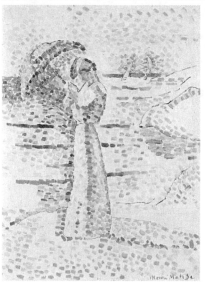

發現具有完全不同而相反的效果可能。繪圖方式本身即具有寧和與歡愉的特質，可作為提供逃避之所。

希涅克喜愛《奢華、寧靜與享樂》，並買下了這幅畫。雖然有些怪拙，但或許就因為這原因，此風格十分適合此刻的馬蒂斯。一九○五年，他前往柯利鳥瑞（Collioure）時即採用這風格的最基本、造作的形式。這些精巧複雜的方式彷彿很天真地只為其自身之故而被繼續採用，這俾使印象派的幻影消溶，只留下視覺的成分。雖然標記複雜，但他新印象派的研究已點出他日後的簡化，甚至預示了他日後近乎機智之觀察的特質。戴遮陽帽的馬蒂斯夫人（圖34）或阿貝爾（Abail）港（圖35）皆有洋娃娃似的非真實風味。

但新印象派的熱潮已過。它已達到了目的；此派所披露的繪畫內在特質對馬蒂斯而言比此派的體系更重要。在接下來的作品中，已不見新印象派的秩序與限制。

純色的刺激挑起了另一頑強的熱度，這熱度幾乎與先前的刺激同等地衝動。一九○五年在秋之藝廊（Salon d'Automne）所展的作品，包括《戴帽的女人》（*La femme au chapeau*）與《窗》（*La fenêtre*）（圖36），這兩幅作品為馬蒂斯與友人贏得了「野獸」之名，這些展覽作品的色彩與筆法皆明顯地大膽放任。過去不見於新印象派畫作的特定、明確色彩而今重見於物體上，但現在的色彩卻脫離了色彩性質的傳統規範。採取希涅克的基本純色相，並添加高更的磚紅色與繪畫中前

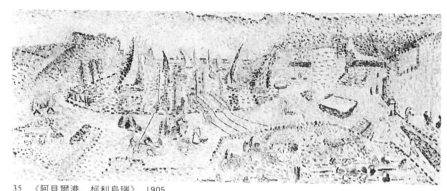

35　《阿貝爾港，柯利烏瑞》，1905

所未見的櫻草粉紅，馬蒂斯並非是在模仿或是在分析自然的色彩，而是在改變調換。他的改換即使事實上不彎橫，但看來必是沒有理由地善變，以及僅僅是因為如波特萊爾對大自然缺乏想像力的不滿而發揮。

在早期作品中不斷出現的罕見的色彩基本結構，而今主宰了他的用色；新的畫作圍繞在紅與綠兩極上。這種極端遠離了印象派繪畫的典型結構，印象派的結構是以黃與紫或橘與藍為兩極，重視光與影幻像的對立以及氣氛與空間的暗示。紅與綠的結合則恰恰相反，它摒棄深度，以塗色的表面為重。一九〇五年夏的畫作首重紅與綠，洋洋得意地脫離了自然主義的光譜。這些畫作的光線也不同。紅與綠交接處產生某種效果，這是一種在其他色彩間從未出現過的，可持續地發著螢光的悸動。沿著外緣，眼睛可以覺察到構成黃色的附加混合物的可能性，而這些都比新印象派理論中的任何部分更具

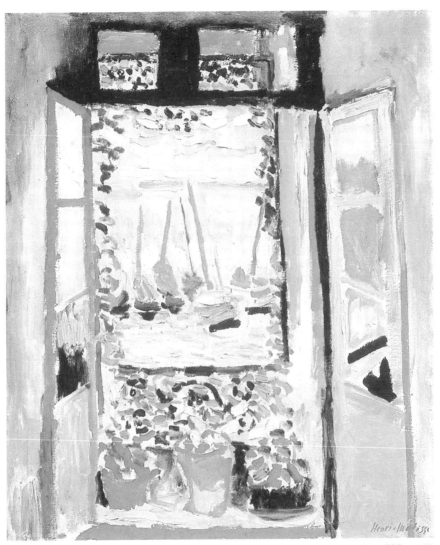

36 《窗》，1905

有眞實且令人意外的效果。在同等色調間，純色相的對比極化更產生了令人目眩的顫動。

這種顫動成就了《窗》這類的作品。馬蒂斯當時正處理色彩的本身，而對於在他早期作品中所成就的色調對比已遭揚棄。他把印象派的色調拋之腦後；而今室內的色彩比室外暗，窗戶的圖案染上弔詭的神奇魔力，這種魔力終其一生時時盤旋在他心中。《窗》的深藍色橫楣代表色調寫實主義的終結，也代表強調唐突、似乎隨筆之暗色的開始。這種暗色日後常常是顫動的黑色，讓畫中其他的色彩在對比之下有著如反光般的光彩。

馬蒂斯在柯利烏瑞做戶外寫生時，同樣精巧大膽地變換色彩。（一旁作畫的德安，只有大膽而無精巧。）馬蒂斯以紅—綠爲軸心，安排了一系列新的對比——翠綠配紫紅，藍綠色配淡紫色。柯利烏瑞的景致全都圍繞在教堂鐘塔的四周打轉。其中一幅致贈給斯坦靑（Edward Steichen）的畫十分直接，黃橘色的鐘塔在深藍色天空的烘托下，產生了藍綠色的暈輪。鐘塔的紅使得天空在對比之下益顯碧綠——新印象派的原則顯然顧及了這種反應。在列寧格勒（Leningrad）的畫作《柯利烏瑞的屋頂》（*Les toits de Collioure*）（圖37）中，這種色彩的分明更爲顯著。這種交互反應不再限於感覺，而是顏料與作品間的反應。

野獸派或許根本地中止了整個微妙混亂的時代，如同來

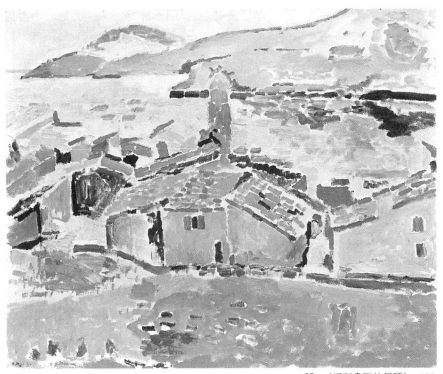

37 《柯利烏瑞的屋頂》, 1906

自馬拉梅（Stéphane Mallarmé）思想的語意混亂——野獸派
不爲物體而畫，是爲了物體自然產生的效果而畫。倘若自然
的效果已達此目標，何不畫此物體而讓它自現效果呢？就算
原來眞有這效果，而今也已然不再。繪畫不能依印象的漸逝
效果而定，它可以自行產生自己鮮活的光芒。整個馬蒂斯後
期的繪畫，就某方面而言，是一九○五年的發現的延伸。當
他教學時，劃分出兩種相反的方法——一種是印象派式的「認

為色彩可分為暖色與冷色」，另一種是「透過對比的色彩尋找光芒」。後者即是他的方法，在他的後半生幾乎持續地追尋此方法，讓色彩對比以顯現這差異間固有的光芒以及其交互影響。

野獸派是二十世紀各革命中準備最充分者。其契機多年來已蠢蠢欲動；全盤的現代繪畫朝向純靠色彩的藝術。高更的藝術尤其鼓勵放棄馬蒂斯所謂的「模仿色彩」，顯示紅與綠所產生的成果。高更的想法感染了整個新生代。若不多少抱持他所提出的態度，幾乎不可能把強化我們所察覺的色彩奉為藝術的原則。日後馬蒂斯教導學生的是他自己的原則而非方法：「……看看某個物體。『這黃銅是黃色的。』老老實實地加上黃土色……從這一點開始……」他的話不由自主地呼應高更的塞魯西葉（Paul Sérusier）的著名敎誨：「你怎麼看這些樹？是黃色的。很好，上黃色。這藍色的陰影呢？不要怕，用純天藍色，畫得越藍越好。」

一旁小他十歲的德安用梵谷式的火熱作畫，激起了馬蒂斯內心的澎湃不安；新印象派是中年的風格。這是此派的優點之一，直線延續（linear continuity）的分解自有其價值。另採純色的方式以及彎曲如帶的著色方式（德安師法梵谷激越不安地回應、重現他的輪廓），無法在馬蒂斯於繪畫中所追尋的悠揚精簡佔有一席之地。他僅僅於一九〇六年在他罕見的大件木雕作品中實驗過一次此種手法，此時他正發展自己

閒適的阿拉伯紋飾風格。一九○五年在《湖畔的日本女子》
（*La Japonaise au bord de l'eau*）畫作裏，描繪馬蒂斯夫人捲
繞碧綠色與粉紅色和服的彎曲圖型。畫盆栽植物的筆法不似
德安般地具描述性——他的筆法包蘊了色彩交遇所產生的活
力。

　　為了要達到其描述效果，馬蒂斯所作的點描菱形的轉變
受到維拿德的影響，維拿德走過同樣的歷程。多年後他告訴
庫西恩（Pierre Courthion）：「在柯利烏瑞，我從維拿德談到
的一個想法開始，他『界定分明的筆法』這句話……幫了我。」
我們可想像這句話是維拿德技巧中最有用者。馬蒂斯需要一
個異於正統點描主義的原則，讓他得以率性地放棄只能作為
描述色調結合之用的系統性斑點，來換取近似真實事物的隨
興筆法。現今較方、較鬆散的這種筆法時而構成細部，拉長
為長劃後，則為柯利烏瑞的磚瓦，這構成遠處瀕海的一排排
平行四邊形的彩色屋頂。《柯利烏瑞的屋頂》左方有座屋頂為
淡黃色，襯得四周的海水煥發出淡藍色。第二眼望下去，則
為一系列色彩的一部分，（依順時鐘方向）包括灰綠、翠綠、
鮮紅與橘褐色帶，以十分獨立的韻律圍著粉紅色塊旋繞。

　　在其他時候，這種描述性手法帶有代替品式的樸拙，這
是童稚而非粗野。他回顧：「我認為創造的心智應保有一份如
處子般的純真來對待選用的材質，並且摒棄一切取決於理智
之事物。」在拒絕結構的背後，往往帶有一個理智脅迫的意義。

當物體反射在窗格內的色彩正為翠綠色時，就立即把門─窗
（porte-fenêtre）建構成棕紅色的窗格；何必去研究黃土色
的椅背，如果它的作用只是在框住一塊塊的青藍色的話？根
據包括馬蒂斯等法國畫家過去所觀察的標準，這種即興的手
法極為原始、自由。雖然如此，仍達成一致具完整的定義，
界定了如何自然而大肆無度地揮灑色彩，使得繪畫的任何內
容或目的似乎都暫時不相干。

　　馬蒂斯最仔細研究與最能加強自己實力的畫作範例無疑

是自己的作品。他告訴阿波里內爾（Guillaume Apollinaire）：
「我從自己的早期作品中，找到了自己或我的藝術個性。我
發現事物的恆常，這些在最初我認為是單調的重複。這是我
人格的表現，無論我的心境如何起落，它總是相同。」這種自
愛的習慣，在話語中所流露的以自我為重，就是他的特質；
此為他才情的重要部分。這讓他坦然接受畫家本身就是自己
作品的唯一重要泉源，並承認他的作品記錄了更多的自己而
非他所知的事物。雖然馬蒂斯幾乎將自己給他人的印象拋諸
腦後，但却熱切地向自己學習。他極清楚地描述了現代藝術
的內省寫實主義，並成為先驅者。一九○五年之前五年多的
早期作品引領了往後的路。他所擅長的，以純色的對比為基
礎的畫法，不僅使他有膽量同時也讓他有信心。閃爍激越光
芒的繪畫大異於他的根本命脈——寧靜。然而自溺是危險的。
此外，對比色的繪畫所必需之對比得精心計畫，並在畫作的
表面清楚地釐定格局。

　　野獸派的自由——在畫布上雀躍地揮灑大紅大綠——並
未喪失。兩幅知名的馬蒂斯夫人的畫像顯示了他前進的方向。
在第一幅《戴帽子的馬蒂斯夫人》（*Mme Matisse avec chapeau*）
中，綠色捉摸不定地在顯現模特兒的鮮紅、橘色與紫色塊間
及周圍穿梭，第二幅（現於哥本哈根）《一片綠影下的馬蒂斯
夫人》（*Mme Matisse à la raie verte*）（圖39）中，綠色是固定
的，為粉紅色光與土黃色反光間的一片陰影。這種形式化表

現的確立，十分具有影響性。當他再次重回《奢華、寧靜與享樂》的悠閒心境時──此幅畫反映他對藝術最大的需求，他對寫生衝動的自發性反應結合了嶄新的精巧圖案設計。這種反應的力量超越德安。一九○六年在獨立沙龍所展的《生之喜悅》(*Bonheur de vivre*)（圖40）可謂幾近他終生掙扎的一個轉捩點，這是一種在兩條路間擺盪的掙扎，這掙扎（如他在多年後所寫的）帶著一個觀點，「我剛開始繪畫時，僅允許畫表現對自然的觀察。」這同時也是一部分的自我掙扎。印象派的缺點是前衛派討論了二十年的主題，但對馬蒂斯而言，

39
《一片綠影下的馬蒂斯夫人》，1905

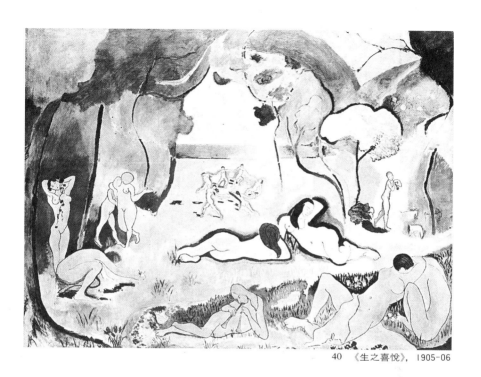

40 《生之喜悅》，1905-06

這種批評有獨特的個人影響。光與色彩的特性對他最為珍貴，但他對光與色彩惱人的危險有慧眼獨具的認識。效果短暫即逝的威脅永遠存在。這種欲「留下瞬間閃過之印象」的企圖顯然十分薄弱，但馬蒂斯的訓練讓他相信概念形成的過程必須包括這種分析過程。與分析相反的創新綜合法，亦有相同的危險。「當綜合法是即刻進行時，則會缺乏實質並且不成熟，而即興的表現最後會缺乏意義，短暫即逝。」

理想的世界

整個馬蒂斯的發展即是追尋終生能憑恃的光芒，這種職志使得塞尚對他獨具意義。馬蒂斯對塞尚的了解比同時代的任何畫家更早、更深，但他的觀點不同，他具有辨識典範與模仿作品的異稟。他不僅專注於要達成如博物館藝術般持久的成就，更專注於達成持續、平靜的狀態——彷彿他首重之物為內在的喜悅，而幾乎所有外在之物皆會打斷這種喜悅。他對於持續性的執著到了頑強難化的地步。他寫道：「當藝術家能組織自己的感覺，並在不同的日子裏皆能重返相同的心境時，我們可判斷他的活力與作為一位藝術家的能力。」光產生了變化，人的印象也隨之而變；顯然藝術並不是仰賴光與印象。但對馬蒂斯而言，繪畫必是仰賴這兩者。他需要光以了解作品，且某種印象是不可或缺的——對自己繪畫的印象。他在晚年接受廣播專訪時，記者問他為何對南法如此執迷，他回答：「因為要完成我的作品，我要連續數日停留在同一個印象之中……」點描派與野獸派皆承襲了十九世紀的實驗見解，並皆依賴瞬間的感覺與漸淡的筆法。這種效果的直接令人困擾，他寫道：「我要濃縮構成一幅畫的感覺。」對他而言，繪畫存在於理想獨立的化外國度。

他在《奢華、寧靜與享樂》之前，即嘗試畫此國度。在《生之喜悅》又再度流露，並大獲成功。這個

畫名構成馬蒂斯的另一個座右銘，且十分貼切；他在繪畫中追尋安寧、理想的生活幸福。這幅作品的所有素材——傳統悠揚的田園景致、色彩的並置（從他的速寫發展而出）以及加強的輪廓線，多少是出自於早期的藝術。律動的圖線是新發展的；馬蒂斯再次地表示他較偏愛安格爾（Jean Auguste Dominique Ingres）的《宮女》（*Odalisque*），而非馬內的《奧林匹亞》（*Olympia*），因為「安格爾訴諸諸官能與慎重斷然的線條似乎較符合繪畫的需要。」安格爾五十年前所繪的《土耳其浴》（*Bain turc*），於一九〇五年展於秋之藝廊，但其影響一如《生之喜悅》的其他種種，皆改變轉換了。這幅畫的一致性的確是慎重斷然的；這反映出對繪畫需求的新看法。

　　前方為淡玫瑰紅的愛侶倚在深灰藍與紫色的草地上。其後則以同樣的粉紅與藍的組合描繪斜躺女人的輪廓，呈現出長形的阿拉伯紋飾風格。遠方可見暗粉紅色消融於天際，下接一片灰藍的海。閃耀的光輝集中在檸檬黃的土地中央。而樹叢下方則轉為鮮紅與橘紅；翠綠的曲線盤繞樹林，又為枝幹，又為樹果。各色彩皆有迂迴的輪廓線，但不採用互補色，而是馬蒂斯自己精緻、一貫之色系的和諧相對色彩。畫中洋溢璀璨的技巧，以及精巧與放肆的不平衡。「觀察自然」已被遺忘了。新的繪畫狀態是寧靜而孤立的，是**冷的**，是實驗與率性畫法所不能及的。它經過嘔心瀝血地修改。馬蒂斯討論這幅畫時說：「我用單純扁平的色彩作畫，因為我打算將此畫

的特質建立在這所有單純色彩的和諧上。我嘗試以較呼應、較直接的和諧取代顫動，單純而平鋪直敍地提供安穩的表面。」

　　馬蒂斯早期的作品事實上皆有欠缺；缺乏他亟需從藝術上獲得之事。他之後寫道，或許在十九、二十世紀交替時不斷思索著：「我有段時間不願將自己的畫作掛在牆上，因為這會讓我想起精神亢奮的時刻，而當我平靜時，我並不在乎看不看。」對和諧寧靜的需求不斷在他心中盤踞。馬蒂斯曾說明過他簡化繪畫的意向：「只不過是我易於順著自己的感受走；順著狂喜走……之後我找到了寧靜。」或許所有的繪畫皆意在表達某種理想的狀態。但馬蒂斯所追求的寧靜——單純樸質的色彩與安穩的表面，顯然對他獨具意義。他的理想並不僅在於排除瞬間或可能稍縱即逝之事物；亦避免精力充沛之事物。藝術在於表達的理想——自他在牟侯門下起即為指南——須重新定義。表達終必「等於裝飾」。

　　凡不安之事皆不受歡迎。這種藝術態度的背後即是無法忍受不安或抑鬱的事物，而且並不僅限於藝術。他在藝術與生活上，追求隱遁的自衛狀態。當他秉持慣有的坦白，想描述這些狀態時，他界定出乍看似乎極為無力與自我保護的局面：「我夢寐以求的是平衡、純淨與詳和的藝術，遠離煩惱或不安的事物……猶如撫慰的力量、心靈的膏藥——好比一把好扶椅，讓人臥倒休息，消除疲勞。」

在藝術中尋找安慰與避難所並不罕見。但馬蒂斯很獨特地在寫實主義中認識到這需要；他在追求這理想時所運用之資源的豐富，可謂天才。他要藝術表達出存在的理想狀態。雖然致力於數種不同的形式，但他也不僅僅只是尋求完美世界的表徵而已。這種感覺持續不斷，但馬蒂斯半信半疑：官能享受的滿足本身十分危險。他的題材甚至根本不是直接訴諸感官美學的。看看提香（Titian）與維洛內些（Paolo Veronese），「這些被誤封的文藝復興大師……我發現為富人創作的一流結構……形體的價值勝於精神價值。」一九二九年在他極盡所能地畫一些悅目作品後，認為：「我們可以從繪畫得到較豐富的情緒，精神與感官方面皆可觸及。」追根究底，他最講求的即是獨立、抽象地再創造存在的理想情況──目之所見的理想狀態，使得一絲絲的挫折皆不可能存在。

乍看之下，這些被馬蒂斯排除在繪畫門外的事物──神經亢奮的時刻、令人煩惱的主題與被迫的表達──似乎比留在畫布上的事物真實。在他發展過程的某些階段，他從世間汲取的意義與他賦予世間的意義洋溢個人的意願，幾乎是限於人為範圍之內。他所要求的滿足如此極端，故改變了繪畫的角色。由於他如此迫切地要繪畫達到這些條件，在這位臥床專橫老人的命令下，這些要求最後都圓滿達成了，這結果改變了繪畫在其生命中所佔的位置──改變我們對繪畫的運用，而以立體派（Cubism）為例，則自始至終未曾改變。是

馬蒂斯無比專注的夢想才達成了這種繪畫的變革，它質體明亮，提供了繪畫形體世界一個新地位。

馬蒂斯的方向讓他走向另一個難題。他寫道：「藝術品本身必須有完整的意義，甚至在觀察者看出主觀的內容之前，即必須打動他們。」但十九世紀繪畫的明亮質體（有賴可辨別的感覺），對他具有特殊且不可免的意義。上一代的畫家在二十年前即面臨過印象派的危機；一九○○年的畫家遭遇了具象的危機。但馬蒂斯兩種危機皆遇上了。他的觀點較同期的年少畫家更複雜、更不乾脆。他所達到的一貫形式具有模稜兩可的成分。他寫道：「畫家必須誠心地相信，他只能畫下自己看過的事物。」當這信念顯然與事實牴觸時，他有些遲疑不決。他的基本態度與任何人相同，是有目的性且非常專心的。但他一直朝與當時其他畫家的反向而行。最後，在他二十世紀前半葉的發展完成後，對他同一輩、仍在作畫的畫家而言，幾分的具象與形狀的基本參照顯然勝過了繪畫的明亮質體，但馬蒂斯却恰恰相反。光線超越了具象。想想馬蒂斯看來不一致的發展，我們不得不謹記這個孤獨、劃世紀的歸向，前無古人，後無來者。馬蒂斯發展的態度是保守的，因爲這是自我保護。他有需要保護的私人領域──一種數十年來與圖形傳統不可分的特質，而其他的前衛分子早已與這傳統斷絕關係。

在《生之喜悅》之後，澄淸與簡化的趨勢受到了新的刺

 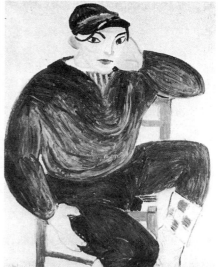

41 《年輕的水手 I 》, 1907-08 42 《年輕的水手 II 》, 1907-08

激。共鳴的顫動，這是最初野獸派作品與印象派諸風格相同之處，而今却是多餘的。在第二幅的《年輕的水手》(Le jeune marin)（圖41、42)作品中，綠與藍的斑點變幻已然不再，取而代之的是自單純粉紅色背景迸發而出的大片扁平明確的色彩。次年展開的《華麗》(Le luxe)系列中，有兩幅作品歷經類似的階段（圖43、44)。一九○六年是粉紅色凱歌的年代。畢卡索在高索 (Gosol) 繪製粉紅色的作品；甚至希涅克亦採用粉紅色。幾乎不可能將經驗法與馬蒂斯現在所尋求的這種富想像力的綜合體結合於一。當畢卡索完成最後一幅粉紅色作品《亞維儂姑娘》(Les demoiselles d'Avignon)而改變一切時，

馬蒂斯的問題使他朝另一個方向而去。

　　他追尋的單純不僅是選擇的問題。誠如他向阿波里內爾所說明的一席話，他覺得自己只有一條路可走：「當我工作陷入難題中時，我告訴自己：『我有色彩與畫布，即使用最簡略的方法，畫下四、五點色彩或描下四、五筆線條，我也必須用最純淨的方式表達自己。』」在他涇渭分明的態度下，潛藏著驅使他不得不如此的暗流。一九〇八年出版的《畫家札記》中提到這一點：「倘若我在一張白紙上畫下一個黑點，無論我

43　《華麗 I 》，1907

44
《華麗Ⅱ》, 1907-08

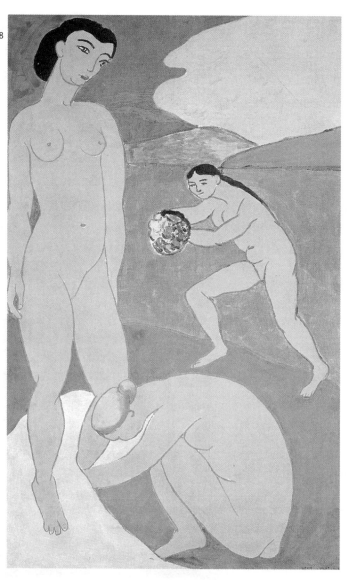

站得多遠，還是看得到──這是一個清楚的記號；但在這一點旁，我畫下了第二點、第三點。已經造成了混亂⋯⋯」他能靈敏地嗅出讓作品有不安混亂之虞的一絲絲痕跡；每多畫一筆，威脅即愈迫切。唯有大膽才能解脫。「⋯⋯爲了讓第一點能維持其價值，當我在畫布上增添其他斑點時，必須擴大這一點。我在白色畫布上揮灑藍、綠、紅的感覺時──每多畫一筆即削弱前一筆的重要性。若我打算畫室內物體：在我面前有個櫥櫃；它給我亮紅的感覺──我塗抹讓我滿意的紅色；隨即建立了這紅色與白色畫布間的關係。若我在這紅色旁添上綠色，若我畫上黃色的地板，這綠色、黃色與白色畫布間的關係必定有合我意的關係⋯⋯這些色調間關係的建立必須相得益彰。」

繪畫的純淨顯然不斷遭受不安的危險，需要獨斷而激烈的防護措施：「我不得不更換,直到我的作品彷彿完全改變了；在不斷修整之後，此時紅色超越綠色，成爲主色。」這是想像所能及的調換，但馬蒂斯隨心所欲地做出此種改變，這些改變是繪畫獨立與自由的迫切表現。「⋯⋯由於各要素不過是綜合力量的一個成分（如管弦樂編曲），故整個外形可以改變，而尋求的感情依然不變。黑色大可代替藍色，因爲表現實際是來自色彩間的關係。如果色調能互相改變或是隨感覺的需求被取代，我們不必執著於藍色、綠色或紅色。藉改變這些成分的量而特質不變，亦可改變關係。這即是說，繪畫依然

可依賴藍、黃、綠，但比例不同。」

　　馬蒂斯對任意表現表徵的說明並不一致。年輕一輩的藝
術家要求更大的自由,而前衛派的領導權已落入他們的手中。
馬蒂斯的同儕全不及他完整。德安的人形構圖產生一系列怪
異的風格；他的畫作《舞蹈》(*La danse*) 流露羅馬式風格。
布拉克受了畢卡索作品的影響,烏拉曼克則發展出他自己的
塞尙式立體派風格。但馬蒂斯對繪畫失序這種幾近憂鬱症的
敏感或許是當時最先進的見解。他分析繼第一點後添加第二、
第三點必會引起混亂時,事實上爲內在的純淨設立了新標準。
他的分析與作品影響了整個繪畫的風氣。康丁斯基 (Wassily
Kandinsky) 與他的畫友對野獸派視覺瑰麗效果的依賴不言可
喻, 但馬蒂斯專注的純淨主義對未來具更深遠的意義。

　　他的純淨標準極高,要求:「色彩著重秩序。在畫布畫三、
四筆你已了解的色彩；如果可以, 再添上其他的色彩——如
果不可以,則將這幅畫放一旁,重新開始。」

　　自《水果盤與玻璃壺》之後,馬蒂斯轉向繪畫以外的能
力是一種天賦,而這是那些大部分作品短暫即逝的其他人所
萬萬不及的。所有的可能性都被貯存起來,以待重新被發掘、
再繼續。對於藝術要素的不懈與貫通式的研究方法, 都是他
原創性的一部分。他不僅勤奮,同時還具有無與倫比的方位
感。他直覺地爲繪畫保留的視覺成分較他人所能感測到的更
特殊、更純淨,但他顯然不願喪失其他的成分。早期諸如《卡

蜜琳娜》(圖28)等作品除了重視色調造形外，亦重視藝術對形體的基本要求。一九〇五年他兩者皆放棄了；最不實體表現的莫過於《柯利烏瑞室內畫》（*Intérieur à Collioure*）（圖45）中構成人體的翠綠與鮮紅不平色塊。肉體生命的質感出現於他處；這個在灑滿反光的臥房中小睡的題材（是南方人絕對不畫的題材）本身形體華麗非凡，綠色的女體趴臥在粉紅色中，彷彿整個人沉溺在色彩之中。

45 《柯利烏瑞室內畫》，1905

形體外表的消溶只不過是馬蒂斯藝術轉變的一面。諸如《整髮》背部的堅實形狀不復存在，轉而注入合適的素材中並以雕塑造形。最後這題材成爲一系列大浮雕《背》（圖65-68）的主題，而接下來二十五年中，馬蒂斯不斷地重回到這主題。繪畫得以自由自在地處理純粹的視覺殘留。馬蒂斯有精簡的傾向；無論他的效果如何狂放，總是沒有絲毫的浪費。之後數年，每天的繪畫進度皆拍照留存，這並非是受到強烈的自尊心驅使，而是本性的謹愼使然，以避免亡佚、無法還原。從一九〇〇年辛勤的實物雕塑到一九三〇年間的寧靜堅毅，這一連串遭若干意外阻礙的階段雕塑都被保存了下來，因爲它們有持續的目的。

馬蒂斯自始至終皆以繪畫爲職志，但他走到了一個時代潮流，對藝術家這行的想法興起了變化。十九世紀末，藝術家的基本職志不僅在於創作繪畫，更要追尋藝術家個人的方向。這變革可反映在畫家暨雕刻家的重現上。竇加與牟侯（他的友人，留下了一櫃子的小雕塑）皆實踐了源自於圖畫的雕塑目的，且就某方面而言，這些成果更爲豐富。牟侯甚至說他的靑銅小雕塑較畫作更具有律動與阿拉伯紋飾的特質。馬蒂斯被羅丹成就的磁力吸引，更或許是被這場對抗戰所吸引。正如他察覺到的,所有藝術的資源皆屬於藝術家的領域一般，他素來的個性驅使他接受竇加與牟侯所未有的雕刻家畫室訓練。

馬蒂斯在羅丹學院（Académie Rodin）跟隨布爾代勒（Antoine Bourdelle）學習雕塑技巧，僅小有斬獲。依傳統的觀點而言，他雕刻技巧的火侯仍不穩定，一開始他的某些雕塑特性顯示了手上的這種媒材難以駕御。這無所謂，一九〇五年重拾雕塑時，已成為能達成目的的手段。他告訴庫西恩雕塑所扮演之角色的一番話，一針見血。「我雕塑，是因為繪畫真正引起我興趣的部分是讓我心緒清晰。我改變素材，並暫停過去以來我曾竭盡全力所作的繪畫而拿起黏土。這即是說，為了組織，它必須如此；它整理我的感覺，並尋求一個真正適合我的方法。當我發現它就存在於雕塑中時，它也同樣地能用於繪畫上⋯⋯」

這解釋出人意料之外。當風格褪色、心緒不穩時，他在全無近期畫作特質的媒材上尋找解決方式。繪畫與雕塑有一共通處，都是以人作為題材。馬蒂斯所尋求的澄清顯然與人體的表現有關。從另一觀點看來，他似乎不滿意《柯利烏瑞室內畫》中與肉體脫離的人體色彩，以及《裸男》中的莽撞男子雄風。其他的解決方式顯示了二十世紀初年繪畫所面臨的典型困境。馬蒂斯的兩個對立風格都是根據同一個後印象派論點，這共同的論點認為風格存在於處理自然外形的手法，而這些外形本身是清楚明顯的。

後印象派觀點的限制，在《奢華、寧靜與享樂》中已明顯可見，此幅畫沿襲了象徵主義所改革十九世紀理想古典線

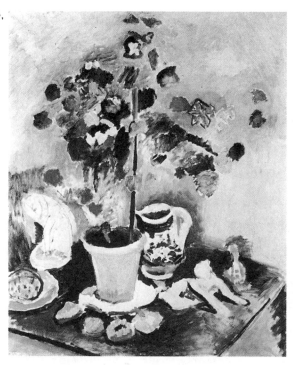

條之題材的手法。藉著咖啡杯，根據古典形式曲肘斜倚的仙
女納入了現在的情境。除了爲現代風格製造藉口之外，這種
組合十分地不協調。在小雕塑中探索這種人體溶入現代生活
的可能；當服飾轉變、髮型具現代感後，這纖小的人體以雙
手支撐其自身而姿態十分自然。這種形體出現在《天竺葵靜
物畫》（Nature morte aux géraniums）（圖46），將塞尙式的色
彩轉變運用在不搭調的野獸派架構上。此幅畫的另一個小石
膏像則較不易令人想起竇加精神的《拔刺者》（Tireur d'épi-

nes)。這些雕像展現出生氣，但結果却一反塞尙的魁梧效果。諸如《天竺葵》的作品首次出現了未來數年中馬蒂斯不斷重回的心境，他希望將野獸派溶入後印象派的自然當中，以及溶入雕刻所建立的形體準則中。在這種心境下，馬蒂斯雕塑了活潑的小型站立裸像，爲一系列十分傳統的靜物作品，從耶魯的《靜物與小雕像》(*Nature morte et statuette*) 到兩年後在豐富性上達到顛峰的《威尼斯的紅色靜物》(*Nature morte en rouge de Venise*)（圖47）。對於形體準則較不傳統、較異國風味的迫切需求，彷彿與馬蒂斯的心願相違背。

馬蒂斯並無意爲《生之喜悅》的主題自圓其說。《奢華、

47
《威尼斯的紅色靜物》，
1908

寧靜與享樂》的斜倚人體，發揮田園牧歌式的作用，重現若干次一心加入的阿拉伯紋飾與炫麗的色彩，這使得人體更爲華麗。閒適的心境流露於姿態上，接近馬蒂斯對繪畫所憧憬的理想。但插圖的一些傳統餘燼必定惹惱了他。總之他採取類似斜倚在帆布椅背的姿勢，作爲三幅版畫的主題:《裸女，大木塊》(Nu,le grand bois)、《白皙的裸女》(Nu, le bois clair)與《裸女》(Nu)(圖48-50)，這三幅畫皆爲一九〇六年所繪，以不同的觀點仔細檢討風格與肢體間的關係。最大的一幅作品《裸女，大木塊》爲木刻畫，是馬蒂斯對梵谷抽搐式律動的孤獨嘗試。另一幅木刻畫，相反直線的反應表達出緊繃感，並將人體溶入野獸派的即興手法中,流露出肆意的感官聲色。而石版畫《裸女》出人意表，明確的外形與特徵消失，人體轉而被塑造爲平躺的簡單卵形——有關節的畫室玩偶。當時圖形努力的方向是簡化，而一九〇六年秋馬蒂斯所結識的畢卡索則將裸體轉換爲簡直是最初的原始狀態。但馬蒂斯的石版畫基本上前無古人，舉世無人出其右。他的創意在於出奇的空無。抽去細部，見不到結構或目的的核心。除一連串的形狀之外，這種簡化不能揭示任何系統。如今回顧，這一連串的形狀本身確實有其重要的特質。野獸派的木刻畫早已察覺手臂、腿與其類似的角度，呈原始的箭尾形，這種形態能保持手腳完整的自然含意，並有趣地加強這含意。石版畫發展了這種肘與膝形狀間的類比，而不顧人的含意，違反人體

48　《裸女，大木塊》，
　　1906

49　《白皙的裸女》，
　　1906

解剖觀。就傳統觀點而言，這是意義的否定。無怪乎馬蒂斯不打算繼續一九〇六年的實驗。呈躺姿的身體造形在十或十一年後的關鍵時刻重現，二十五年後這種簡化讓他排除對身體形像的困難，邁向他最後作品中脫離肉體的意義。

相對於石版畫野獸派風格的斷音（staccato）手法的是不斷的滑音（legato）手法。這種手法不僅採用順暢的明暗法結合形狀，整個人體以自然派的標準塑形，並在追尋想像力的延續下變形。臀部、大腿與腳（包括雙腳）是由一根假想的

連續管子彎折組成，背後的線條則從肩膀延續而上，包括蛋形的頭部，銜接的方式成為再三實驗的主題。未來的數年，作品中的女孩往往是蹲坐或拱背彎腰，使得頭部成為整個身體不可或缺的一部分，並繼續延伸，然而無論如何地想成為整個身體的一部分，從自然的觀點看來，仍是不相連且笨拙的。同時另有相反的解決方式。拉長之後，人體脖子變長、神色滯悶，形體的韻動脫離了在身體末端的頭部所出現的其他人類表情。這兩種形式見於一九〇八年的兩幅《華麗》當中。馬蒂斯開始思索著藝術中人體的感覺與功能面的命運。

《畫家札記》中有段對塞尙致謝的話，這乍看之下，令人好奇。他的畫作「安排完美，無論有多少形體或站在何處觀看，絕對可區分出一個個的形體，並知道各肢足所屬的身體……四肢或交叉或交錯，但在觀者的眼中，仍附屬於應屬的身體上。所有的困惑將會煙消雲散。」野獸派的風格不但沒有承襲任何東西，反而只有騷亂，特別是對於人體看法的瓦解甚至成爲一種威脅。繼承前衛派領導權的年輕畫家樂見於這個斷裂，並大肆發揮之。對他們而言，這是在挽救後印象派風格的優美，而這也是他們唯一不帶諷刺或是不模稜兩可地接受的要素。對馬蒂斯而言，這是亂源，是一個對於藝術旨在逃避這種想法感到焦慮的明顯原因。他因形體的統一與完整而反對片斷。肉體的完整十分珍貴。最後塞尙成爲他反對羅丹的護身符，而羅丹顯然是一九〇八年《札記》中所提到的雕塑家，羅丹認爲「結構只不過是片斷的組合」。馬蒂斯素來對形體分裂的可能過分警覺，彷彿眞有手足肢解之虞。就某方面而言，也確實有這種危險；馬蒂斯對肉體整合的關切起於他對個人價值的投入，這種完整的特質不僅在於形象，也在於主題，事實上是藝術本身的特質。當他朝偉大裝飾邁進之時，目的即十分明顯：「我們的唯一目的是完整。」

在《札記》所提及的糾葛、盤纏交錯的想法中，含有戒慎的忠誠與衝動的分析這兩條思路。馬蒂斯過人的聰慧與不撓的毅力使他在這些年來專注於劃分藝術對個人的用途，以及自己必須脫離之傳統要素的界線。這些要素在當時被視為是插圖與表現的特質。「當我們進入羅浮宮十七、十八世紀的雕刻室中尋找普傑（Pierre Puget）的作品時，我們發現它們是用十分不安的方式迫使、渲染表現。」這議題以前馬蒂斯關切過。他曾一度臨摹，並往往在靜物中包含一座十六世紀的佛羅倫斯小塑像——一個常見的畫室物品，稱之為《米開蘭基羅的人體模型》（Écorché de Michelange）（圖51）。這曾是塞尚的一種圖式；它出現在庫爾托（Courtauld）《愛之石膏像》

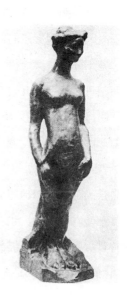

51 《米開蘭基羅的人
體模型》，16 世紀

52 《站立裸像》，
1906

（*Amour en plâtre*）的背景中。塞尙成熟構圖的巴洛克節奏說明了馬蒂斯喜愛早期、較不清晰的圖案。

　　然而自仿巴里作品以來，馬蒂斯雕塑的用意是在於思考繪畫領域之外的一種力量。（巴里之於塞尙，即是這種類似的目的。他其中的一幅石版畫乃是爲邱奎〔Victor Chocquet〕所繪之柔和、木塊般的老虎素描的來源，邱奎十分讚賞塞尙與德拉克洛瓦的共同特質。）馬蒂斯早期的形體往往呈翼狀，舉臂或有半羊半人似的小角，猶如散發自然的精力。被剝皮、扭曲之《人體模型》，其高舉至頭的雙手表現出米開蘭基羅式肉體的錐心刺痛。這小塑像具體地呈現了馬蒂斯揮之不去的焦慮。《札記》繼而寫道：「如果我們去盧森堡，當地畫家對模特兒的態度是讓肌肉發展發揮到淋漓盡致的境界。但這種詮釋的舉動本身並無意義……」馬蒂斯對學院派理想化的批評，在一九〇八年的環境下似乎迂腐怪異。他討論一個他人早已不搭理的話題，這反映出一個仍未滿足的需求。他對形體整合的關切，很奇怪地結合了他對內在要素、色彩的獨立與筆觸的同等關切。這種明顯的矛盾削弱了他辯證的立場；那些在他論及信念之後期文章當中獲益頗多的藝術家們就是那些大力排斥前期文章的人。康丁斯基認爲馬蒂斯血液中有印象派的成分，但當他將這一點視爲傳統之美時，却忽略了馬蒂斯沉重地察覺到的重點。馬蒂斯了解脫離圖像或人的參照後所隱含的困境。

一九○七年，塞尙浴女的意義在於它們是唯一以新的術語重新界定可能性的例證，形體的可能性不但沒有向傳統讓步，反而在表面記號與其內在關係以外產生了一致的特異性，以完成最重大的目標。對畢卡索而言，記號間存有一股令人狂喜的不連續性；馬蒂斯却相反地認爲它們代表了完整與延續。但這亦說明了傳統的式微與新準則的迫切需求。

　　雕塑的重大發現有助於馬蒂斯在一九○七年於柯利烏瑞展開的繪畫。他仍致力於自《奢華、寧靜與享樂》發展出的斜倚姿勢，這些在未來的三十年中斷斷續續地出現過，且一步步顯示其重要。這抉擇或許受到麥約（Aristide Maillol）之《地中海》（*La Méditerranée*）的相關立場影響（馬蒂斯於一九○五年襄助塑造此作品），而兩者的關係僅止於此。他說：「麥約如古人般地致力於積量(volume)，而我如文藝復興的藝術家般地關切阿拉伯紋飾……」一九○七年，他重拾《生之喜悅》(圖40)中央的人體外形——懶散地扭臀、一手高舉，再度雕塑此種人體　(圖53)。馬蒂斯在柯利烏瑞沒有模特兒，他憑著記憶與春宮裸體照創作。銅像仍流露出這種掙扎的痕跡。他雖努力地要實現形式簡要、平凡的自然外形，但仍缺乏另一種「讓肌肉的發展發揮到淋漓盡致」的傳統慣例。繪畫中的舉臂姿態模糊不明，很明顯地這手臂是舉至頭部，但舉起的原因和舉起的方式是什麼呢？這個難題讓他走回這些傳統的來源：盧森堡與塞尙的傳統。他採取之舉臂至頭的姿

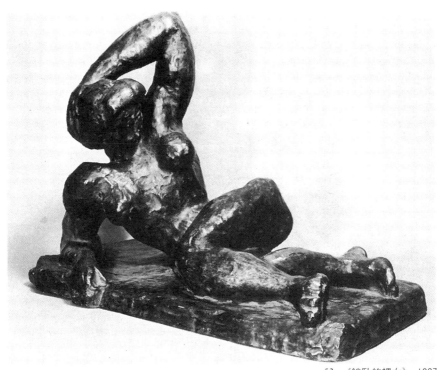

態是米開蘭基羅為《夜》（Night）所創作的人體，而《人體模型》本身有如麥第奇教堂（Medici Chapel）一端站立的一尊裸像。這姿態顯示等待現代藝術的焦慮；這種形體並非是因肉體的亢奮，而是出自徹底了解肉體的苦修所以醒了過來。

　　米開蘭基羅的作品仍具價值。十年之後，一九一八年馬蒂斯前赴尼斯（Nice）的裝飾藝術學校（École des Arts Décoratifs）描繪《夜》的人像，並雕塑此像；他寫道，希望自己

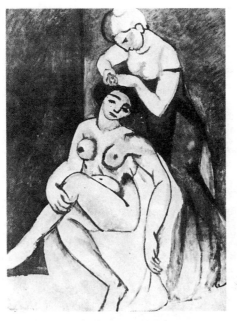

能灌輸進「米開蘭基羅清晰而複雜的結構思想」。十年之後，在一九二八年左右，羅浮宮著名《夜》之素描的照片仍釘在他畫室門口，此外還有德拉克洛瓦的《但丁的小船》（*Barque de Dante*），這作品的人體亦是對《夜》的回應。馬蒂斯於一九○七年夏去過義大利，文藝復興的理想在他心中，以評定在《整髮》（*La coiffure*）（圖54）中流露得淋漓盡致的肉體韻動。《整髮》中的形體關係以及巨大手臂的不銜接，極不協調地流露出廣受讚賞的巴勒斯垂那（Palestrina）的《聖殤圖》（*Pietà*）痕跡，這個模仿米開蘭基羅所作的《聖殤圖》仿製品

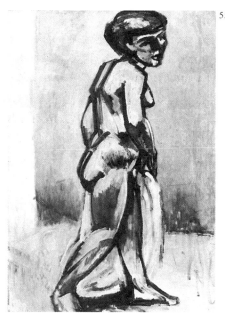

後來被刊登在《美術報》（*Gazette des Beaux-Arts*）中；此幅
畫彷彿巧妙地回應了前一年畢卡索之《梳妝》（*La toilette*）的
原始古典主義。一九〇七年，知悉畢卡索之粗暴的若干畫家
皆感受到需要對裸體重新作出有力定義。布拉克繪製一幅反
映此需求的裸像，而這需求可能也說明了馬蒂斯跨步之《站
立裸像》（*Nu debout*）（圖55）的粗獷精力。手握浴巾的站立
人像被溶入小幅的《洗浴》（*Baignade*）（圖56）當中，此畫與
塞尙著名的《浴女》相同，皆是採三角對稱的設計。同時，
馬蒂斯亦以三角對線繪製了樸質的《音樂》（*Musique*）（圖57），

56　《洗浴》，1907

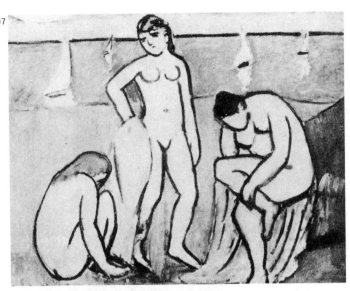

57　《音樂》，1907

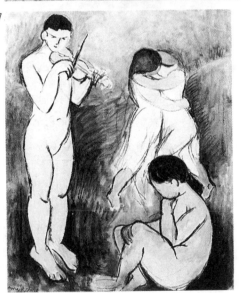

此畫奇特地結合了心無旁騖的裸童，其中站著的年輕小提琴手，襯著深色調的草地與天空，這很近於畢卡索前幾年的悠遊少年。

這些豐富的造形無法提供所需的解決方式，而是在柯利烏瑞雕塑《躺臥的裸女》(*Nu couché*)時所遭遇到的一連串挫敗中（這種挫敗常帶來現代藝術的勝利）才得到解答。馬蒂斯對他的雕塑技巧失望，這已不是第一次了。他改塑立像並潤濕黏土，最後形體却崩塌；它掉落在地上且斷了頭，這即是難題的焦點。傳統理想的夢破滅了，讓馬蒂斯從打算著手的雕塑怒而立即轉向繪製經典作品《藍色裸女》(*Nu bleu*)（圖

58　《藍色裸女》，1907

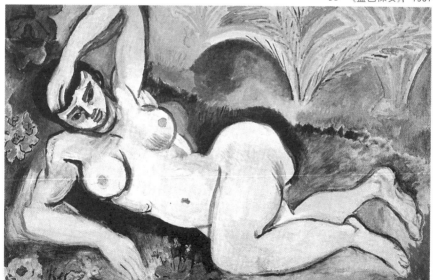

58) 的圖式。這個小標題「比斯克拉紀念品」(Souvenir of Biskra)顯示視肉體的不銜接爲異國風情、俗麗，因此就某方面而言這是一種裝飾。

我們很難去了解《藍色裸女》竟然會引起激憤，然而此幅畫卻遭受過嘲弄與咀咒好幾年。在畫中我們僅看到煥然一新的覺醒神態，以及當女體發現其自身是屬於新環境中整體的一部分時所發出的困惑。肉體的結構功能逐漸消褪；而這回鍋翻新後的新產物則涉及了一種細緻的虐待。銜接形狀的順序爲一串天馬行空的再發現，取代了功能結構。形狀依視覺的需要一個個躍然紙上，它們相當一致，以致於處處都有點出人意表地表現出其自身的自然,彷彿這線條怪異地活著,並且產生了新的生命體。

《躺臥的裸女》雕塑被挽救下來並進行鑄造。這對馬蒂斯有長遠的意義；此作品爲他寫實自然的極致，是在他所有的雕塑之中最常應靜物之需而出現者。一九〇八年，《躺臥的裸女》出現在深色的《雕像與波斯花瓶》(Bronze aux oeillets) (圖59)當中；此雕像似乎極適合這色彩的感覺深度，而《希臘軀幹像靜物畫》(Nature morte au torse grec) 則顯示原來的古典形式並不適合。一九一一年正值這新風格的顛峰時期，被畫得栩栩如生的「躺臥的裸女」沐浴在《金魚與雕像》(Poissons rouges et sculpture) (圖60) 的光芒之中。馬蒂斯將雕像處理得彷彿具有生命。一九一二年當他第二次畫金魚主

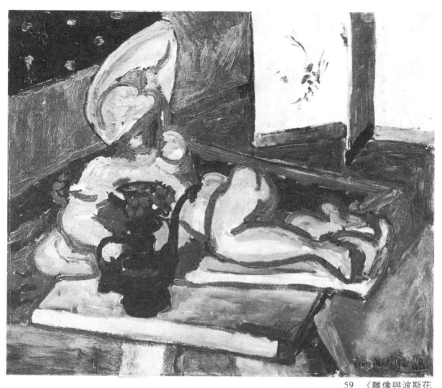

59　《雕像與波斯花
瓶》，1908

題時，更多的祥和感已然消失了。《躺臥的裸女》（如今以容

貌特徵賦與性格）所挑起的焦慮生命，並不見於《金魚》

（*Poissons rouges*）（圖61）的紫色空無中，却預告了未來數年

強烈的意義。十五年後，馬蒂斯重拾這種姿態，完成兩幅雕

塑：《躺臥的裸女二》（*Nu couché II*)與《躺臥的裸女三》（*Nu*

couché III)，而開始了他自己的古典時期。一系列的素描與此

圖的階段顯示了此種人體是如何的在馬蒂斯一九三五年的扁

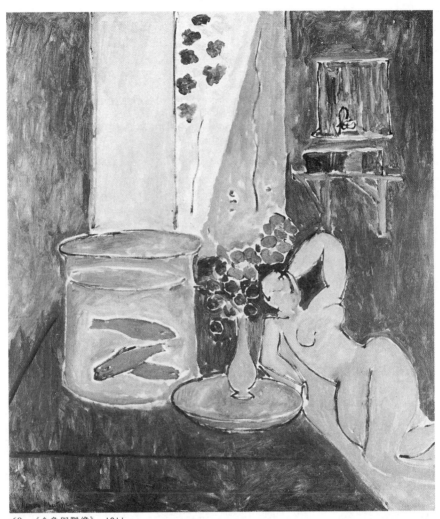

60 《金魚與雕像》，1911

61　《金魚》，1912

62　《金魚》，1911

平田園藝術中找到最後的定型，其完成的形式可見於《粉紅色裸女》（*Nu rose*）（圖152）中排除掉挑逗的扭臀動作。二〇年代末期抽搐式迴轉韻動的素描顯露出他汲取自古典女神的意念，最後昇華成他後期風格的「不安聲色」。這裸女的姿態基本上起於杜勒（Albrecht Dürer），代表「慾望」（Luxuria）。

　　與最聽話的模特兒相較，雕塑更能讓畫家隨心所欲地將完全屬於自己的官能生活具體化。但這不是雕塑的最深意義。馬蒂斯終其一生不斷地發展自己對畫作完整性的感受，而在他的繪畫藝術中，即屬最後的風格最不考慮三度空間。但這種風格顯然是經驗與雕塑的形體內容所提供的成果。一九〇八年，馬蒂斯以一幅兩個女黑人的照片雕塑了一組人像。《兩位女黑人》（*Les deux négresses*）（圖63）的形態精簡；就視覺公式而言，簡直是象徵性的人體。由於幾近對稱的排列平衡了剩餘的景象，故無論從何處觀看，必可看到正面與背面，彷彿一個人像具有所有面。除了只能見到一半的身體完整性外，這組人像並無內容，這或許是西方雕塑五世紀以來最具形體、最缺乏圖式的表現。

　　馬蒂斯從雕塑傳統之外開始著手雕塑，他從未有過實物雕塑的經驗，從未涉及文藝復興以來以一對一同等表現爲基礎的傳統。他的目的即是他所謂的組織思想，從這觀點來看，雕塑的構造與繪畫的視覺鮮明度間必有顯著的差異。傳統上，雕塑並不代表肉體；雕塑即是肉體。肉體是雕塑家的媒材，

雕塑家的整個意義即在於此；雕塑是他的畫布、他的畫架。
馬蒂斯雕塑的奇特原始創意顯示了他了解這一點；他並不是
透過人體表達意義，而是如塔克（William Tucker）所寫，將
意義寓於人體之中。

　　《兩位女黑人》呈矩形，十分簡潔。它為圖畫狀，我們
彷彿觀賞一幅畫。它呈現了形象狀的肉體合一，雖為縮圖，
却是一個由互補圖像所構成的大塑板。這作品對馬蒂斯的重
要性可見於這幾年來最純粹、最成功之異國風色塊靜物畫《銅
像與水果》（ Bronze et Fruit）（圖64）。在此幅畫中，藍色的

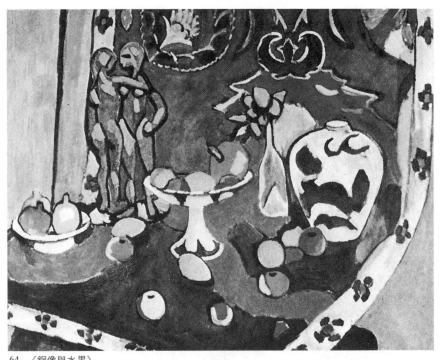

64 《銅像與水果》,
1910

各種轉變使得小雕像自遍地的藍中綻放出來。這藍色不僅是
顯示彩色對比的輕重——它無處不在,遍佈整個人身。這是
我們首次看到的一種橫溢的色彩,蘊藏了綿密的含意。

　　《兩位女黑人》這類的圖畫狀雕像讓馬蒂斯得以發展肉
體完整與形象完整間的類比,而形象的完整正是雕刻的主旨,
不僅在馬蒂斯作品中別具意義,對尺寸、確定性、觀念以及
二十年來所關切的延續性皆然——甚至對整個現代藝術——
或許所有藝術皆不例外。

《背》（圖65-68）的身體比實物大，一開始即佔了塑板的主要部分。自第二個時期後，則佔滿了塑板。最後的兩個時期——自第一幅作品起跨越了二十年，身體採取長、直立形。《背》的各幅作品在馬蒂斯生前皆無緣公開展示；第二幅在他去世之後才被重新發現，這一系列作品直到一九五六年才在泰德畫廊首次一起展示。其重要性對馬蒂斯個人而言，含意深遠。

馬蒂斯搬入伊斯—穆里諾斯（Issy-les-Moulineaux）的新畫室後，一系列《背》的素描（圖69、70）顯然是於此時展開。第一個階段絕不比實物大；正如他之前的羅丹與達路（Jules Dalou）處理這些姿態的手法，可稱之為描述性、圖示的。傳統上這種姿態的頭部總是枕在臂彎中，彷若是疲勞、降服或是領悟，這些在爾後的階段皆不見蹤影，一如塞尚的浴女，不留圖示的內容。但無論塞尚的浴女對已現端倪的簡化與壯闊影響有多大，組成形像的寬潤方肩無疑地與高更息息相關（一九○九年時高更當然在馬蒂斯的腦海中），由於垂髮成為軸心，這種設計益發令人想起一八九二年高更所繪的大溪地海濱景象，這些畫由雷曼藏品（Lehmann Collection）轉手入大都會博物館，而《月與地》（*The Moon and the Earth*）（圖71）則收藏於紐約的現代美術館內。此雕像的雛型經照相留存，此時不僅比實物大，更膨脹凸起。它一直未鑄型；馬蒂斯顯然對這種將肉體發展成「發揮到淋漓盡致」的風格，

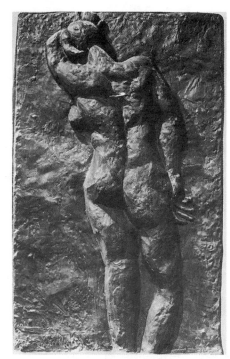

65 《背Ⅰ》，約1909

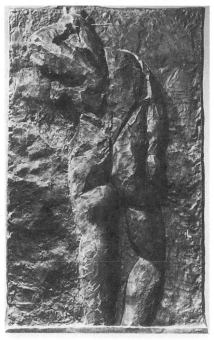

66 《背Ⅱ》，約1914

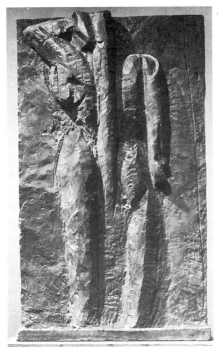

67 《背III》，約1913-14？

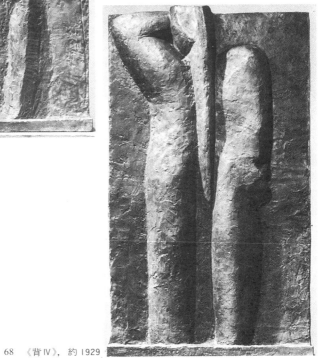

68 《背IV》，約1929

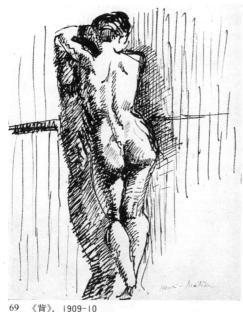

69 《背》，1909-10

70 《背II》，約1913

有所存疑。

　　《背》鑄模的最初階段中，圖形並不根據三度空間表現，而爲半脫離、以渾圓的形狀散開攤在平面上，彷若承受著恆久的壓力。在雕塑上明顯地表現圖畫壓平的實際過程，讓凹陷處產生皺摺並壓擠凸起處。往後各作品的一步步轉變形態絕無回頭的現象。而只有發展繪畫的一致性，圖像的概念。《背》在伊斯工作室（於柯利烏瑞之夏時建立）鑄模時，馬蒂斯回頭看雕塑的其他可能——將從頭至腳、不倚而立的全身完全或是大刀闊斧地重新組合，不受限制地呈現於眼前。

他畢竟缺乏最終的形態以配合色彩所產生的視覺轉換。
這需求極爲迫切；瓦解了他的感覺，搖撼了他的沉著。將圖
形問題視爲自我的失調，這正是他的特色，多少算是天性。
雕塑的一大特性即是重塑人體。

《彎曲》（La　serpentine）（圖72）的唯一模特兒純屬於肉
體表現，出自動人的《我的模特兒》（Mes Modèles）之黃色書

71　高更，《月與地》，
　　1893

72　《彎曲》，1909

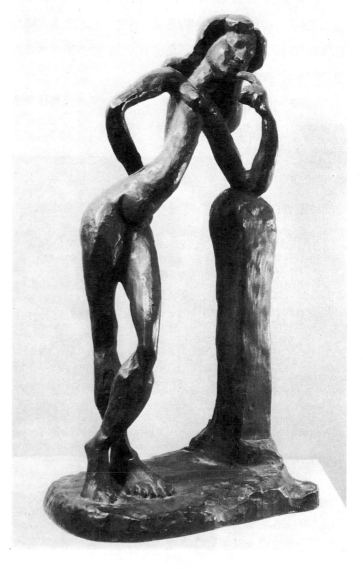

刊的照片。而風格是遵循布爾代勒三年前之作品《採果的裸女》(*La nudité des fruits*)（圖73）。馬蒂斯即根據這些展開在手法上最關鍵性、最令人費解的原創作品。馬蒂斯的雕塑往往讓仰慕者覺得尷尬。費城的麥克布萊德(Henry McBride)描述當他與弗萊（Roger Fry）一起造訪馬蒂斯的工作室時，乍見《彎曲》簡直如五雷轟頂，「塑像的大腿細若絲線，小腿粗如正常的大腿。向來八面玲瓏的弗萊先生，咕噥地說出一些客套話，才把場面撐了過去……」事實上，這種狼狽正是馬蒂斯的一部分主題。或許如一般人，他早就看出塞尙浴女這種彷彿令人尷尬的無能特質，即是浴女的優點。根源於此傳統創作而爲忠實盟友後，讓他更發自內心地感受到其中心內容的命運、身體形象的比例，且更驕傲地戴著汲取此傳統的徽章。《彎曲》愉快的冷淡態度，宣示了另一個困惑的結束。生命的形式不容置疑，即是永續不斷的藝術創作。它有著千形百狀的變形；各風格皆孕育著相稱的剖析結構。

在新藝術當中，大部分的單位是想像力的聯結，它們極弔詭地把各類相關的感覺接合在一起。在繪畫中，這是眼睛專注於色彩上的一種不可言喻的躍進。《彎曲》的變形關係取代其他一切的順序。軀幹與四肢的延續性彷彿是由一根柔順、多變管子幻化成的各種變形。手臂說明並控制了兩手間扭曲線條的區域。但變形的意義傳達出無法捉摸的視覺眞實，這是馬蒂斯所有藝術中不可分的要素。眼之所見，大腿的邊緣

73　布爾代勒，《採果的裸女》，1906

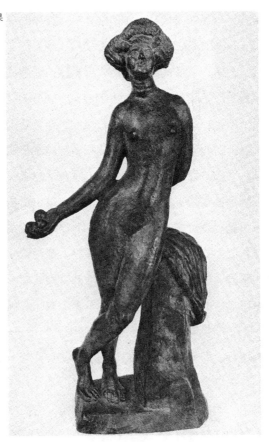

滙聚著光線，其鮮明程度不下於渾圓的形狀。從頭至腳的所有面、所有輪廓都完美地刻畫出這條在實際上看不到，但我們却相信它存在的呈自然形態的邊緣，這使我們眼中所見的象徵成真了。視覺感受依序產生自己的族類，有著官能肉慾與個性。她在空間中採取活潑的直線姿態，甚至有些風騷，

以反思的姿態對空間嘲諷。如馬蒂斯所言，她是他所關切的阿拉伯紋飾最圓滿、優雅的成果。

　　未來數年的人體畫作全都仰仗《彎曲》。這些畫作中的人體結構往往源起於這座人像。裝飾的創作始終取決於這雕塑所建立的自然、變形觀點，並遠離了傳統與模式。而人像畫亦是肉體的重塑。《抱貓的小女孩》（Jeune fille au chat）（圖74）這幅畫產生一種新的非功能性的流暢風格，這種風格不屬於傳統，同時親切動人；它顯示出一種嚴謹素樸的作風，這也是除了放蕩異國風味的不連續特徵之外的唯一選擇。

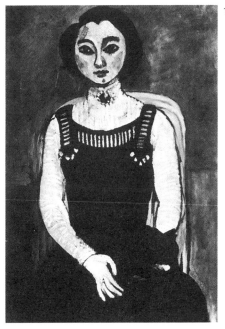

74　《抱貓的小女孩》，1910

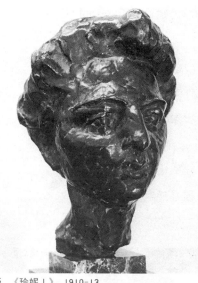

75 《珍妮 I 》，1910-13

76 《珍妮 II 》，1910-13

　　另一組雕塑歷經馬蒂斯一貫的塑模與一連串修改過程，
具有更寬廣的含義。《珍妮》（Jeannette）（圖75-79）的半身像
一開始爲印象派風格的頭像。到了第三個，五官與頭髮呈現
分離且概念式的形態，此概念形態是兩個相近的最終成品的
來源，這產生了其他嶄新類型的解決方式。一九一一年完成
的《珍妮四》中，凸起部分獨立發展，勉強地與其他部分相
銜接；它們如圈形、軟糊糊的腫瘤，不是良性的那種，這使
得眞正是人的核心部分變得像殘餘的部分一樣，無法成爲具
有自主性的主體，或許充其量言也僅是一個宿主罷了。在《珍
妮五》中，各部位的獨立活力以新的綜合方式交融。眼睛上

77 《珍妮 III》, 1910-13

78 《珍妮 IV》, 1910-13

79 《珍妮 V》, 1910-13

的凸起部分既非額頭亦非頭髮，而是兩者兼具。只有一隻眼睛的有力概念化塑造（一隻即足矣——另一隻被截斷，顯示這隻眼所打斷的延續性），不過是伴隨著象徵、綜合形態而產生的結果。雕塑賦予身體形態獨立生命的能力，使得這些形態成長並自行聚結為一體的韻動，這是藝術的潛在，在過去的《彎曲》中已然可見。一九一二年完成的《石膏半身像靜物畫》（*Nature morte au buste de plâtre*）顯示了最後的《珍妮》塑像，這個塑像指出一個方向，而畢卡索於二十年後重拾了這個方向。由此可知馬蒂斯的創造是生物形態（biomorphic）之抽象風格的泉源，此風格三〇年代展開後，影響數十年而不衰。我們在《珍妮五》已經可看出這種腹足動物式的爬動，並沒有肉體，這種風格激發起另一種藝術。

雕塑對馬蒂斯之三〇年代風格與思想的最後用處屬另一類型。生物形態的狂想（由《珍妮四》中可預見）在超現實派（Surrealism）的推波助瀾下發展，但非馬蒂斯的避風港。以人作為此種形態的類型是對傳統支持的一種狂想，馬蒂斯在最後一件《背》的作品中把這種狂想發揮到極致。他在一席較具意義的表白中說明了他從事雕塑的原因：「……絕對是為了內心的沉靜——為了讓我達成清楚結論的所有感覺。」對馬蒂斯，也對塞尚而言，**感覺**包括了藝術的感覺。他必須將衝突的資訊釐清成各層次的知覺與情感——對他而言，藝術的可能性即在於此，並且必須將感覺安排有序。他一生的工

作即是從一連串的觀點中，不斷地將這個最不受制於**三度空間之苦**的水準建立為繪畫的最高層次（部分是透過雕塑建立的）。這是他唯一確實感到鎮靜自持的層次，他稱之為「我心智的保有」（une possession de mon cerveau），這令人想起（無疑地兩不相干）塞尚的目標——令人捉摸不定的自我掌握。對馬蒂斯而言，藝術的層次為確實存在的階層之分。馬蒂斯最後決定性作品中所運用的高高在上之權威，有著教皇之尊。

在馬蒂斯邁向一九一〇年偉大人體構圖之路上，簡化是根本大法，但他的方法不僅牽涉淨化，亦包括渲染的豐富。或許是馬蒂斯一九〇八年的偉大餐桌擺置畫作以及一九〇九年重畫的《紅色的和諧》(Harmonie rouge)之故，這兩幅畫向他提出了人類定義的問題，而此亦是《珍妮》前三時期所意欲處理的問題。紅色代替藍色溢滿於整幅畫上。在其他的作品中，藍色已不再是特定事物的屬性——例如可辨識出的窗簾或銜接的圖案。一九一〇年在慕尼黑所作的《天竺葵靜物畫》(Nature morte aux géraniums) 中，馬蒂斯將天竺葵葉與熟悉的窗簾溶入伊斯畫室（《背》的素描即於此畫室完成）牆壁隔板上。一九〇九年的《交談》(La conversation)（圖80）中，飽和的色彩有著現身的感覺，讓我們首次看到這位畫家沉浸於自我之中。馬蒂斯被視爲是一個有情緒挫折與婚姻弊病的畫家，一個不快樂的畫家；《交談》的氣氛最接近史特林堡（Arnold Strindberg）。克羅斯稱馬蒂斯焦慮得發狂，但他也無法預見到——即使如今我們也難以了解——馬蒂斯會成爲描繪焦慮的畫家。這即是馬蒂斯的人體所要表現的；而這也是何以他的方法必須以排除爲根本的原因。我們在《交談》中依稀可見馬蒂斯的人體構圖努力擬定的解決方法。就是在這種情形下，

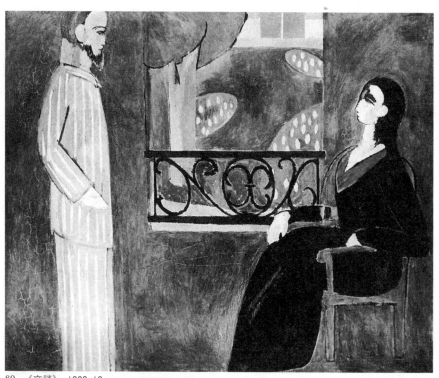

80 《交談》，1909-10

異國風的和諧拯救了他，有如理想的僞裝國度，家庭與風格的挫折在此永遠懸宕著，而色彩沖走衝突。

　　解決方式於一九〇八與一九〇九年出現。一九〇八年的人體構圖彷彿思索塞尙的浴女如何總是斜倚在圖畫的中央。馬蒂斯爲匯聚點所找的託辭，看來有些不妥。《浴女戲龜》（*Bagneuses à la tortue*）（圖81）根據《洗浴》（圖56）的對稱圖形，擴大三倍發展；以最不靈活的生物作爲人物匯聚的焦

點，合理而幽默。圖示的內容無關緊要，幾乎一點也不引人注意。強烈的深色湧現在人體四周。完整健全的肉體被色彩凝結削弱，彷彿靜靜地等待變形。

唯有無力、恍惚的外形顯示了未解決的困境，馬蒂斯長篇大論地為此議題而辯。《畫家札記》討論藝術所捕捉的動作是否符合本質，又進而假設若此動作以照片捕捉，是否符合我們所見的事物。這些論點似乎陳腐，幾乎無關宏旨；在他

81 《浴女戲龜》，1908

畫作中所反映的意向不過是時斷時續的自然主義。事實上它是產生變異的癥結所在。動作的表現當然與學院的傳統及其不可信的理想體格息息相關。但倘若目標在於表現，動作如何可以免去？自達文西 (Leonardo da Vinci) 以來，表現即是動作。馬蒂斯企圖確切表達的狂喜狀態需要動作。《生之喜悅》的背景若是少了繞圈而舞，即不可能會完整。無論動作是暫止或奔放，這矛盾在一九〇八年裏明顯可見。化整為零地研究藝術的各要素，一直是針對此問題而發的準備動作，所有的成果都用以解決此問題——色彩的內在價值、視覺的精簡與重塑的肢體，既是藝術的題材亦是方法。

一九〇九年開始轉變。《女神與農牧神》(*La nymphe et le satyre*)(圖82)的真正活力來自於新的現實秩序，源自肉體之粉紅與四周處處之鮮麗草綠間的平衡。粉紅色產生自己的紅色輪廓與視覺的螢光，使得線條奇特地鮮活、有動感，而色彩如肉體般地顫動。眼見圖案本身化為一個個輕靈的弧形；馬蒂斯顯然不願讓女神的頭打斷了這些弧形。後方，圓形的樹林被天空的三角拱腹隔開。二十多年後，馬蒂斯輕鬆自如地處理巴恩斯博士 (Dr Albert C. Barnes) 所委託的拱形空間，因為他早已在心中想過了。

馬蒂斯有系統地朝向現代繪畫所達成之最正確的色形與形狀來調整，對他而言，這意謂著色彩與肢體——色彩與激發或中止行動的真實人類區域之間的調整。他寫道：「我會用

82 《女神與農牧神》, 1909

最簡單、最低限度的方法，這也是最適於畫家表達內在見解的方法，來達到這目標。」不安困惑的危險最後必須趕走；他像個君王般地頒佈命令：「我們簡化想法與方法，藉此邁向祥和。我們的唯一鵠的是完整性。我們必須學習，或許再學習，用線條表達自己。石膏作品藝術用最簡單的方式激發了最直接的情緒……《舞蹈》（La danse）大畫板上的三種色彩；藍色的天空，粉紅色的人體，綠色的山丘。」

　　馬蒂斯就是以這種心情爲蘇素金委託的首批裝飾構思

《舞蹈》（圖83）的波浪狀圖案。但在紐約將概念記錄於實物大小的描圖上（圖84）——這概念如兩年前之《音樂》（圖57）般地流暢及無技巧，將其發展成裝飾品期間，他思想中的每個要素皆發揮影響。《彎曲》的象徵性肢體提供了生命，而其動作不再只是功能性的而已；它們僅具平面記號的圖畫動力。與《生之喜悅》無精打采的舞者相比，其效果絕對洋溢著活力。人體刻畫了非凡的圖案。腳壓在畫面底部；而上緣為低下的頭部與有力的肩膀。畫作本身表現肉體的力量，宛如由許許多多的男樣石柱構成。與《背》這浮雕相同，肉體形成了壯闊的意象。但絲毫不形式化的圖案似乎是組合了瞬間的印象。馬蒂斯告訴達修（Georges Duthuit），這主題源自於他在柯利烏瑞所見的西班牙民族舞蹈「沙達那」圓圈舞（sardana），而「沙達那」的照片所記錄的姿態十分類似於較遠處的人像。或許後踢的舞步即是瞬間觀點價值之爭的結果。被凍結的生動特質為《舞蹈》的優點，而此圖的整個活力就某方面而言互相牴觸。動作的趨向互相牽制；即便前景人體的流麗傾斜亦被遏止，不似《生之喜悅》朝同一方向繞圓。此效果接近於羅丹展於一九○五年之《圓》（La ronde）的客觀觀點，此作品或許是早期畫作主題的來源。羅丹描繪煉獄第七層懲罰違反天性之暴力的永恒運動，其衝突的含意，甚至抽搐、拱背的姿態、以及人像凍結的跳躍，在《舞蹈》中皆轉換為圖案裏的純視覺經驗。

83 《舞蹈》, 1909

84 《舞蹈》素描, 1909

如馬蒂斯本人在前面所陳述的,《舞蹈》的竅門仍不完全。由最簡單方法激發最直接情緒的觀念，或許仍停留於理論。體型與動作似乎仍無法在馬蒂斯自己的彩色表現中完全地具體呈現。他想用自己素來所運用的方法，將此自然地融入自己的假想國度：他抽取可用之部分，提供自己成就的視覺印象；如一九〇九年將作品掛在伊斯畫室，他畫自己的畫作。但或許眞正的問題是他所訂立的分析尙未產生綜合的素材。他尙未在戶外描繪過裸體，故概念、動作的描繪仍勝過視覺的成果。

　　馬蒂斯的眞正主題不在動作而在狀態，一種繪畫架構與色彩溶合的狀態。當他抽換了《舞蹈》草圖所明定的粉紅色肉體，代以鮮艷的磚紅色——他所謂的「顫動的朱紅色」時，似乎採取了改變他整個藝術方向的關鍵一步。以此色作爲肉體的色彩絕無僅有。但這不僅是創新方法的一個要素；亦是我們料想馬蒂斯所採取的視覺眞相特質——一種總是難以說得分明的特質。一九〇九年夏在卡瓦里葉（Cavalière）的絕大多數時間是在戶外畫他的模特兒，她名喚波露蒂(Brouty)。她在各種形態的陽光與陰影的樹下擺姿勢。《裸女，陽光下的景致》（*Nu, paysage ensoleillé*）（圖85）草圖中，她站在綠葉下的灰色陰影中，只見一塊平塗的橘粉紅，幾乎不比陽光照射下的沙地深(而兩腿間爲一塊翠綠)。《蹲坐的裸像》(*Nu assis*)（圖86）中的姿勢，顯示馬蒂斯受高更的影響；草圖完成且

85
《裸女，陽光下的景致》，
1909

86
《蹲坐的裸像》，1909

乾了之後，沙地與陰影下的肉體抹上鮮艷的淡粉紫色，大膽地與深藍色的陰影分開。兩幅畫中纖弱的人體在專橫的陽光形態下幾乎消失。這種矛盾自有道理；陰影下的人體色調(馬蒂斯作品中常見）與陽光普照的土地幾乎相同。

肉體上的陰影一如《水果盤與玻璃壺》（圖14）中橘子上的陰影，產生出一種色彩，將現實世間中的閃耀光輝溶入平等的色彩國度中。這種光線與盎然生意的巧妙平衡，事實上很難在高更的作品中看到。這令人想起一幅在里雷(Lille)的畫作，馬蒂斯說這幅畫吸引了年少的他首次走入繪畫的世界——那是哥雅(Francisco Goya)的動人作品《少女》(*La jeunesse*)（圖87），畫中陽傘造成之濃淡相交的肉體色調，加上黑色的輪廓，大膽地與背景的陽光調和，在馬蒂斯達到其形式顛峰、最原創與最傳統並具時，這種大膽即是他不斷重回的心境。

但馬蒂斯並非真正的理性時代畫家，而是因隨心所欲的率性造成美麗。裝飾上，可見明顯任意的磚紅色融合了反光的明亮矛盾經驗，但這一切是呈現在想像的光輝中。

一九〇九年馬蒂斯的釐清影響了他日後的藝術，並解放了他。是年夏天，他為兒子皮耶(Pierre)畫像（圖88），幾筆即興的線條足以激發他所需的一切。鮮活地捕捉色彩與光線，彷彿不經意地流露在不假思索的筆觸間。在他發展的關鍵期間，馬蒂斯有著非常的信心。他想像著繪畫的理想秩序，讓

明亮、田園的內容馳騁，浮游在素材之中，就像他的金魚般
均衡、輕盈。《海邊裸女》（*Nu au bord de la mer*）是一幅兼
具前眺後望的作品，其中熟悉的主題不見傳統渾圓的肉體。
形像是直接由楔形的扁平色塊聚合而成，這種方式亦形成《音
樂》（圖89）中類似原始的人體。

　　原始對馬蒂斯具特殊價值。據說就是他將黑人塑像介紹
給畢卡索的，但這對馬蒂斯另有不同的意義。他不像其他的
畫家，在繪畫上運用原始藝術所帶來的激烈變形。他的變形

88 《皮耶・馬蒂斯》,
1909

89 《音樂》, 1910

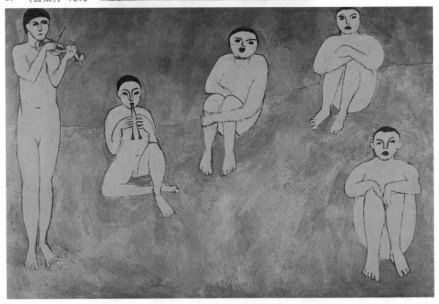

乃依據自己傳統的韻動原則，源於一己的雕塑作品，其大膽亦限於雕塑。繪畫上，馬蒂斯尋求異國風的避風港。《音樂》之後數年，他的畫作毫無絞盡腦汁構圖的痕跡。圖畫的形態扁平或籠統，幾近不成形。《舞蹈》中活力充沛的動作不再重複；就某方面而言，它是尚未被解決的，同時在這數年間馬蒂斯將這仍置於伊斯的作品詳細地反映在草圖中(圖90)。他以此爲背景並結合葫菜狀阿拉伯紋飾的靜物，宣示了他個人

90 《狂熱信徒的舞蹈 I 》，1908

世界的寧靜，並將色彩溶入他房間處處的藍色之中。在繪製
《音樂》的各階段中，人體放棄了三年前草圖中的活躍角色。
《舞蹈》的曲線減弱為圖案，之後放棄；《音樂》則以黑色線
條取代厚重的褐色輪廓線，鮮明直接，宛如刀鑿。

馬蒂斯爾後談到這過程：「我的作品《音樂》由天空的巧
妙藍色組成，這顏色是藍中之王。表面的色彩飽和，已達到
藍色──絕對藍的理念──百分之百存在的地步。土地為明
亮的綠色，肉體為顫動的朱紅色。有了這三種色彩後，我便
可擁有光線的和諧與色調的純粹。」馬蒂斯所說的百分之百的
存在即是此畫的真正主題。心不在焉的人像似乎知道這一點；
凡偏離的人物皆消失在畫布上。他們怪異地同在一起，除了
這基本的視覺存在以及我們可想見的悲嘆基調以外，別無其
他。與其說這出自原始藝術，還不如說是源自此藝術溶入馬
蒂斯自己傳統的早期階段。這種形式的精簡、姿態與精神
──其忘我的程度有著悲慘的痛苦──接近高更後期的木刻
作品《相愛，你們會快樂》（*Soyez amoureuses, vous serez heu-
reuses*）（圖91）。

將注意力從人的內容轉移，具有源於人的活躍與其他的
含意。色彩的百分之百存在僅需最小的篇幅，《舞蹈》中一串
相連的阿拉伯紋飾，以及《音樂》中的人物間隔。這些作品
貼切地描繪了舞蹈與音樂的主題，但還不止於此。其寬廣集
中的視覺意義讓我們大可相信，這位畫家一心一意地僅專注

於該意義。繪畫排除了雕塑所實現的可能。最後一座《珍妮》
（圖79）的正式綜合驚人非凡，但仍遜於馬蒂斯的專注，爲
實踐繪畫的理想而放棄一切。他繼而諄諄地談論《音樂》說：
「注意，色彩與形式成比例。形式根據相鄰色彩間的交互影
響而變動。作品的表達來自著色的表面，這表面整個合爲一
體，呈現在觀者面前。」

這種辛苦的修正過程讓《音樂》有著一反《舞蹈》的張

力，自畫筆傾洩而出。這種修正僅根據馬蒂斯對自己所完成者的反應行之。阿波里內爾寫到馬蒂斯時，結論道：「我們應秉持著研究樹木的好奇心來觀察自己。」馬蒂斯或許提出了這個想法；他當然淋漓地發揮了這一點。他說：「我對各階段的反應不下題材的重要……在我的作品與我合一之前，這是個持之不斷的過程。我在各階段中達到一種平衡，一種結論。若我發現合一的弊病，再次回到這作品，我藉這弊病回到這幅畫——藉著這裂痕回頭——我重新構思整幅作品。因此整幅畫重新活了起來。」

事實上馬蒂斯與所有人相同，明顯地持有二十世紀繪畫的基本態度。這種對自己方向有自信的自重態度被運用於繪畫的實際過程。他的分離觀點仍見於他的題材，無論是師承印象派的可見題材，或依象徵主義圖式想像的田園題材，皆無例外。他的方法是觀察自己的反應，以及自己對這反應的反應，直到這個達到顛峰的過程匯聚了自成的無可抗拒的動力為止。他寫道：「我只是對自己運用的力量感到好奇，我真正唯一領略到的想法驅使著我，而這想法與畫作共同成長。」他了解到一種基本的無理性：「藝術的真理與真實始於藝術家不再了解自己所做與自己能做之事——但感覺到自身有股力量日漸穩定地茁壯、集中。」傳統的起點修正到蕩然無存的地步，而被色彩填滿的基本、原始形態所取代，這可見於《音樂》的最後狀態。成果如立體派作品般地令人不解，而立體

派的創作一開始即直接集中於形態。馬蒂斯最根本的目的亦是在反動。他必須保留印象派的起點，不斷地一而再、再而三地回到這起點，直到從各角度而言確信保留了他所得到的明亮質體。

然而將畫家與其直覺反應放在此階段中心的坦白却具原創性。即便分析立體派仍保留繪畫的傳統爭議；基本上這爭議是一種後印象派的分析，發展形態的分解及丟棄色彩，但

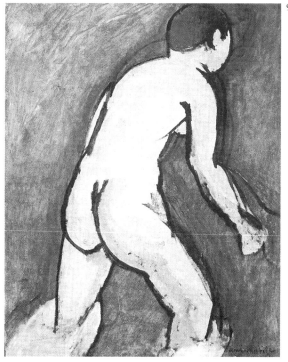

仍為外求的並建立在共同的經驗上。馬蒂斯取代爭議的方式為有系統而精心的自我專注。許多畫家較主觀、較直覺，而馬蒂斯以奇特的客觀稱著，他對自己與所扮演的畫家角色有切乎實際的看法。他的觀點驚人地敏銳，帶來了有關藝術過程特性的新訊息。馬蒂斯創立的方法現在成為幾乎所有繪畫的方法，他精心地將繪畫的基礎建立在對繪畫的反應，啓動了現代的回饋方式——為一封閉的迴路，讓畫家的直覺在其中運作，不斷強化固有的本質。

這位沉靜、對自戀幾乎感到輕鬆自如的天才，稱得上是二十世紀最具原創性的天才。這份才華在他身上成長，顯然劃定了他一輩子逃不出的界線。但馬蒂斯的近乎自戀觀點却實為高尚。他了解畫家（是他的一切）除了驕傲之外，理應心虛謙卑。他所研究的反應，他人亦有；這種內省的制約不在於他。「藝術的發展不僅來自於個人，亦來自累積的力量，前人的文化。我們無法事事成就，才華洋溢的藝術家亦無法為所欲為。倘若僅運用自己的才華，他不可能存在。我們不是製造自己產品的大師，這些產品加諸於我們身上。」凡感受到馬蒂斯最後作品之光彩的人，皆體驗到這種來自於隔絕的張力，隔絕了不僅屬於個性，亦為整個傳統與所仰賴之共同制約內省的內在事物。

結合色彩的固有光線對馬蒂斯而言，含有十分特殊的魔力。當他產生了三種提供「光線和諧」的色彩時，彷彿放射

了眞正的光彩。他像個學生，將畫作置於畫室的中央，讓同伴們注意觀看：「看看這幅畫如何照亮了整個房間呀！」有人寫下冷言冷語；有位學生說如果這東西能照亮，他還不如找個油燈，而未來顯然如他所說。此後數十年，繪畫爲光源的想法無用武之地，只有馬蒂斯一個人珍視。在夜晚某些時刻，日光消逝後，《舞蹈》「突然間似乎震動顫抖」。他要斯坦靑前來一看。（當他的畫讓自己困惑時，他總是請位朋友來。）斯坦靑解釋是普金傑效果（Purkinje effect），冷暖色在暮色中改變相對明度（雖然或許並非斷論），據說這解釋令馬蒂斯十分滿意。或許這只不過讓馬蒂斯確信他作品的神奇光耀。不僅繪畫明亮照人，他的素描亦復如是。「作品發光；在微光或不直接的光耀中，不僅蘊含特質與敏感度，亦包括光芒，並隨色彩而變換色調。」馬蒂斯認爲自己的作品眞的放射出慈和的光輝，它們是他自我的延伸。不只一次，當他人生病期望他照顧他們時，他留下一幅畫做爲替代，逕自走開作畫。

對他而言，唯有他的藝術與自我是完全眞實的；其他的存在事物漸漸被排除。畫作不僅是繪畫的來源；更爲他題材的一部分，他代表一個私人的世界，在這世界中，他的畫如窗戶般地放光華，經常遍佈他的雕像。日後，他的室內畫有如他畫作的背景，獨具光彩，百分之百的一致。這程序的特點不喩而明。藝術最能仰賴的，除藝術屬誰？最確實的研究者，除自己之外屬誰？

年輕一代的畫家幾乎清一色地注重繪畫的結構，獨獨馬蒂斯仍將色彩視爲藝術的極致本質。一九一○年，畫家最重要的特質即是擁有嚴格而一貫的風格。唯有馬蒂斯仍肆意地採用各式各樣的風格，彷彿風格是偶發、隨意的。即使一九一一年的成就——他最非凡的年度大作，亦非根據穩定的規則。之前的作品看似塞尙之變化與高更之圖樣的綜合。作品的豐富是爲了迎合他的俄國贊助人，但創意則無法捉摸。它在於最倒退的特質，靜物的眞正佈局。具巧妙特質的裝飾畫布上，爲了讓圖案佈滿畫作亦可不擇手段。一九○九年《藍色的單色靜物畫》(*Nature morte au camaïeu bleu*)（圖93）四溢的圖案成爲存在物的媒介，各物體懸浮其中，黃、橘、銅棕的色塊漂浮在遍佈的藍綠色上。整個圖案形成了發展中的象徵實體，一如色彩，爲「百分之百的存在」。一九○八年春，馬蒂斯重畫老題材《紅色的餐桌》(*La desserte*)（即《紅色的和諧》）（圖94）時，畫布的圖案重現爲和諧的藍色。馬蒂斯釐淸、增強此色彩；圖案散佈在餐桌後的牆上——一種橫溢的圖案，用蜷曲的大爪將整個圖式捕捉住。這幅畫以和諧的藍色之姿展於秋之藝廊，由蘇素金購得。但次年馬蒂斯發現了更確切表現的方法；他收回此畫，重新畫成一致而持續不斷的深紅色。有

93
《藍色的單色靜物畫》,
1909

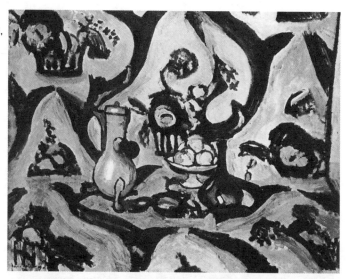

94
《紅色的和諧》(《紅色
的餐桌》), 1908

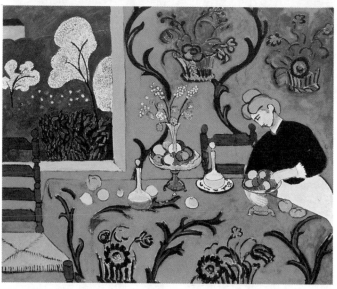

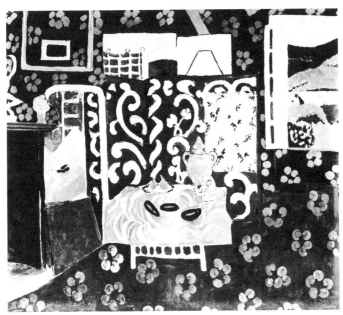

人指這不是同一幅畫，讓馬蒂斯十分懊惱：「沒有不同。這是
我關心的力量與力量的平衡。」我們仍可沿邊緣追溯修正的過
程，邊緣仍保有原來的色彩。其目的是讓呈現出的紅—藍圖
案以及遙遠的外圍翠綠景致形成新的平衡，活潑而生動。擺
置餐桌的主題——過去一度以傾斜倒退的方式表現，本身即
十分豐富——如今蘊藏在單一的前方平面上，嵌入象徵性的
豐富之中。

　　新而活潑的圖案種類過去僅出現過一次；塞尙《獻給譚
浩塞》（L'Ouverture de Tannhäuser）中如火焰般律動的壁紙，
佛拉（Ambroise Vollard）於一九〇八年將這幅畫轉售俄國收

藏家莫洛佐夫(Ivan A. Morosov)；爾後這圖案重現於塞尙的一幅自畫像中。自《紅色的餐桌》所展開的一系列室內與窗戶畫，成爲馬蒂斯未來數年最重要的成就。在《交談》(圖80)一畫中，悸動的視覺平衡可見奇特的情緒張力；可能性被擱置一旁，留待下次發展。一九一一年走向的室內畫之路十分平順。以家中擺設爲題具有重大含意，因爲生活的環境成了馬蒂斯最深沉的主旨，但超越日常生活的世界與西方的繪畫無明確的關係。一九一○年，他的方向使他走向最愉快、最豐富的資源——回教藝術的經驗——並促成慕尼黑大展。他寫道，「波斯的縮圖指引我整個感覺的所有可能。這種藝術具有顯示更廣闊空間、眞正彈性空間的方法。它幫我走出個人的繪畫。」他一直很清楚，他最關切的是自己的感覺，除此之外，他的興趣有限。數年後當他考慮參觀中國藝術大展時，他半是慚愧半是驕傲，令人好奇而幾乎無戒心地坦言：「我只對自己的事有興趣。」

一九一○年末，他因蘇素金起初不肯接受這些裝飾而喪氣，馬蒂斯前往塞維爾 (Seville)。在一家飯店房內，他行雲流水般地完成兩幅《靜物，塞維爾》(*Nature morte, Séville*) (圖96、97)，畫作中的圖案解體且攤在畫面上，幾乎讓物體無法辨識，破壞了家具，吞噬了水果，最後又讓一切蒙上鮮活的生命力，迫切地前抵畫的平面。一九一一年圖案來自於色彩，成爲其無處不在之特性的一部分。圖案穿透到各層次；

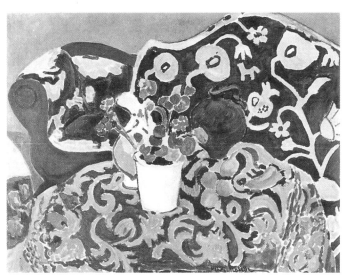

96 《靜物，塞維爾 I 》，
1911

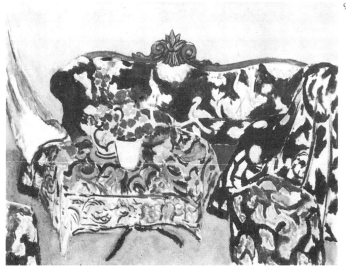

97 《靜物，塞維爾 II 》，
1910-11

依後印象派的風格呈現，或彷彿天真地以裝飾陶器的方式裝飾畫布。層層相溶；這種橫溢的構造呈現色彩的固有特質，同時亦呈現可辨識的引用事物。馬蒂斯採用地中海文化常見的裝飾，成為他創造理想圖畫世界的基本和原始的一部分。其意義一直迴旋在他作品中，並協助本世紀中葉藝術的形成，遠勝於立體派常見的借取事物，因為它們更全心全意、燦爛、膨脹。

如馬蒂斯所言，啓示永遠來自東方。慕尼黑回教繪畫的經驗較他在塞維爾所繪圖案的多彩多姿更具累積性的架構。他所謂的「真正彈性空間」(véritable espace plastique)，在當時的語言中代表藝術的內在空間，有別於深度的描繪；它代表圖畫表面區域的空間含意。表示這種彈性空間的方式必須是各種不同圖案的並置方形色塊——迷宮式、網狀、或四溢的簡單花朵——描繪回教繪畫的領域。那回應在《畫家的家庭》(La famille du peintre)（圖98）中，一舉逆轉西方的透視法。能顯示藝術真正空間的區域必須為方形，俾使各區域在表面百分之百的存在。即使這一點，我們仍懷疑這啓示是否真如他想的來自他傳統之外的遙遠領域。諸如《蘇丹即位》(The Sultan Mustafa Enthroned) 這種啓發馬蒂斯架構的縮圖，事實上是來自君士坦丁堡而非波斯，是受到貝里尼(Gentile Bellini)對蘇丹宮廷的影響。

馬蒂斯追求如童稚般質樸的定義。他過去在自然色彩與

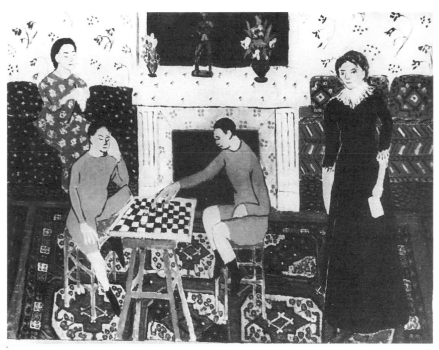

98 　《畫家的家庭》,
　　1911

繪畫中類比的色彩系統之間所發現與傳授的系統化對等, 而
今對他過於複雜。他需要的是一種色彩, 而非多種色彩──一
種單純而單一的對等。選出來的色彩通常爲紅色;當他描述
自己的色彩時, 第一個出現的色調總是紅色。他自己令人印
象深刻的鬍子與頭髮爲棕紅色, 那是三年前《威尼斯的紅色
靜物》(圖47)所開啓的新紀元。如今, 此色彩持續不斷地成
爲淹沒一切的媒介, 《紅色畫室》(*L'atelier rouge*)(圖99)的
空間與家具沉浸於此色之中。紅色爲存在體的本質;唯有黃

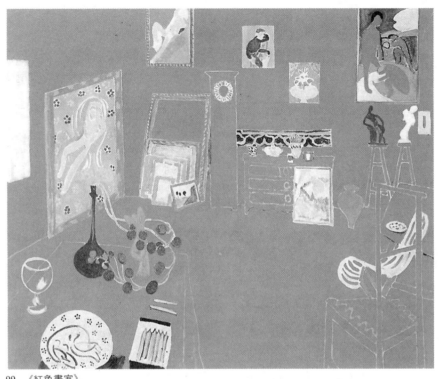

99　《紅色畫室》,
　　1911

色邊緣的痕跡才能顯示無形的疆界，在此一度有各別的物體
存在。除了馬蒂斯自己的畫作外，所有事物的本體皆經浸染。
事事仍不變，單純而美麗，最後終於位於其所。

　　馬蒂斯發掘色彩最深的含意。色彩包含一切，蘊於存在
的本質。這是一九一一與一九一二年藍色畫作所專注的意義。
色彩如今半是象徵標誌。明亮橫溢的藍色爲天空，無遠弗屆
的事物總是吸引著塞尙；這是空間與畫作表面的色彩。與藍

色結合的綠色為特定事物的色彩，極為單純、精選的事物，單一的平面或孤立的器皿。唯有紅色或棕粉紅色的楔形塊——代表這些畫作的生命，才能打斷這種冷冷的延續性。《金魚與雕像》（圖60）中（描繪伊斯畫室的景象，朝遮篷下的門口延伸到佈滿常春藤的牆），人體令人耳目一新的橘粉紅色集中在生氣蓬勃的鮮紅色魚身上。《花與瓷器》（*Fleurs et céramique*）（圖100）中，諸色彩一併於中央鳴放而出，彷彿同聲一氣；它們互相為對方預留空間，而不接觸。

當馬蒂斯創作《畫家的家庭》時，他寫下一段重要的話：「不是全有就是全無的做法，令人精疲力竭。」這的確是全有或全無的議題，一種理想的圖畫完整性排除了事物的分別獨立性。這是與立體派相反的重要論調。如布拉克所說：「色彩不是吸收就是被吸收」；對馬蒂斯而言，色彩吸收了一切。這種排除是無情的；唯有畫作的生命根源被保存下來。其結果與印象派傳統中一致的物質實體完全相反。馬蒂斯的前輩藝術家中只有一位達到此種犧牲一切的集中；牟侯的教導讓馬蒂斯了解雷東（Odilon Redon）（馬蒂斯有次為父親選了一幅雷東的作品），這種了解在一九一一年開花結果。

色彩在這些畫作所達成的優越十分新穎，前所未見。色彩不再具有任何描述或表達的目的，它僅代表自己，純一的最高質體。發展的顛峰見於所激發的創作。任何人初次察覺到《藍窗》（*La fenêtre bleue*）（圖101）後，能忘懷這作品嗎？

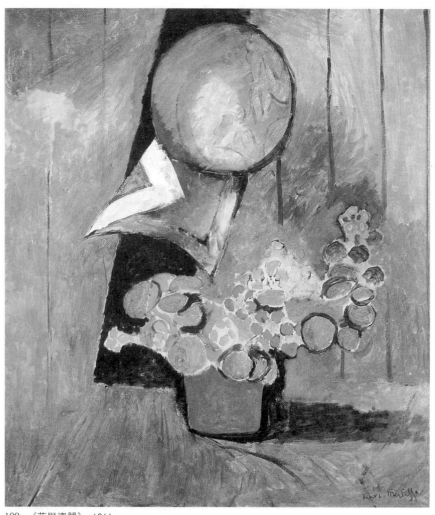

100 《花與瓷器》，1911

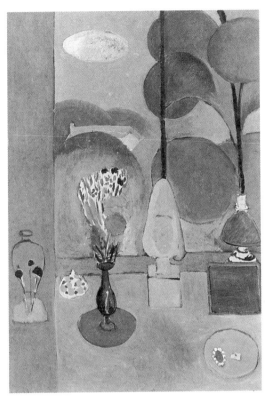

我們了解整個藝術最單純、最耀眼的構想，這種除美觀器皿
——碟、花瓶、如聖餐杯的水壺、如一束汽球般的樹——外，
事物之外形皆唯心的構想，蘊含了舉世最空靈的光采。藍色
填滿了這一切，這些物體緩緩地被壓得扁圓。這共同的色彩
不斷地脈動著，向外施壓。位於藍色之上的描述性綠色在筆
畫中可見，但藍色最後代表所有的色彩，除了其對比色金黃

色之外的所有色彩。

　　馬蒂斯所尋求的解決方法十分極端；而所面臨的難題折
磨著他。他寫道:「對我而言，繪畫永遠是困難的──永遠苦
苦掙扎──這是自然的嗎？沒錯，但爲何如此深重？當它來
得自然時眞令人歡喜。」有些情況十分順利，有兩個冬天他發
覺繪畫來得極爲自然而萬分欣喜。摩洛哥拉近了現實與夢想
間的鴻溝。這個地方與這兒的光線符合了他假想的理想，他

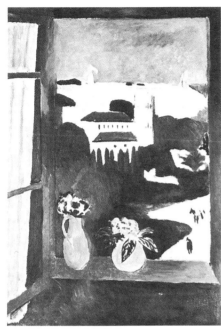

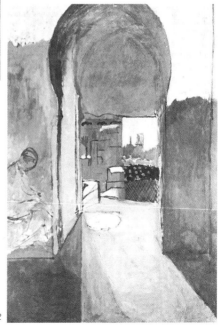

106　《站立的里弗人》，1912

105　《站立的佐拉赫》，1912

運筆自如，前所未見。而他的解釋則耐人尋味：「摩洛哥的旅程助我完成了必要的轉變，較所有野獸派的理論法則更讓人親近到自然，野獸派的法則雖活潑但却有限。」一個地點，尤其是南方，似乎能滿足他所尋求的系統與風格，給了他欲從繪畫中得到的事物——實現想得到的存在狀態。之後他遷往尼斯亦有類似的成果；環境代替了風格。

在摩洛哥時，他的感覺引導著他。《站立的里弗人》（*Le riffain debout*）（圖106）完全以翠綠構成，幾乎溢滿到畫的邊緣。粉紅與土黃色淡淡地抹在頭上，留下比這兩色皆淡的藍灰色陰影。三幅的坦吉爾（Tangier）畫作中（他授權莫洛佐夫以三聯畫方式展示），藍色橫溢，從窗櫺到風景，溶入了明亮有人跡的土黃色島嶼，揉合了迷人的城塞——事實上為英國教堂。摩洛哥花園的畫作（圖107）中，完全地放鬆自在。此畫的色彩疲軟且變化極大；一片明亮的綠與粉紫、紫藍被棕櫚葉與蘆薈上散放的顯眼翠綠光打散。一如往昔，唯有最極致的華麗才能達到最終的色彩意義，讓生存的無限狀態呈現眼前。

數年之後，這種發展結束於馬蒂斯最極盛、最空無的一幅窗戶畫。馬蒂斯稱為《構圖》（*Composition*）的這幅《黃色的窗帘》（*Le rideau jaune*）（圖108）畫作中，色彩不再是物體或非物體，也不再是事物或空間。馬蒂斯需要黃色，如他所言，不是用以描述任何事物，而僅是表達他「在樹與天對比

107 《摩洛哥的花園》
（《長春花》），
1912

108 《黃色的窗帘》,
1915

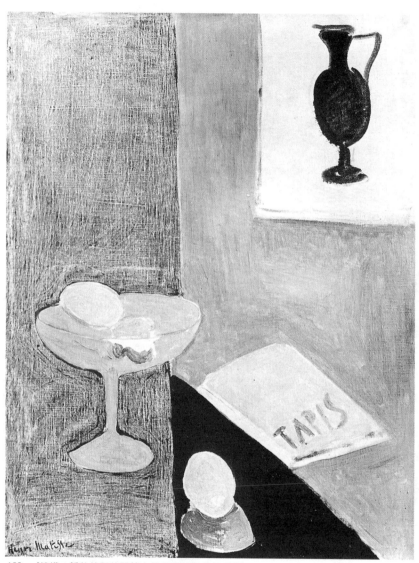

109　《檸檬；靜物的形狀與牆上黑色花瓶畫作相呼應》，1914

時的興奮與愉快……」。壯偉的形狀不斷地被色彩塡滿及塑圓，直到景致表現出某種基本自然狀況的原始單純。馬蒂斯寫道：「我表達自然的空間與事物，彷若眼前只有太陽與天空，這是舉世最單純的事物……我只想呈現自己的感覺。」諸如《黃色的窗帘》此類的畫作顯示了他自作畫以來所追尋之自我認同的實踐；我們了解他晚年常談到的關係實體。例如，他說明這種研究讓他「吸收我冥想的題材，將自我與此認同……」。他談到畫家需要「讓自己與自然合一——進入激起自己情感的事物之中，藉此將自我與自然認同爲一」。

這漫長的過程最後奏出凱歌。當創作出《黃色的窗帘》時，馬蒂斯的風格已經開始轉變，而不久即完全改變。爲表現而表現的明亮色彩重心，這過去一直是他作品的主要泉源，往後二十年被擱置，彷若保留一旁。

馬 蒂斯驟然轉向當時主流的形式結構，但這絕不是減低作品的個人特色。結構的力量與色調的深度，以及未來數年一再重現、成為前二者基礎的紀律感，皆反映了他的藝術個性，這種個性自二十世紀起即難得一見。他的最後終點不是野獸派所能直接到達的；其特有的條理與謹慎氣質不見容於野獸派。

如馬蒂斯所說，摩洛哥讓他更接近自然。《馬蒂斯夫人畫像》（*Portrait de Madame Matisse*）（圖110）在擺姿勢上百次後於一九一三年完成，建立了某種與自然更密切的接觸。形式代替了感覺的幻想，突然間變得明確不苟。四溢的藍色一如往昔盡可能地捕捉光線，同時產生灰色調，以簡單清晰的手法塑造頭部的彎曲表面。順著眉毛與鼻子而下的平順中凸平面，正是他的友人布朗庫西（Constantin Brancusi）於前不久所達成的雕刻外形。（不久後，布朗庫西的雕像《第一聲喊叫》〔*The First Cry*〕似乎隱約流露了馬蒂斯《珍妮》中截斷一隻眼的手法。）此幅肖像的風格極盡精簡，但一如二十世紀的藝術，它讓我們接近某個人及某種特別姿態的巧妙平衡。它一舉恢復馬蒂斯藝術中較老、較紮實的結構，並鑑於正宗古典之目的加以運用。此作品於一九一三年展於秋之藝廊，在轉入蘇素金之手前於法國引起極大的迴響，而此畫在尚未完成前即為

一九一三～一九一八年

實驗期

110 《馬蒂斯夫人畫
像》, 1913

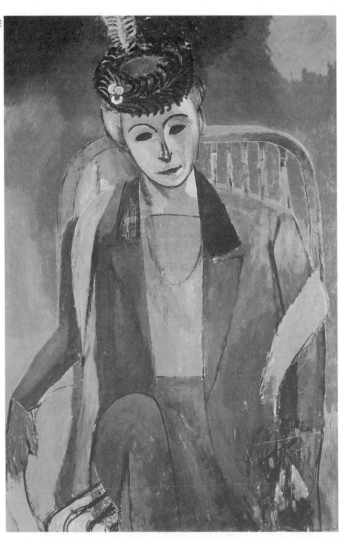

蘇素金所購得。如馬蒂斯所言，它在前衛派中大獲成功。其影響可見於莫迪里亞尼（Amadeo Modigliani）的作品。雖然成功，這幅畫並不能滿足馬蒂斯。他告訴友人，前面尚有很艱辛的長路要走。之後數年，他畫一系列同規模的肖像，彷若一個主題的變奏曲，本身十分傳統，但對他而言基本上是個新的嘗試。其作品一改過去繪畫的重心，直接描繪人體，肢體呈現在眼前且角色完整。模特兒填滿畫布，一如浮雕作品《背》中的裸女，而此浮雕在當年一再修改。

　　《伊鳳・藍斯堡小姐》（*Mlle Yvonne Landsberg*）（圖111）這幅作品為馬蒂斯於一九一四年所繪製，成果絲毫不傳統。起初為一位嬌小、含蓄少女的寫實畫像，但在最後一次描繪時，馬蒂斯突然在顏料上鑿出大曲線，自 V 型領口向外射出弧形，橫過背景向手肘、臀部交會，更呼應大腿外形的曲線。人體織出由線條構成的透明繭，此畫於是完成。過去馬蒂斯的作品未曾出現過如此簡單、精心超越生命形態的形狀。這等創舉並非哄騙模特兒，而是自然的散發，如花朵般地綻放她自身的優雅。在這位模特兒抵達之前，馬蒂斯一直在畫木蘭的花苞，這種手法象徵她有如花朵盛開。其動態的性格是當代的特徵。薄邱尼（Umberto Boccioni）的方法與理論，尤其在雕塑方面，創作出許多有力的線條，這典範或許刺激了馬蒂斯。而馬蒂斯的目的不同。這種自成體系的線網與未來派（Futurism）的躍進方向恰恰相反；心形的圖案一再重見於

111
《伊鳳・藍斯堡小姐》,
1914

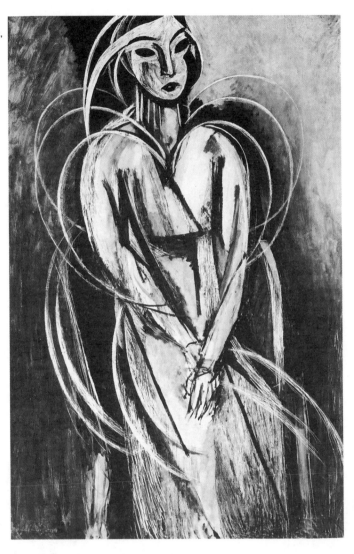

他的作品之中。馬蒂斯的有力線條延伸了一種在畫中看來貧弱而孤立的形像，他很清楚地解釋說，這只是爲了讓人體有更寬闊的空間。

　　馬蒂斯在一九一三年察覺到，未來的艱辛努力是集中在打破過去似乎是他藝術珍貴特點的限制。之後的數年，基本上屬感覺、後印象派的風格轉變爲一系列嘔心瀝血的實驗。風格的新基礎在於直線圍繞的圖式，方向與形式呼應的一致──他稱之爲(當馬蒂斯將這些手法加諸於黑姆的靜物畫時)「現代結構的方法」。其目的是將交互作用與類比合而爲一，爲智性的而非感性的，反映出立體派的火熱氣息但又節制此派日漸增強的玩世幻想。一九一四年後的一、兩年中，馬蒂斯似乎每幅畫的風格皆推陳出新。結果不但異於往常，更互不一致。他不屈不撓，向前邁進，不排除任何可能。其作品的表達亦不斷變化，以調解一九〇八年曾公開表示繪畫中欲排除的緊張與焦慮。出現了一種代替他所賦予伊鳳‧藍斯堡之廣闊的方式──孤立與節制的心境，一如監獄，將人拘禁於畫中。

　　這個時候氣氛不安、吃力而且緊張。人們咸認爲立體派的作品至少穿透了馬蒂斯放任的藝術藩籬。事實上，立體派於一九一四年反向而行，朝著綺麗的放任發揮。對更細緻審愼之形式的需求正隱約地流露在馬蒂斯所作的肖像畫中，之後一九一五、一六年馬蒂斯所作的肖像畫亦不斷地朝各種方

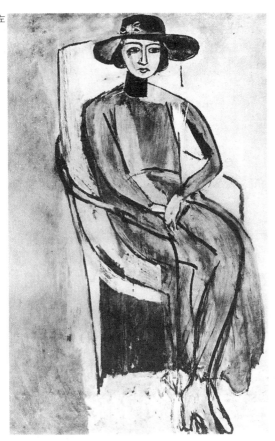

向邁進，但毀譽參半。諸如金魚的舊主題，以新的理論與努
力思索的心境重新繪製。不僅《伊鳳‧藍斯堡》的有力線條，
連《葛麗泰‧普羅左女士》（*Mme Greta Prozor*）（圖112）的
一半形象，或修伯恩─馬克斯（Schönborn-Marx）收藏之最
後一幅陰鬱、狂亂的《金魚》，皆留下刻痕、刮下油彩。馬蒂

斯這幾年的心境極為凶暴、不穩。他的思想狂暴，對其任何
方式皆無法容忍。他煩躁地修正、刮除，只留下自己閃耀、
鮮明的標記——鮮紅與深紅的魚，有時使得整幅畫幾乎是操
痕累累。他強迫整幅畫出現新形式，類比與交互影響的結構，
而這基本上是前無古人的。

　　《摩洛哥人》（*Les marocains*）（圖113）重塑坦吉爾的記
憶，此作較早期的作品更大膽、更令人費解，也更具巧思。
但就某方面而言亦更客觀，更明確地塑造出外形，描繪了過
去不曾激起的真正呼應。畫中的三部分分別安排為建築、靜
物與市民的印象。巴爾（Alfred Barr）在他論及藝術家之鉅著

113　《摩洛哥人》，1916

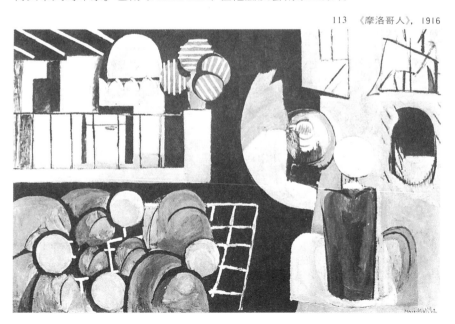

的一篇細膩研究中指出，「有如交響樂的三個樂章以及明顯的幕間，或是管弦樂的三種樂器合奏。」順著一連串的球形類比，熟知羅浮宮的馬蒂斯，其心中必有普桑（Nicolas Poussin）之《伊萊莎與羅貝嘉》（Eliezer and Rebecca）的影子。

大戰的第一年秋所留下的畫作《門─窗》（La porte-fenêtre）描繪夜幕低垂，百葉窗的平行縱條與窗簾（藍、灰與綠）間的景象。黑暗給人不祥之感，但四種色彩平靜地置於畫作的表面。近幾年來的縱直形態往往帶有緊張的意味。這是馬蒂斯兩種更替游移的心境之一；數年來他有時交替地依各種心境畫下他的圖示──一是緊張而審慎，不斷地修正、反覆描繪這主題，直到表現了最嚴謹的單純為止；另一種則是看似無憂無慮、即興地描繪主題。他的聖母院舊圖式，如今位於直線構圖的背景中，經再三衡量，直到建築物在這一片藍灰色線圖上膨脹得夠大為止（圖114、115）；而同時間，另一種創作的變體則採彷若花朵般嬌弱的即興手法，塗繪出盈盈流動的油彩。但此時的畫作往往不似馬蒂斯一九○八年所模擬的舒適扶椅，其象徵反而是雷娜女士（Mme Raynal）擔任一九一三至一四年《椅凳上的女人》（Femme au tabouret）模特兒時所坐的椅凳。人類的種種優雅漸漸地消失在最低限的灰色圖案中，此圖成為馬蒂斯最不安的意象。這種素樸的唯一光彩唯見於他兒子皮耶所繪、釘在後方牆上的花瓶素描圖，這幅素描他不只一次地用來作為前方生之卵形的類比。馬蒂

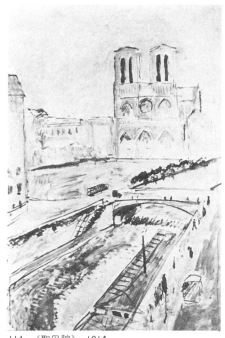

114 《聖母院》，1914 115 《聖母院一景》，1914

斯的題材如今出人意外；往往有種捉摸不定的圖繪內容，這
是過去所未見者。過去他的作品的背景給人和諧之家庭生活
的印象，但如今似乎反映真實的狀況，或許以肖像的明確外
觀達成此目的。當他繪於一九一六年達至實驗期顛峰的作品
《鋼琴課》（Le leçon de piano）（圖116），他的主題必定是回
憶六年前的家庭生活，當時其子瓊恩（Jean）十歲，被逼學琴。
他的學習作業與大幅畫布的設計在在禁錮了他；只能看到他
悶悶不樂的頭部。掛在伊斯客廳牆上的《椅凳上的女人》，則

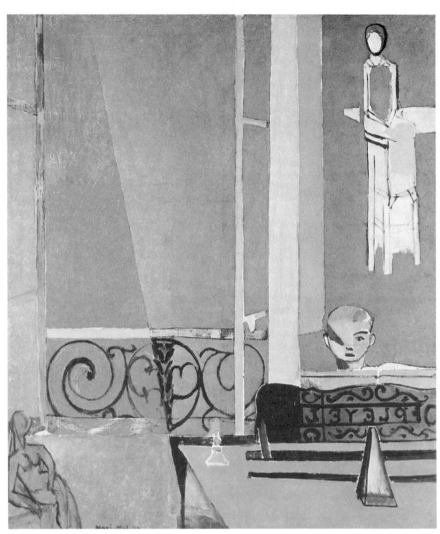

116 《鋼琴課》，1916

讓人物現形。在此她不是受害者而是可怕的監督人，轉頭監視練琴的男孩。他受到逼迫，但此困境並非完全地痛苦，而是溶入詩情的時刻——夏夜的暮色。門窗則向變暗的花園展開；點亮的蠟燭已擺在鋼琴的一角，或許正打算拿到臥房中，而在銅製的短燭台上幽微地燃燒。屋裏的主要光源是來自右方視線之外的油燈。光線橫射，照在男孩的額頭上，在眉與下巴下形成三角形的陰影，並讓窗簾與展開的玻璃窗染上明亮的銀灰色，其閃耀輝亮與戶外陰暗的鴿灰色形成對比，而且不經意地讓磁製的窗把現出清晰的輪廓。此作品往往被視爲朝向抽象的一步。事實上，其特色十分具體、明確，結構本身具有視覺效果的作用。房間的色彩與戶外花園的綠色表現得十分寧和、明徹，彷彿欲將生活的緊張溶入光線的一致之中。

但馬蒂斯亦不排除另一種方式。《鋼琴課》完成的同時或不久之後，他即以同一題材創作另一幅作品，一反之前版本的緊張，此幅畫閒適放鬆，名爲《音樂課》(Le leçon de musique)（圖117）。其風格依摩洛哥的作品發展，流暢的描述與自然不拘的油彩顯示他對環境感到自在。全家人聚集在伊斯的客廳與花園裏，專注於自己的活動。馬蒂斯自己的繪畫與雕塑再回到往常的角色，成爲被動的伴隨物。或許是家庭壓力的魔障被《鋼琴課》驅走，苦心實驗的需求已過去了，自此馬蒂斯所繪的世界又是天堂。

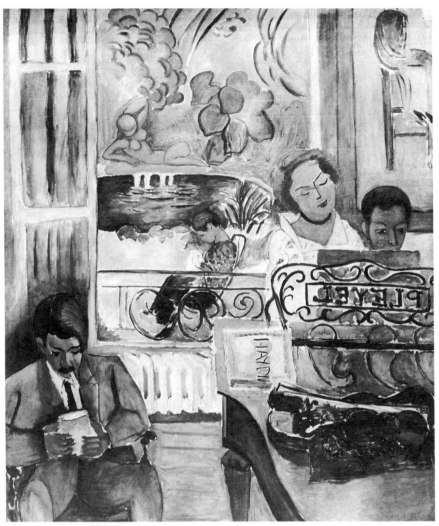

117　《音樂課》，1917

實驗期的成果是一系列描繪他在聖米歇爾碼頭畫室的作品，最重要的是這些作品反映了他藝術的性格。長期以來對畫作的風格構圖與計畫的憂心關注，似乎讓他重新發現，對他而言繪畫終究是寫生，是記錄在畫室擺姿勢之活生生模特兒的直覺反應。在畫他的畫室時，他反思模特兒與畫作間的均衡特性。其中的一幅作品《聖米歇爾碼頭的畫室》(*L'atelier, Quai St Michel*)（圖118），具幾何與描繪的呼應。倚在方形沙發之裸體模特兒的渾圓(加上橢圓的輪廓線)，平衡了四散於室內之方形板塊上的各種橢圓形像，而其對稱之物即為方桌中央置有一玻璃杯的黃色圓托盤，這個主要的圓形再次展現——與窗外橋樑的弧形等圓。此作品引導觀者的眼睛橫看，記錄了二、三個添加上的透視觀點，不在畫中之畫家所製造的橫看動向比較了藝術與真實生活的外形。下一幅畫《畫家與模特兒》(*Le peintre et son modèle*)（圖119），在畫中畫家現身，如局外人般地不見其個性，令人憶起十年前之石版畫《裸女》(圖50)的扁平人體造形。畫家、模特兒與畫並排著。非個人的畫家正在觀察一位近而清晰的模特兒，藉翡翠與淡紫色的相應色調達成這模特兒的翻版。這種均衡的橫向走向反映在一連串的透視點上，但在此的目的是要讓繪畫這活動恰如其分地位於此長方形的畫面當中。畫架的上方被造成方形，這並不合於畫布的表徵或後退的幻象，而是符合真正的畫布，我們所見的實際畫面。這種設計所塑造的類比較我們

所相信的更為基本。橋的弧形與圓頂形雲朵、室內的拱形椅

背以及畫中的表現內容相較成趣；畫家依自己的圓頂形頭部

描繪這一切。他將自己視為人的虛構雛型，宣示了一種對畫

家職志的觀點，依當時複雜的標準，以及根據他不久前結束

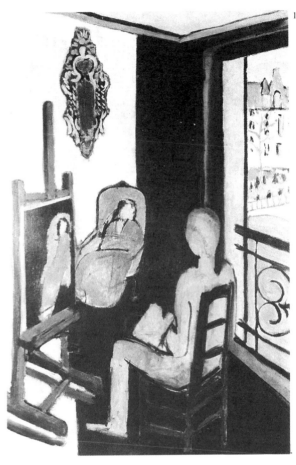

之不安實驗期的標準而言，此觀點超乎尋常地單純。這種觀
點日益直接、簡單。在《窗》（*La fenêtre*）（圖120）這件作品
中，直向的結構成爲光線的幾何圖形；在馬蒂斯這十年來的
畫作中，即屬此畫最徹底地描繪日光的自然流瀉。此時的一

120 《窗》，1916

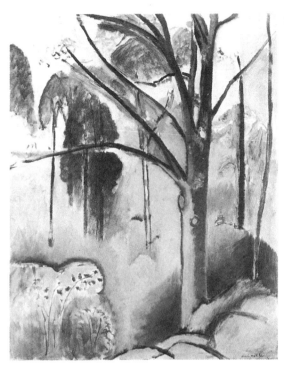

121 《特里渥池畔的
樹》，1916

些風景畫一如他過去所畫的，自然而抒情。漲過與退過的色
彩潮流而今再次流動於他的作品之中，《特里渥池畔的樹》
（*Arbre près de l'étang de Trivaux*）（圖121）具有泉湧之感。
馬蒂斯從經驗中得知，形狀的精巧有序最能讓色彩與自然的
形體相合。這是一種輕巧膨脹的球形圖案——此設計顯然得
之容易，幾乎是信手拈來，但包含了天與地的藍與綠，並柔
和地溶於一體。

　　雖然如此，馬蒂斯仍保留了雙重特性。在同一時期，馬

蒂斯以另一種充滿動力、創新而具張力的畫法，在同樣大小的畫布上表現同一片樹林。以明暗相間的斜紋表現樹林小徑，小徑間的一條條平行線被一股白色淹沒，除《陽光》（*Coup de soleil*）（圖122）的幾何圖形外，其他皆被排除。在同樣的心境

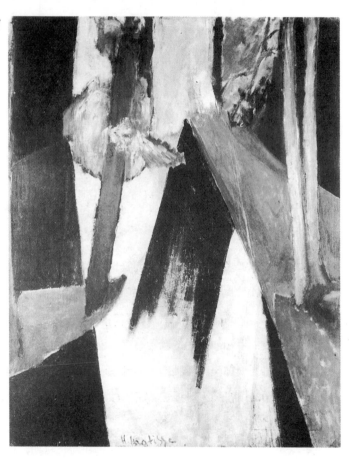

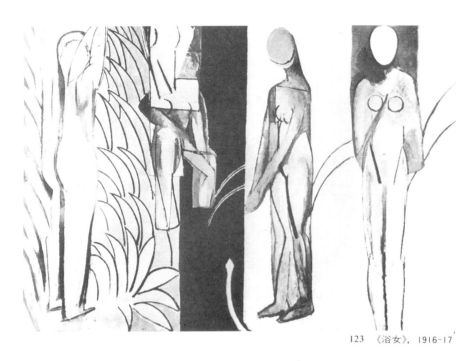

123 《浴女》，1916-17

下，河畔浴女這題材（伴隨著《舞蹈》與《音樂》，原本被設計爲他莫斯科贊助者樓梯上的第三個裝飾品），最後以平行的縱直區域表現，龐大却優雅，一如現今藏於芝加哥的《浴女》（Baigneuses）（圖123）。

而後，他實驗期的焦慮終於止歇，不再騷動著他。他爲他的模特兒製作了一個大羽帽，不斷爲她素描並繪製了兩幅油畫，《白色的羽毛》（Les plumes blanches）（圖125、126）。這些白色羽毛如孟塔本（Montalban）的樹林，有著相同的曲繞及球形光線。傷神費力的時期過去了。在巴黎郊區的一段

124 《薬西瓜》, 1916

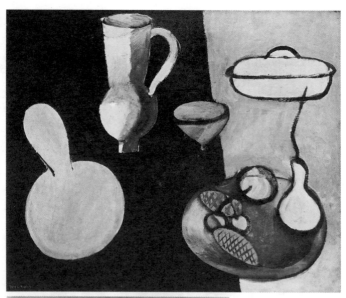

125 《白色的羽毛》,
1919

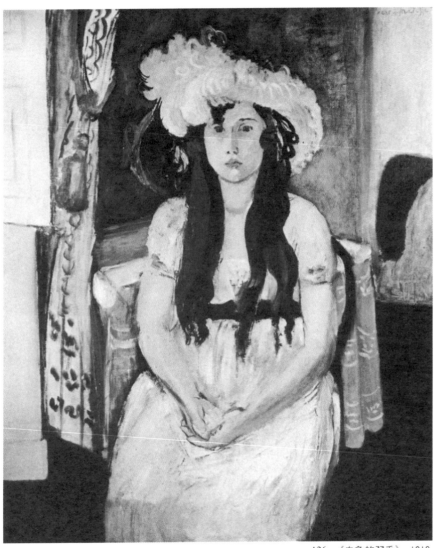

126 《白色的羽毛》，1919

127 《飲茶》, 1919

時期中，他像在摩洛哥時般地畫著，產生流利的成果。他在伊斯的花園美極了，光線穿過了藤蔓纏繞之樹木下的羊齒植物，斑斑駁駁地潑灑在《飲茶》（Le thé）（圖127）的畫中，只見翠綠色揉合著紫色，描繪了心滿意足的理想時刻；甚至有著喜劇的精緻特質。畫家之女馬格麗特的頭部鮮明地表現出混合立體派實驗遺跡的特徵，她的鞋厭煩地鬆脫；小狗抬頭望著，搔頭抓耳；這為我們完美地捕捉了一片片陰影下的深邃。在這種閒適的心境下，馬蒂斯發現了最從容不迫、最貼心、最滿足的作品。他了解到自己家庭的安和即是他一直想在畫中尋找的情境，真實的家庭題材成為他私己的主題。

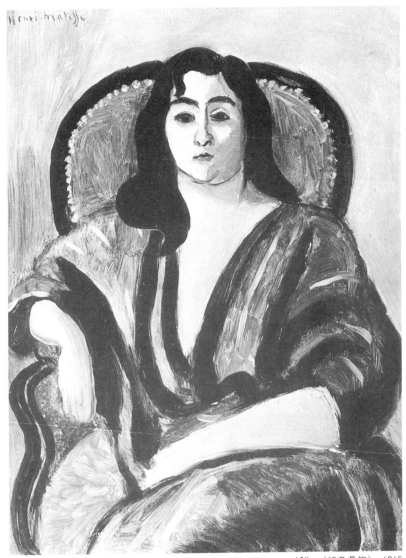

128　《綠色長袍》，1916

這主題在他身旁俯拾即是，順從而美麗，他在日後的二十五年中不輟地畫著這個主題，直到生命終點為止，那讓他超越他藝術的本質。

8

一償夙願

一九一九年馬蒂斯遷居至尼斯，此地本身足以證實他的幸福感。繪畫只要極盡所能地直接反映這一點即可。自然無偽、權衡過的坦白、甚至一再重複相同的理想燦爛室內物，皆是表現這種幸福感所必須的。當他重回到《畫家與模特兒》這主題時，他的方法少了過去的小心翼翼。而今畫布較小，也較輕描淡寫，彷彿是花團錦簇的尼斯畫室在某天突然吸引住他，而留下了隨筆的印象（圖129）。倘若一位妖嬈的女子與棕櫚樹的主題產生了一個多產的寫意的話，那麼這也只不過是馬蒂斯現今在所有畫作中所出其不意的樂事而已。這證明了繪畫有著流佈的五光十色。馬蒂斯相信自己夢想所賴以為之的條件真的存在——四溢的色彩、無處不在的圖案，以及自由自在地表達感覺上的欣悅。

過去即興發揮的和諧，如今以自然為師，無比閒適地反覆思量。人體畫的背景與滿足——他終其一生皆不斷地幻想，如今依實際重組。他靜心面對放任這種華麗刺目的手法，秉持十分自得而不以為意的不懈與坦白檢討這種手法。他的風格有時是自習畫以來最自然的表現。不像同年代的畢卡索，二〇年代馬蒂斯的傳統主義絲毫不反諷。他撇開藝術—政治；若是過去他看似先進的實驗仍讓前衛人士感到興趣，如今他

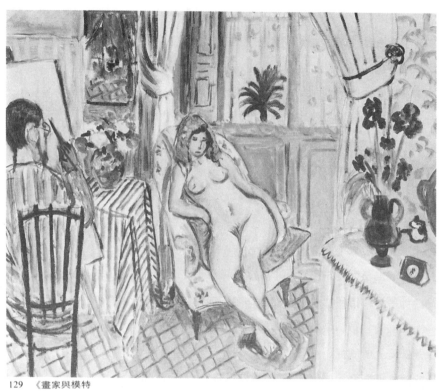

129 《畫家與模特
兒》，1919

亦犧牲了，直到一九四五年後才完全復燃，那時一些素來認
爲馬蒂斯是過氣領導人物、一位在晚年退回到熟悉基礎者的
新生代畫家，如今熱切興奮地重新發掘他，視他爲新前衛派
的英雄。他被認爲是全新領域的先驅者，唯有在此領域才可
發現繪畫本來俱足的美，而二〇、三〇年代以先進派自居的
人士却很不幸地視若無睹。有些二〇年代之畫作的紮實，讓
人想起塞尙、高更與梵谷之作，以及馬蒂斯所擁有的一幅作

品——庫爾貝（Gustave Courbet）最美的小幅裸女畫《沉睡的金髮女郎》（La blonde endormie）。二〇年代早期的作品如《沉思》（Méditation），此畫亦稱為《出浴》（Après le bain）（圖130），流露了一種內省的肅穆，是二〇年代人像畫中罕見者；模特兒似乎真的在沉思，其認真的態度為當時的異數，就某方面而言是汲取德拉克洛瓦與雷諾瓦的傳統精粹。由畫家與模特兒共同演出之深宮嬪妃與奴婢的默劇，有著一個目的——而先進的藝評却看不到。馬蒂斯讓一個綺思幻想幾乎詭異地成真，有系統地加強他繪畫的信念，成為他安適愉悅的來源。就方法而言，他向自己證明，藝術能滿足他從未放棄的過高要求。

他必須恢復繪畫參考自然的作風，而這一點是現代藝術精心處理之意象所缺乏的。與這些作品所流露的不一致風格相較，他所關切的自然效果更有系統地加以檢討過。首先，色彩共有的光輝為反光的特質，穿透了拉上百葉窗的寧靜濱海房間。而後他重回室內物的老主題，不僅光線明亮，更充滿南方圖案的溫和、持續脈動。他繼而更大膽地將摩爾式（Moorish）的 S 形圖式溶入他模特兒的強力韻動。而後，這目的再次改變，描繪倚著一般格子窗的人像。

一開始他的風格雖十分紀實，却極為溫和、灑脫，絲毫不費力、不祥或無邪。顏料淡薄，色彩起初十分受限，局限在重複而看似無關緊要的粉紅與蜜黃結構中。筆觸看來輕巧

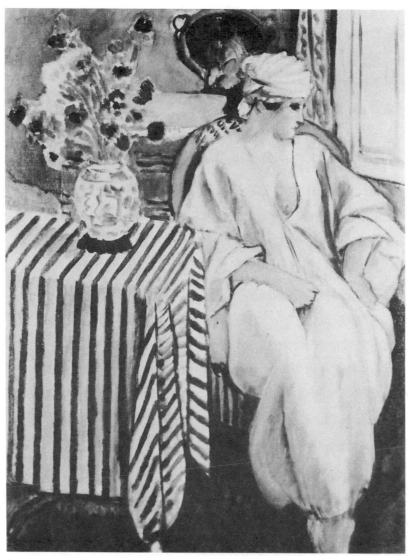

130 《出浴》，1920

無痕，如馬蒂斯所言，這是他一生不捨晝夜努力得來的成果，流露信心與滿於現狀的痕跡。馬蒂斯以此為基礎，展開一連串有系統、有目的之思考。所有重要的畫作幾乎皆是位於室內的模特兒眺望著尼斯的海邊，而這主題與所代表的滿足持續地在這十年間發展。首先，所涉及的題材皆為居家或社交方面；模特兒世故而時髦；馬蒂斯不斷暢快地為她的高跟鞋畫輪廓（圖131）。當她坐在陽台旁，海邊的光線灑在她的周身，穿入房間，將粉紅、淡褐色的室內物與紅瓦屋頂的反光銜接一氣。以《大室內，尼斯》（*Grand intérieur, Nice*）（圖132）為例，此圖採用極廣的直角觀點，從飛簷下落至畫家腳底的地板，詩韻流洩：扇形窗的半圓花造型與下方房內鋪墊的圓形扶椅相呼應；讓我們往下看家具時，它彷若是豎立著。《大室內，尼斯》這類的作品除收藏家之外仍被低估，但平和與清新的特質不下於馬蒂斯的任何作品。所有類型的作品中，即屬此類最接近維米爾（Johannes Vermeer）。

　　馬蒂斯二〇年代的作品以從容不迫、充滿目的性歷經一連串的階段。依序處理居家、感覺、異國、聲色，最後（亦是最出人意外）是比實物大的題材。至這十年的中期，家庭生活大幅消退。棋賽、反覆彈奏琴曲與熟悉的客廳擺設在益趨明顯的摩洛哥式裝潢中重現，之後被畫室的表現吞沒。因此我們有這種印象，認為畫室與隨附的思考方式吸收了馬蒂斯整個生活。畫室成為他表現自己對軀體日漸沉迷的場景，

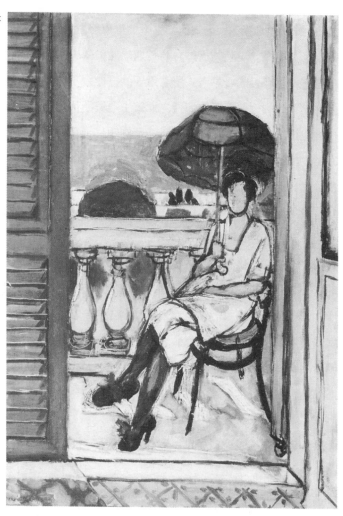

131《拿著女式小陽傘
的女人》，1921

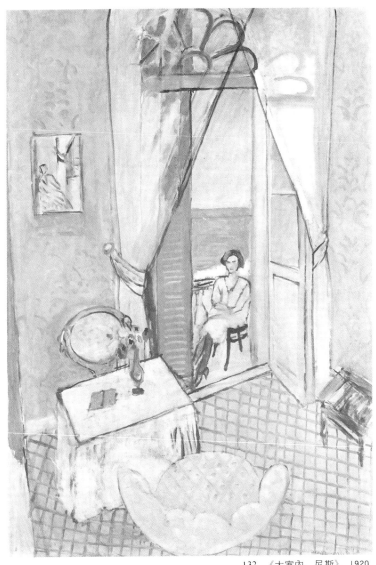

132　《大室內，尼斯》，1920

133 《戴帽子的女人》,
1920

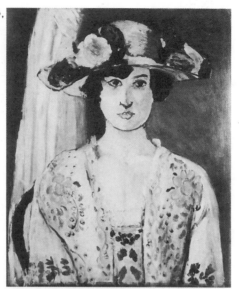

134 《畫室靜物》, 1924

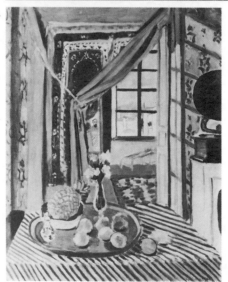

135 《著綠袍的少女》，1921

有段時間，軀體成為唯一不斷的題材。無論他口中多麼不願承認，他絕對且事實上很無情地看輕個體與個性。他藉寫生欲喚醒一個離譜的肉慾官能之夢。此議題雖然對他這種藝術十分關鍵，他過去却從未直接面對。一如往常，他很明白自己的執迷：「我的模特兒……是我作品的第一主題。我完全仰賴任憑我自由觀察的模特兒，之後自己成為這姿態的奴隸。我往往要這些女孩充當我的模特兒數年，直到我不感興趣為止。」他發展可憑藉到最後一刻的夢想形式。這種肉體的沉迷終於證明是短暫的，事實上也不妥的，但歡樂的幻想擴散擁抱了一切。「……它們所牽動的情感興趣並不一定顯現在肉體的描繪上。那往往是透過攪動整張畫布或紙張的特質，以線條形成了管弦樂曲或建築。但不是人人皆看出這一點。或許這是昇華的聲色，不見得每個人都看得到。」這一段話的初稿最後寫道：「我不堅持這一點。」（在文章洞燭道理之前，此人的魅力往往消逝。）一如往常，他深深了解自己。他最後一股肆意放任造就了不可或缺的成就，作品的整體性漸漸擁有散佈、昇華的聲色特性。肉慾滿足的普遍特質成為他最後十年的最大成就，即源於二○年代的作品。

　　或許馬蒂斯好色行為的慣有方式與假設是他天性所成，依最後的分析，限制了他作品的人性尊嚴。將模特兒視為僕役的想法完全隨他喜好而定，無論雇用得有多久、多寬厚以待，終究隨他所欲地處理，對此他無戒心地坦承，這種想法

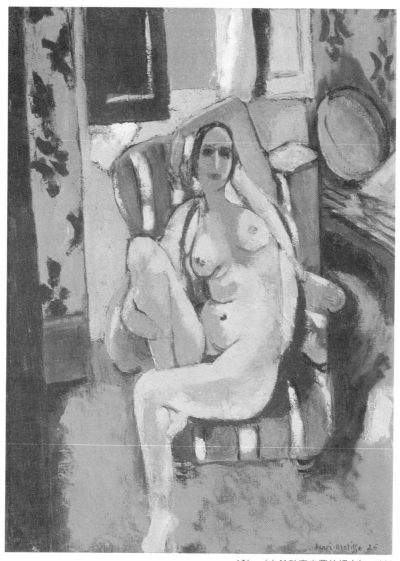

136　《在鈴鼓旁坐著的裸女》，1926

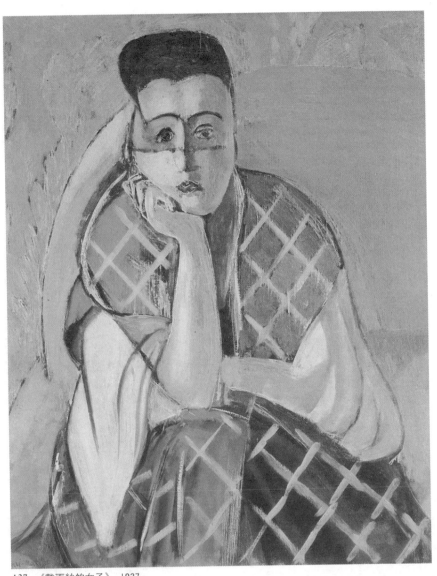

137 《戴面紗的女子》，1927

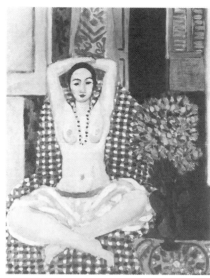

138 《印度人的姿勢》,
1923

139 《女人與金魚》,
1921

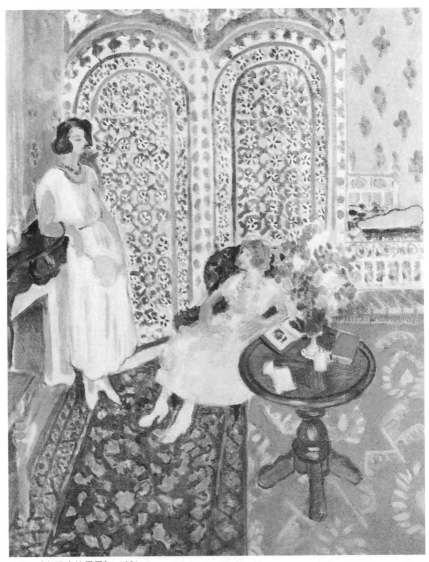

140　《摩爾式的屏風》，1921

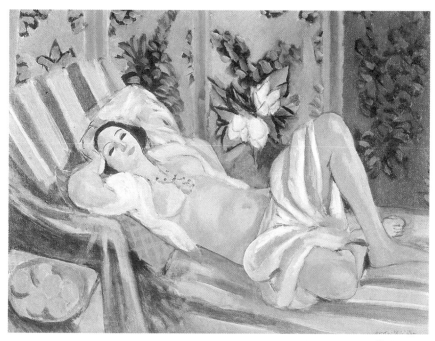

141　《奴婢與玉蘭花》，1924

不是屬於最偉大的人體畫家。晚年，當一位作家想說動他批評年輕一代畫家非具象的趨勢時，他回答：「對我而言，自然永遠存在。如同戀愛，一切皆在於畫家如何不經意地投射眼之所見的事物。讓畫家觀點活現的是投射的特質，而非活生生的這個人。」他不自主地承認一種絲毫不平易之愛的概念。對馬蒂斯而言，愛的對象不可能完全真實，她本身之人的角色亦無意義，而這一點局限了他能達到的感情深度。這也是他與同時代者共同的缺陷。當藝術─政治將他推向如皇位般的尊榮時，一類尊崇沙文主義無罪且動人的性學人士，或許

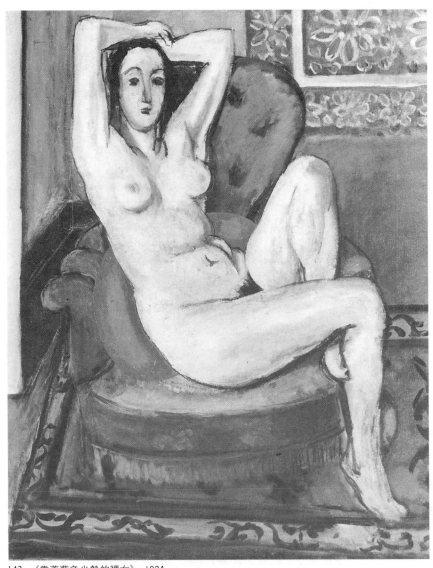

142 《靠著藍色坐墊的裸女》, 1924

143
《坐著的裸像》，1925

144
《黃種少女》，1929-31

推波助瀾促成世人漸漸認同馬蒂斯的成就。他向我們證明，一些最偉大的藝術成就，尤其是二十世紀中期的成就，根本上是自我的勝利。這無異是說，他與我們所有的情緒語言皆不及傳統最偉大的人類繪畫能反映性慾。性慾的不羞慚勝利是解放的勝利；在達到有目共睹的解放時，表現了最極致的價值。

一九二〇年代的大部分時間仍維持一貫的柔和、華麗。他所必需之結構秩序與鮮明的恢復，在往後各階段皆可見。在尋找比實物大的階段中，他又向雕塑求救。他必須冒著看似學院派的風險，排除一切放任或幻滅的痕跡。當他繪製《灰色裸女》（*Nu gris*）（圖145）時，他說——又恢復傲慢的語氣——「我今日需要某種形式的完美，我的能力集中在讓我的繪畫表露一種或許為外在的真，但倘若某物體必須表露無遺且歷歷在目，此刻必須要這種真。」

一九二七年，他將以前畫過各式各樣的嬪妃擴大為構圖華麗的《裝飾地板上的裝飾人體》（*Figure décorative sur fond ornamentale*）（圖146）。同一時期，他想起浮雕《背》的起點，不斷地塗鴉。這是令人好奇的回歸，彷彿表示他憎恨過去所執著的感覺托辭。當時他必再想起塞尚《三浴女》（圖20）中一個如木板般的背，此畫在他牆上掛了三十年。十五年前，塞尚作品中糾結長曳的頭髮表現出十九世紀藝術所未見的鮮明輪廓。如今他將這種啟示轉變為自己極大膽、簡單的垂直

145　《灰色裸女》，1929

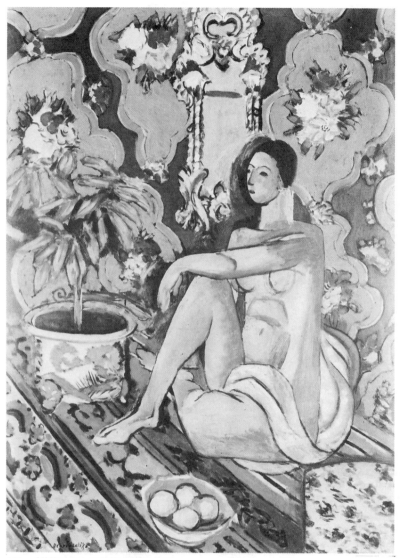

146　《裝飾地板上的裝飾人體》，1927

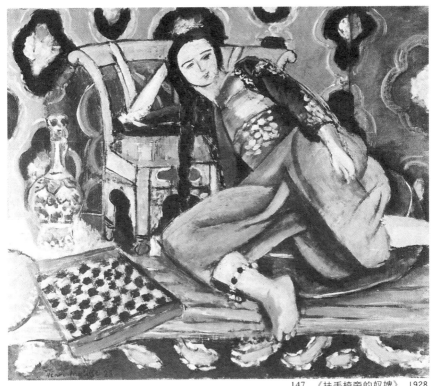

147 《扶手椅旁的奴婢》，1928

造型。沿背脊而下的摺線轉變爲筆直的中央裂縫，分隔浮雕的上下部分；中央線周圍的圓柱形使人體顯得單純簡潔，爲此後雕塑中最類似麥約者。此形狀依矩型自然發展而出；圓形與扁平最後調和。第四座也是最後一座《背》（圖68）的大浮雕，體積龐大，氣勢亦宏偉，提供了日後畫作的基本要素。

人體與空間

下一步是巴恩斯博士促成的，他為自己在費城基金會的戶外壁畫（圖148、149）委託馬蒂斯製作。這是馬蒂斯最大的作品（他為此租了一間片廠），直接再次勾起他二十年前放下的一條線。二〇年代的傳統主義消失，而他亦鮮少採用。《舞蹈》這個題材再次使用簡化、加重的輪廓，以平塗的色區表現。他發展六個人體的設計，此六人在三拱形區反覆跳躍、翻滾。在創作過程中，人體隨之漸形長大，到了畫面再也容納不了他們的地步；邊緣截斷了人體而且將他們聚合在單一的圖案中。主題不再是人體，而是人體與背景一體。馬蒂斯不僅設計出圖形一體的新秩序，事實上，這設計的雙重意義提供了新的表達方式，創新、醒目而鮮明，在平坦的畫作中流露出某種謎般、未探索過的成分。第一幅完成後，出現了測量的錯誤，這位畫家不得不整個重畫。這亦是反而促成不自知目標的錯誤之一。整幅作品重新創作，大幅修改，遠超過測量所需要的小更動，馬蒂斯因而更確切掌握了他的新發現與達成的新技巧。

他創造了一種方法，在大畫布的表面運用剪紙的形狀，操縱平塗色彩的區域，以藍色與粉紅色的樹膠水彩作畫。這是他生平首度能掌握他作品的基本元素，如同一位雕塑家掌握雕塑的素材，馬蒂斯在自如地運

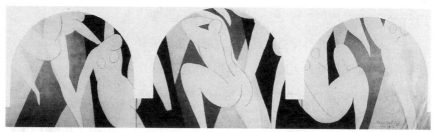

148 《舞蹈I》，1931-32

用剪紙時，十分清楚兩者類比的關係。

　　就某方面而言，《舞蹈》的主題既是人體，也是剪紙。紙塊的邊緣留下窄窄的一條陰影，而在實際的裝飾中，這是以一條連續的深色線條描繪出來。這不僅強調了阿拉伯紋飾，一如二十五年前《生之喜悅》中環繞人體的深色光輪；它證明色塊本身顯然有獨立、內在的屬性。這些色塊看來幾乎是將脫離表面而出，若非如此，該表面應是協調一致而完整；這效果馬蒂斯不喜歡。往後，馬蒂斯常常將構成他樹膠水彩剪紙的捲曲色紙塊鬆鬆地貼在牆上、稍微拍打或環接在地板上，如此處理一段時間，有時數年。這種分離而出的質材實體對馬蒂斯而言極為可貴，並激發靈感。在新技巧的借助下，馬蒂斯設計了另種版本的《舞蹈》（圖148），不僅色彩新、穩定一致，且動感十足，龐大的韻律在三畫面上此起彼落，有如或漲或退的波潮。這些以豐臂跳躍的舞者，有時又遭受沉重的厄運，失去了人的意義。但其形態，這種人體與人體之間的空間所帶來的同等意義本身十分重大，整體效果絲毫不

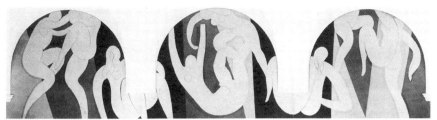

貧弱。相反地，人體藝術的題材改變了；如今主題是一種平
衡，就承受的龐大重量而言，具運動、幾近特技的完美平衡
——爲一種人體與空間、現前之形體與形體間留白空間的平
衡。馬蒂斯一生中所有的創新，即屬此次對未來的藝術影響
最大。

　　人體與空間的平衡仍爲馬蒂斯日後所有創作中不斷出現
的主題。一九三五年的《夢》（Le rêve）（圖150），以藍色爲底
的粉紅色阿拉伯紋飾仍偏好自然主義與浪漫色彩。《粉紅色裸
女》（圖152）中，巧妙的淨化與暗喻過程則去蕪存菁。之後
馬蒂斯似乎了解到他仍希冀繪畫所必須有的張力已經缺乏。
一如往常，他在自重、自省中再次發現了這方向。尤其在省
思野獸派時更是如此：「當表達的手段趨於精緻、淡化，表達
力量因而薄弱時，此刻即是回到基本原則的時候……精緻、
微妙濃淡變化、非強力轉變的畫作，皆需美麗的藍、紅、黃，
牽動人類的情慾深度。這即是野獸派的起點：回歸純淨手段
的勇氣。」日後某些畫作一如三十年前的揮灑自如。但一九三
九年的《音樂》（圖153）躍起紙上的自然無僞，一如往昔歷

150 《夢》，1935

經長期的修正。以白色一次又一次地畫出圖案，用明亮的色彩簡要地重述。

如今色彩的對比較以往馬蒂斯的作品更大膽、扁平。有時結果有如詩意般的徽章，充滿微妙及複雜的含意。《藍色華袍，黑色地板》(*Grande robe bleue, fond noir*) (圖154) 中，有位女士擺著襲自龐培 (Pompeii) 與安格爾的沉思姿態 (一如當時畢卡索的某些模特兒)。她身著藍衣，墜入思緒中，身後掛著一大幅藍色的托腮沉思圖。這兒有著公正、甚至虔敬的效果；她手上繞著的項鍊有如念珠，爲懺悔的代表。但自

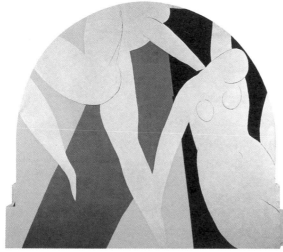

151 《舞蹈》, 1932

152 《粉紅色裸女》,
1935

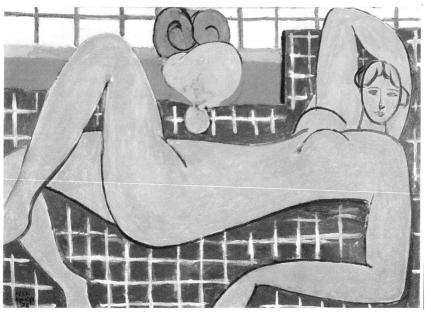

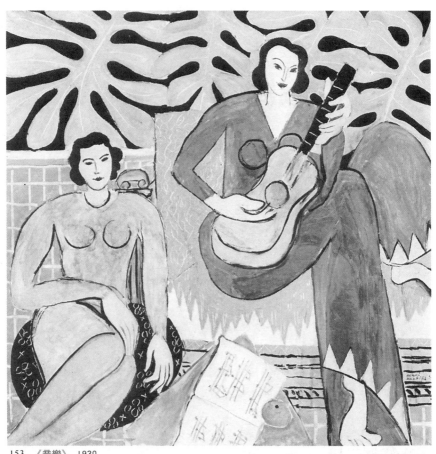

153　《音樂》，1930

她頭部放射出的含羞草黃的光輪暗示她原本與另一圖中的人
像有密切關係——狡黠狂放地將頭放入手臂中的黃色奴婢。
因此，這幅畫是有關態度與姿態，有關情慾之黃色與自足之
藍色間的對比。但亦有關擁抱一切的心形，它位於畫作的中

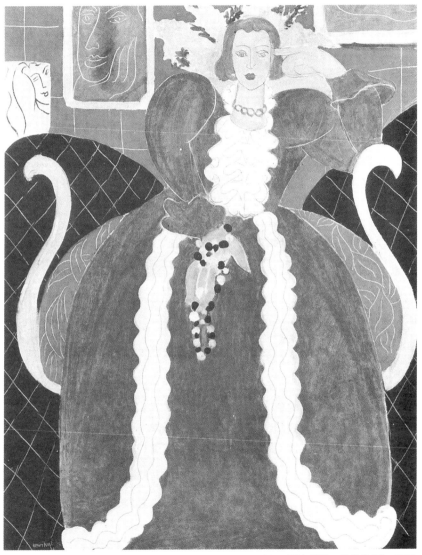

154 《藍色華袍，黑色地板》，1937

155 《藍眼》，1935

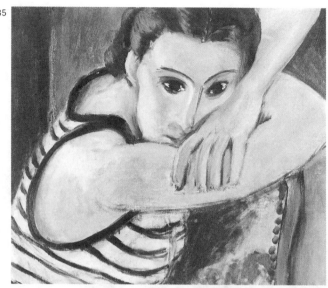

156 《著淡紫色條紋長
袍的白種奴婢》，
1937

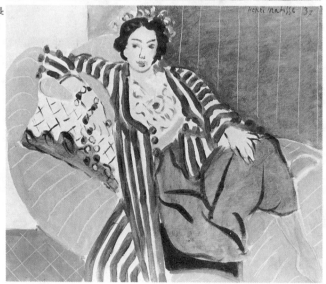

心，包括黃、紅、藍，一個顏色接一個顏色地包覆在黑色之中——一對稱重複的圖案供奉著此時髦沉思的姿態，將暗含的情慾流佈於整幅作品中。

色彩的扁平與明亮是過去馬蒂斯作品或其他任何畫家之作品所未見的。《藍色華袍》的豐富暗喻成爲他日後作品的特色。此圖的中心形狀——像心、花瓶或花——由來已久，可自《伊鳳・藍斯堡小姐》（圖111）追溯至二十七年前他女兒與黑貓的心形畫像（圖74）。他會指出小腿與美麗的花瓶形狀的類似；骨盤銜接大腿的方式讓人想起雙身瓶。晚年的作品更能發揮這些想像，剪刀四周輪廓所加上的圓花形不僅是黃花或海藻，而是萬物的基本形狀，表達色彩與光線的天然方式。

一九三〇年代末期，當馬蒂斯年近七十時，他爲他的藝術擴增新領域。出人意料之外地，由於如溫室般之畫室的富麗不受知識分子的尊重，馬蒂斯的名字不在一九三六年國家所主辦的國際展畫家名單上。他故而將他的塞尙作品捐給巴黎市，而非羅浮宮。馬蒂斯首先在他的技巧上加上出乎預料的純淨與精確。一九三六年所出版的《藝術手冊》（*Cahiers d'Art*）中，畫室模特兒之素描的清晰線條無與倫比地傾洩而出（圖157、158）。依此環境、反思、圖像與畫家本身心態，成爲表達女性美遐思的媒介；唯有捲繞、無盡的夢想一致不變地攤在畫布上。以畫室所孕育、屬於畫室的方法，將畫家

157 取自《藝術手冊》
的素描，1935

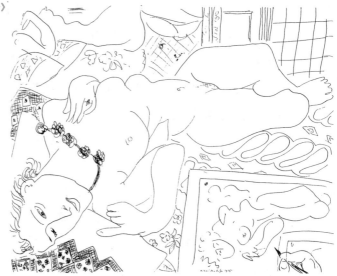

158 取自《藝術手冊》
的鉛筆素描，
1935

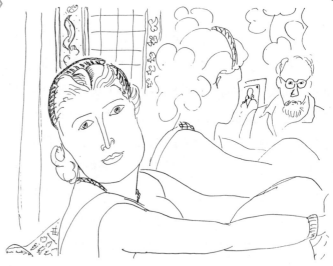

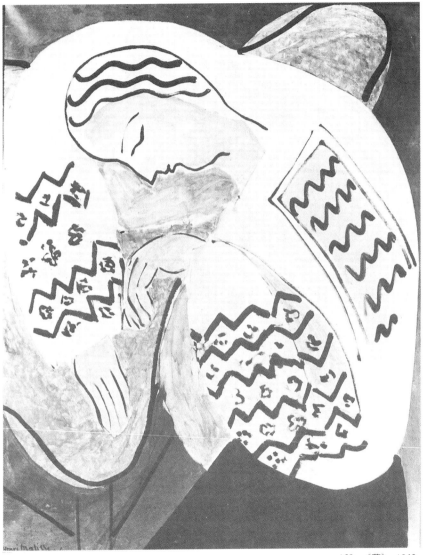

159　《夢》，1940

最熟悉、最放任的形狀與主題強化，是當時首見的。經仔細思索，《舞蹈》的主題與剪紙方式不僅產生了芭蕾的圖形《紅與黑》(*Le rouge et le noir*)，亦產生一系列兩舞者的圖像（其中一位深爲馬蒂斯所喜），開啓了躍動形狀這整個世界的大門，一條未來以剪刀通往的道路。

一九四一年病痛與手術連連，而能在椅子或床上運用的表達媒介發揮了大用，馬蒂斯仍作畫不輟。他的繪畫成就幾乎不斷地邁向高峰。大戰間，過去幾年的時髦簡略外觀消失。產生了逐漸纖巧而微妙的合一色彩；一系列的靜物畫讓人想起馬蒂斯的牡蠣（圖160）。自一九四〇年起，室內畫有種神祕的成分，代表不可分析的滲透與溶合狀態。一九四二年前他已達成其結論；室內畫被視為色彩的小臥室，一個揉合了圖畫特質的可居住體積——充滿圖案、條紋與加強的色調。對「蘊含……感染情緒的能力」之色彩的原創、激烈反應再次恢復。其力量達至顛峰、令人驚奇。當他創作最後一系列室內畫時，他不僅打算總結他所有的作品，並打算增添燦爛的創意。

　　色彩流溢於《紅色室內》（*L'intérieur rouge*）（圖166）中，一如四十年前的《紅色畫室》（圖99），但意義不同。房間內的事物，不僅牆上的畫，連桌上朦朧虹光中盛開的花朵，亦保有自己的真正特質。事物依然完整，彷彿凍結在紅色中，嶄新而永恆地存在。即便沿著地板上至這些圖畫的對角線，亦以同樣斜線邊緣的圖案連接，銜接桌與椅、花與圖畫，使得兩者看來有如畫中扁平與紅的自然屬性。我們發現自己看到唯有老年畫家才能達到的順應，而此幅畫即散發出這一點。

一
九
四
〇
～
一
九
五
四
年

勝
利
的
句
點

10

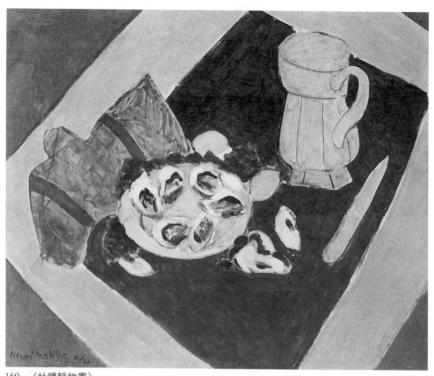

160 《牡蠣靜物畫》,
1940

紅色溢滿,可看見站在畫前的觀賞者亦映上了紅光。觀者亦
是畫中的一部分,置身於畫中物的自然狀況。

馬蒂斯的另一種心態可見於《埃及窗帘的室內畫》(Inté-
rieur au rideau égyptien)(圖167)。它所放射出的光線爲色彩
對比所製造出的振動。色調銜接所散放的熱力,較過往更甚。
活潑無比,馬蒂斯終於自如地揮灑此火熱的衝力。形狀大膽
的紅、綠、黑,製造緊密、豐富的陰影色彩。窗外猛烈疾勁

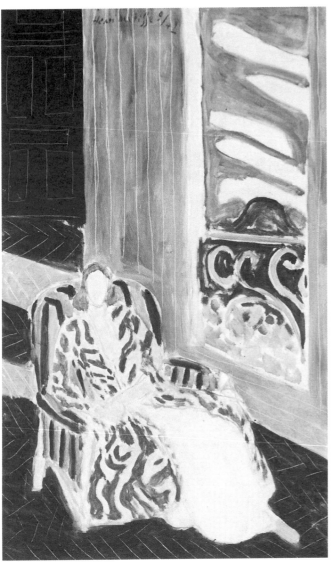

161 《黑色的門》,
1942

162 《靜默的住宅》，1947

163 《站立的裸女和黑色的蕨類》，1948

164 《有黑色蕨類的室內》，1948

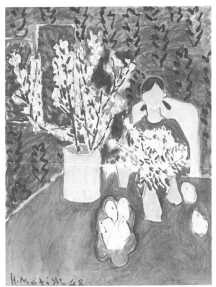

165 《李樹樹枝，綠色背景》，1948

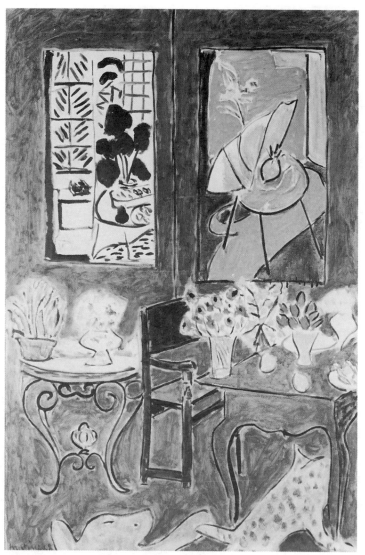

166　《紅色室內》，1948

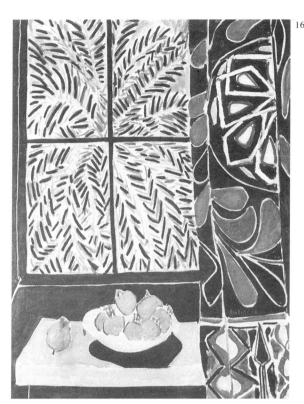

的黃、綠、黑，構成倚天之棕櫚樹上的陽光，證明馬蒂斯繪

畫的富饒。

　　最後的這些作品顯示各種同於眼見之世界的圖畫類型。

經五十多年來思索著歷史交到他手上的純色後，他給予野獸

派兩種基本均等之終結的形式。《埃及窗帘》中，色彩的交互

影響加強了光線的活力。但此種均等過於簡單不言而喻，故

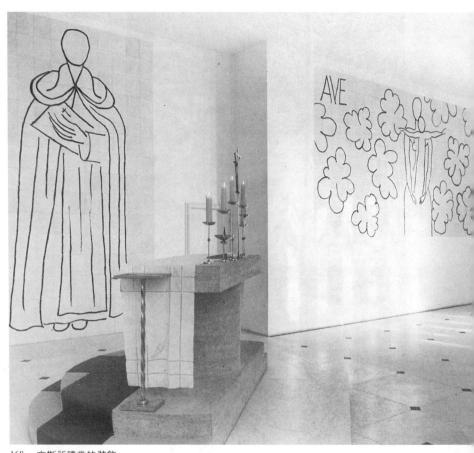

168　文斯祈禱堂的裝飾，
　　　1940 年代末期

無可避免地面對繪畫中無法均等的元素。實際即是色彩在畫
布表面所造成的動力與休止之理想狀態。

　　畢竟，光線本來即可直接掌握。有段時間，馬蒂斯轉而
描繪建築物的實際情形──文斯祈禱堂(圖168、169)。繪畫

的個別特性終於找到自己適合的形式。表面仍舊維持實際的
特性，當他回到圖繪的色彩時，彷彿訴諸自然的本質。這種
用以設計教堂窗戶與法衣的剪紙媒介，自三○年代初即穩定

169
文斯祈禱堂的半圓窗

地發展於馬蒂斯的作品中。一九四三年鳥人伊卡洛斯(Icarus)的形體被防空炮彈的爆裂物所環繞，而這即是《爵士》(*Jazz*)一書的原型 (圖170、171、172)；此書為一系列的圖像，記錄他對這種媒介與五花八門題材的興奮之情，之後馬蒂斯加入文字，簡要敍述使用這種新技巧的來龍去脈。崇拜形體與空間的關係；以剪刀剪出的搶眼邊緣往往既即興又分明。顯與隱的平衡有著華麗而雙關的內容，這過去不見於他的藝術之中。例如，在《爵士》中吞劍者倒過來，我們很自然地將馬戲團指揮者、皇親國戚與這吞劍者聯想到戴高樂將軍(General de Gaulle)的肖像。數年後一位活蹦亂跳的舞者四周加上了觀眾讚嘆之臉的輪廓線。圓花藻紋成為有著相配頭飾的奇特頭部──印第安人或阿茲特克人；單調的生命得到了明顯可見的夢想力量。幾乎所有的側面像至少發揮兩次的作用。

《爵士》令人雀躍的曖昧渾然天成地在一幅幅畫中鼎沸。人體與空間的交互作用，事實上不再摻雜三〇年代初期的嚴肅與沉思。如今趣味可見且單純。

《爵士》用模版過程製造塗膠的剪紙，十年後這種方式為各種採較永久材質的作品提供圖案──彩色玻璃、磁磚、貼花刺繡、網孔織品，而在印刷上則或為永久、或為短暫的用途。在偉大珍貴的結構中，依然亦可凝重亦可灑脫，為二十世紀藝術中最早出現的嶄新親筆方式。

《爵士》之後，馬蒂斯擁有各種一應所需之大批樹膠水

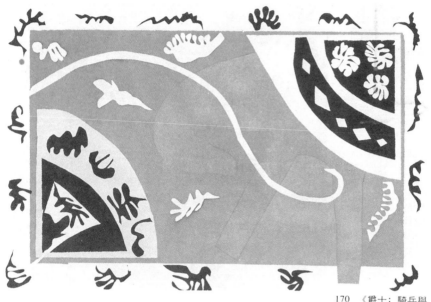

彩的鮮艷色紙；對於他的喜好，醫師堅持他戴深色眼鏡到這
些色紙懸掛的房間。樹膠水彩紙的條紋有如自然材質的紋理，
繪畫的基本材質即是色彩的扁平光輝。這也是馬蒂斯用剪刀
追求著，永遠為自己而剪，明確果斷地剪，最後成為這種新
工具的巨匠。當他開始剪紙時，他寫道「以剪刀作畫」，但他
心裏亦想著這新技巧較堅實的特質。一九四七年他在為《爵
士》所寫的文章中表示：「在鮮活的顏色剪下一刀，讓我想起
雕刻家的直接雕塑。」這聯想極具深意；他剪著一種基本的質
體，一種汲取自印象派的基本彩色質體，並保存完整如生。
每一筆的刀法顯示了素材、原始的質體以及圖像。無論是否

《爵士：伊卡洛斯》，1943

172 《爵士：滑梯》，1943

有明顯的圖式，總有超越的主題感、光彩與理想環境的動作。
主題較過去多年來的作品更多變流溢；動作有如舞蹈。

　　不久剪紙這媒介累積了自己的動力；剪紙在馬蒂斯藝術
的廣袤發展上有著自己盛開的成果。《爵士》完成不久後，其
特有的形式即一路發展而下，如所代表的海藻與珊瑚不斷地
增殖。圖式漂浮、飛揚、流散到一片廣大的空中或水域中
——《海洋》（Océanie）與《波里尼西亞》（Polynésie）（圖173-
176）的天空與大海，此兩幅作品被體現爲網目印刷（screen
-printed）壁紙。採取壁飾織品的四處流佈特性，但不同於過

173《海洋——天空》，
　　1946-48

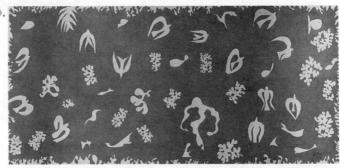

174《海洋——大海》，
　　1946

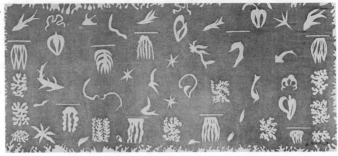

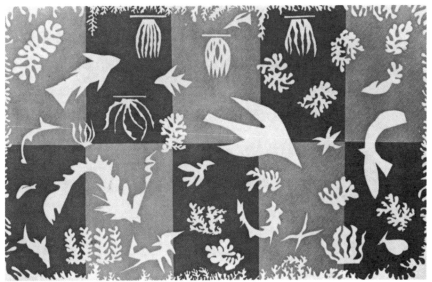

175 《波里尼西亞——大海》，1946

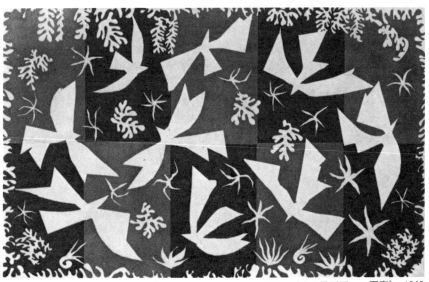

176 《波里尼西亞——天空》，1946

去的裝飾藝術，而是澄定於空間中；彼此憑直覺巧妙地爲對方預留悠遊的空間，一如布勒哲爾 (Pieter Bruegel) 畫作中的兒童，但整個空間有如碧綠的繡帷般鮮活、一致。到了一九四七年，原則發生了一百八十度的逆轉。類似的海洋圖式轉變爲徽章式的對稱，具有敍事的意義；其中一幅帶有自成的

177
《愛菲特里特》，1947

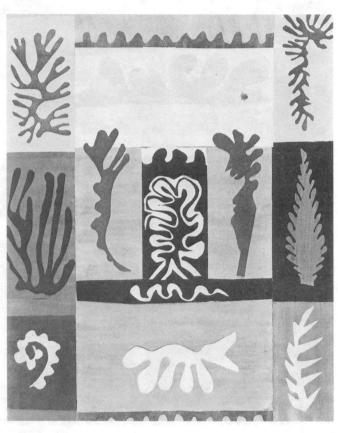

幻想威嚴，必定激發海神波塞冬（Poseidon）的愛，名之爲《愛菲特里特》（*Amphitrite*）（圖177）——即女海神。海洋的暗喩擴及到色彩的漲退起落，本身成爲表達流動幻化的方式；本來即生長在此的海藻恰如其分，不重複、不死板。然而在一九四八年，文斯祈禱堂一扇彩色玻璃的設計加上幾何式的人體、矩形；這是根據道明派修女之頭飾所設計的典型新領域，但有意激起蜂群的出現與蜂鳴。當這雙重、三重意義可能變得反覆無常，一九五〇年的《佐瑪》（*Zulma*）（圖178）中，

178　《佐瑪》，1950

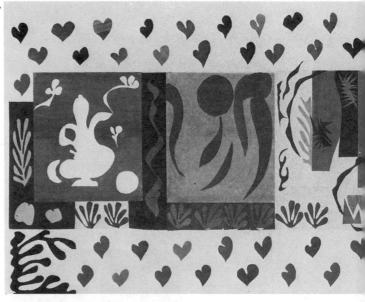

馬蒂斯突然將剪紙轉變為俱足一切的繪圖媒介,可直接處理
的媒介,此畫站立的摩洛哥侍妾主題,一直是他四十年來珍
視的題材。現在的資源十分廣闊、輝煌。《一千零一夜》(*Les
mille et une nuits*)(圖179)這帶敘事意味之東地中海(Le-
vantine)圖式的長幅作品,看來有如賦格曲。《中國魚》(*Pois-
sons Chinois*)(圖180)是彩色玻璃的作品,不知馬蒂斯有意
或無意,他重新創造了中國牌的玩牌規則。最美麗、最具特
色,也因為深植於馬蒂斯生活與想像的是一幅大型細緻的畫
作,名為《國王的悲哀》(*La tristesse du roi*)(圖181),似乎
將藝術家想像成聖典中的老國王,音樂與美艷的舞妓皆無法
安慰娛樂他——這舞妓無疑地又是直接取自德拉克洛瓦《阿

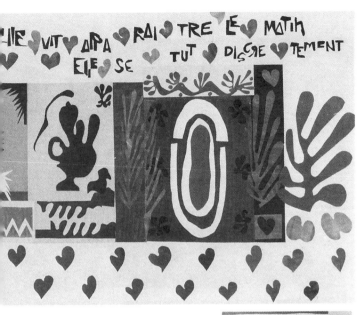

180 《中國魚》，1951

181
《國王的悲哀》，1952

182
德拉克洛瓦，《阿爾
及利亞女人》，1834

爾及利亞女人》（*Femmes d'Alger*）（圖182）右手邊的人體。

　　馬蒂斯的最後成就應是具動感的，就我個人感覺是如此，絲毫不凝重或壓抑。剪紙最能滿足他一九〇八年所創作之繪畫的權威要求。「對我而言，表達並不在於人臉上所洋溢的熱情或猛烈的動作。我作品的整個佈局即是表達；人體所佔的位置、四周的留白、比例，各有其影響力……」那是個勝利

183
《老鴉企屬植物》，
1953

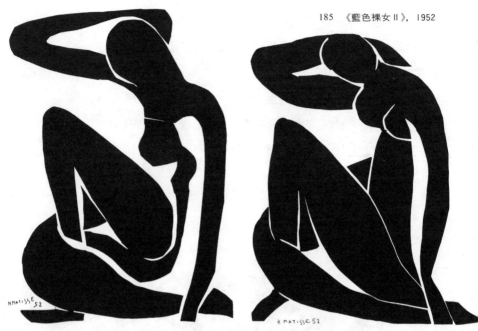

185　《藍色裸女II》，1952

184　《藍色裸女I》，
　　　1952

的句點。一九五二年是藍色裸女的時代，強調雕像的胴體合一感與完整感，這是馬蒂斯根深柢固的形式（圖184-187）。同年所創作的《游泳池》（*Piscine*）（圖189），人體與空間的安排躍出矩形，沿著牆壁鑽動，採取了他所有作品中最具動力與原創力的形式。最偉大的樹膠水彩剪紙畫中，諸如飛揚的《海洋的回憶》（*Souvenir d'Océanie*）（圖190）與閃亮盤旋的《蝸牛》（*L'escargot*）（圖191），律動僅在於動作與色彩的交互影響。以一貫的翠綠爲中心前移，躍然而動。它向四面八方擴散，懶散地大步跳至紫與橘紅的極端。理想世界完全達成

232　馬蒂斯
勝利的句點

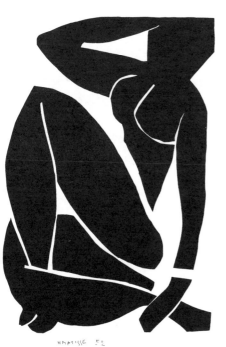

186 《藍色裸女Ⅲ》，1952

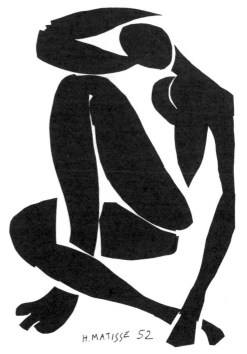

187 《藍色裸女Ⅳ》，1952

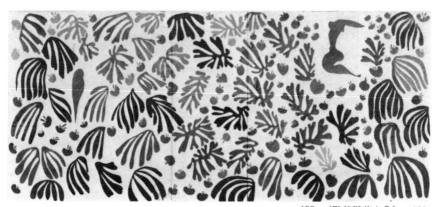

188 《鸚鵡與美人魚》，1952

189 《游泳池》, 1952

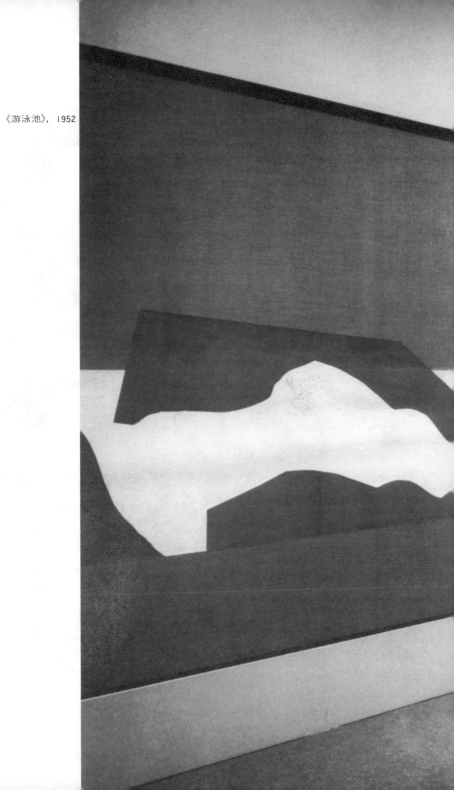

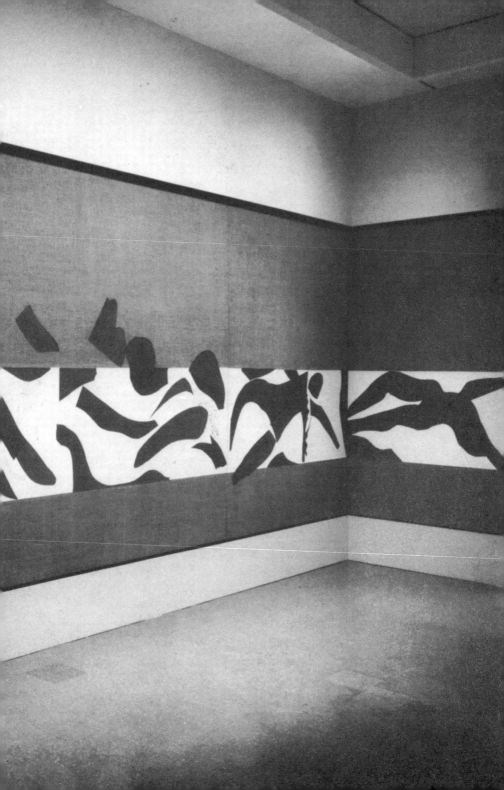

190 《海洋的回憶》，
1953

191 《蝸牛》，1953

了，更發現了嶄新的繪畫。晚年，馬蒂斯告訴一位訪問者：「必定是在我與自然的感覺直接合一時，我才覺得有權走出這感覺並去描繪自己的感受。經驗證明我是對的。……對我而言，自然永遠存在。」

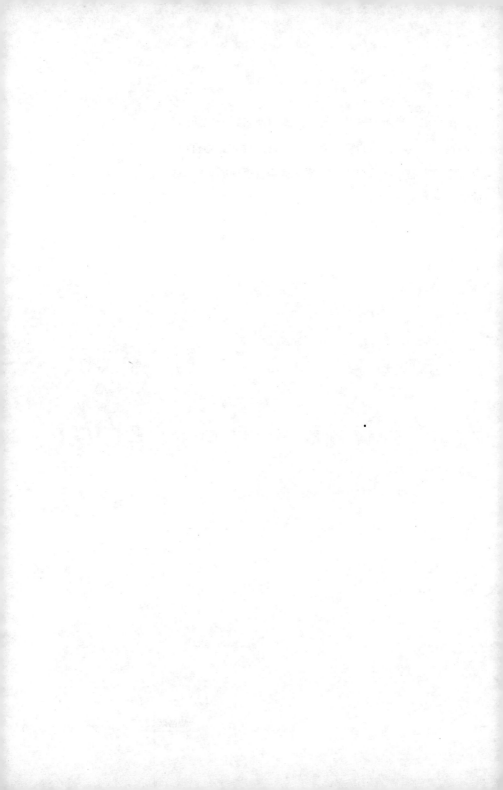

1869 十二月三十一日，亨利・馬蒂斯（Henri Emile Benoît Matisse）生於卡托—康伯瑞西（Cateau-Cambrésis）（諾德〔Nord〕）的祖父母家中。戰後，舉家遷往波漢—伏曼多斯（Bohain-en-Vermandois）（艾斯尼〔Aisne〕）。

1880 就讀聖昆丁中學。

1887 赴巴黎習法律。

1889 通過第一次法律考試，返回聖昆丁，於法律事務所擔任職員。

1890 盲腸炎休養期間開始作畫。第一幅作品爲靜物畫，繪於六月。參加聖昆丁藝術學校的清晨素描與塑模班。

1892 放棄法律，入巴黎朱里安學院（Académie Julian）從布格洛（Adolphe William Bouguereau）習畫。在裝飾藝術學校的晚課中結識馬克也。

1893 厭惡布格洛的敎導，離開朱里安學院。被哥雅在里雷的作品《少女》所打動。

1894 素描美術學校伊鳳庭院（Cours Yvon）中的古董。

1895 三月，引起牟侯的注意，安排他進入美術學校。盧奧、曼更（Henri Manguin）、馬克也、皮歐（René Piot）、奎林（Charles Guérin）、布西（Simon Bussy）爲同學。租位於聖米歇爾碼頭19號的公寓。經牟

馬蒂斯的生平

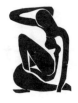

侯鼓勵至羅浮宮臨摹，開始在巴黎戶外寫生。該年夏至不列塔尼作畫。

1896 他的四幅畫（其中兩幅售出）展於大校閱場沙龍 (Salon du Champ-de-Mars)。入選為國家協會 (Société Nationale) 的會員。赴不列塔尼作畫。

1897 展出《餐桌》，不受好評且大受撻伐。參觀卡玉伯特在盧森堡美術館展出的贈畫展。結識畢沙羅。在不列塔尼與魯塞爾共同作畫，魯塞爾贈給他兩幅梵谷的素描。

1898 與杜魯斯的帕赫葉 (Amélie Parayre) 結連理。赴倫敦，在畢沙羅的建議下，於此地研究透納的作品，之後在科西嘉與杜魯斯住了十二個月。

1899 返回巴黎。從接替牟侯在美術學校課程的柯蒙 (Fernand Cormon) 習畫；被逐出班上。參加卡里葉 (Eugène Carrière) 的課程，在此結識德安。最後一次在國家協會展出。以他妻子的嫁奩購買塞尚的《三浴女》及羅丹的石膏半身像，亦得到高更的男孩頭像。

1900 生活拮据；為了生計，繪製大皇宮 (Grand Palais) 的展覽裝潢。馬蒂斯夫人開女帽店。

1901 參加獨立沙龍的展覽，一個由希涅克主持的公開展。父親不再援助經濟。結識與德安共同作畫的烏拉曼克。

1902 不得不偕妻與三子女在冬季及次年冬季返回波漢。

1903 貧困潦倒。馬蒂斯與友人在秋之藝廊展出。對馬森閣

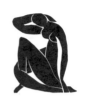

的回教藝術展深感興趣。

1904　在巴黎佛拉（Ambroise Vollard）的藝廊展出個人展。
　　　在希涅克擁有別墅的聖特洛培茲度過夏天。

1905　《奢華、寧靜與享樂》展於獨立沙龍，由希涅克購得。
　　　夏天與德安共度於柯利烏瑞。幫助麥約塑造《地中海》。
　　　馬蒂斯與友人在秋之藝廊展出的畫作引起震撼，贏得
　　　「野獸派」的別號。史坦因家族開始收購他的作品。
　　　在塞維勒路（rue de Sèvres）的 Couvent des Oiseaux
　　　開設畫室。

1906　《生之喜悅》（巴恩斯基金）於獨立沙龍展出，由里奧‧
　　　史坦因（Leo　Stein）收購。在德魯埃藝廊（Galerie
　　　Druet）舉辦個人展。赴阿爾及利亞的比斯克拉（Bis-
　　　kra）。夏季赴柯利烏瑞。於秋之藝廊展出畫作。巴爾的
　　　摩的孔恩（Claribel and Etta Cone）開始收藏他的作品。

1907　赴義大利，遊帕度亞、佛羅倫斯、亞瑞佐（Arezzo）與
　　　西恩那（Siena）。與畢卡索交換作品，畢氏當時正著手
　　　《亞維儂姑娘》。阿波里內爾發表有關馬蒂斯的文章，
　　　記錄他的言論。崇拜者在塞維勒路辦了一所學校，由
　　　馬蒂斯開班授徒。

1908　搬到Hôtel Biron（33 Boulevard des Invalides），在此亦
　　　成立學校與畫室。訪德國。莫斯科商人蘇素金開始收
　　　藏他的畫作，可能委託他製作《舞蹈》。在 La Grande

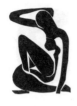

Revue 出版《畫家札記》。

1909　搬到位於巴黎西南伊斯—穆里諾斯的住宅，在此蓋了間畫室。大幅的《舞蹈》草圖完成；蘇素金委託第二幅大裝飾作品《音樂》。第一座《背》的浮雕完成。該年夏赴聖特洛培茲附近的卡瓦里葉。首次與畫商伯漢—瓊恩(Bernheim-Jeune)接觸。訪柏林，此地的畫展功敗垂成。

1910　在伯漢—瓊恩展出大型畫展。赴慕尼黑參觀回敎藝術展。《舞蹈》與《音樂》展於秋之藝廊，引起震撼，惹得蘇素金不願接受這兩幅作品。當年秋赴西班牙。

1911　在塞維爾、伊斯與柯利烏瑞作畫。前赴莫斯科了解作品掛於何處，並研究俄國圖像。訪摩洛哥的坦吉爾，在此創作。

1912　春季返回伊斯。丹麥的藍德（C. T. Lund）與朗普（Johannes Rump）及莫斯科的莫洛佐夫開始收藏他的作品。蘇素金同意接受他的裝飾作品。

1913　當年春自摩洛哥返國。在伯漢—瓊恩開畫展。出席紐約的軍械庫展。在伊斯作畫；又搬回巴黎聖米歇爾碼頭的畫室。在伯漢—瓊恩展出摩洛哥的畫作與雕刻。

1914　於伊斯創作。無法入伍服役。是年秋在柯利烏瑞。

1915　在聖米歇爾碼頭與伊斯作畫。義大利模特兒羅瑞特（Laurette）開始與他合作。赴波爾多附近的阿拉瓊

（Arachon）。

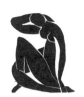

1916　在聖米歇爾與伊斯畫比實物大的室內物作品。第一次
　　　訪尼斯，投宿 Hôtel Beau-Rivage。

1917　夏天於伊斯；秋於巴黎。自十二月起在尼斯，訪卡涅
　　　（Cagnes）的雷諾瓦。

1918　搬到尼斯 Promenade des Anglais 的公寓，之後租阿里
　　　葉別墅（Villa des Alliés）。夏季赴巴黎與雀堡（Cher-
　　　bourg）。是年秋抵尼斯投宿地中海飯店（Hôtel de la
　　　Méditerranée），造訪安提貝（Antibes）的波納德。

1919　於伯漢─瓊恩開辦畫展。夏赴伊斯。

1920　製作迪亞吉列夫（Sergei P. Diaghilev）的芭蕾舞《夜鶯
　　　之歌》（Le chant du rossignol）。寄住諾曼第的艾特雷塔
　　　（Etretat）。於伯漢─瓊恩展出一九一九至一九二○年
　　　的作品。

1921　夏於艾特雷塔，秋天返回尼斯。遷居至查理─費里斯
　　　廣場（Place Charles-Félix）的公寓。盧森堡美術館購
　　　得他一幅作品。

1922　自此，一年中分居尼斯與巴黎兩地。底特律藝術中心
　　　收購他的《窗》。

1923　蘇素金與莫洛佐夫兩人近五十幅的馬蒂斯藏品陳列於
　　　莫斯科的西方現代藝術博物館（Museum of Modern
　　　Western Art）。

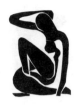

1924　於紐約的布拉默美術館（Brummer Galleries）展出作品。完成《蹲坐的大裸女》（*Grand nu assis*），這是十年來的第一幅雕塑品。

1925　訪義大利。獲得榮譽勳位騎士的頭銜。

1927　獲匹茲堡卡內基國際展（Carnegie International Exhibition）的首獎。

1929　在雕塑與版畫上多下工夫。創作最後一幅的《背》。

1930　訪大溪地。訪賓州馬里昂（Merion）的巴恩斯基金會與巴爾的摩的孔恩小姐。受斯基拉（Albert Skira）委託，描繪馬拉梅的詩。

1931　接受巴恩斯博士之委託，為基金會製作壁畫。在巴黎的小喬治藝廊（Galerie Georges Petit）展出大型回顧展。

1932　首幅的巴恩斯壁畫完成。牆壁的丈量記錯，以新尺寸完全重畫。德雷托斯卡雅（Lydia Delectorskaya）小姐（日後成為他的祕書與管家），充當他的助手與模特兒。出版《馬拉梅詩集》（*Poésies de Stéphane Mallarmé*）。

1933　到馬里昂安置巴恩斯基金會的壁畫。之後赴威尼斯近郊度假，並訪帕度亞。

1935　為波維（Beauvais）繡帷設計圖案。繪製多幅裸女畫。與畫商羅森伯格（Paul Rosenberg）簽約。蝕刻版畫取材自喬哀思（James Joyce）的《尤里西斯》（*Ulysses*）。

1936　在羅森伯格的巴黎藝廊展出近作。將塞尙的《三浴女》
　　　贈給巴黎的現代藝術博物館。

1937　受蒙地卡羅的羅西斯芭蕾舞團（Ballets Russes）委託，
　　　爲《紅與黑》設計場景與服裝。

1938　首次獨立的樹膠水彩剪紙作品，他過去曾將這種媒材
　　　用於他裝飾的初步作品。搬到尼斯附近西美茲（Ci-
　　　miez）的雷吉那飯店（Hôtel Regina）。

1939　《紅與黑》首演。夏季於巴黎的魯特西亞飯店（Hôtel
　　　Lutetia）工作。因宣戰離開巴黎，赴日內瓦觀賞普拉多
　　　美術館（Prado Museum）的作品，十月返回尼斯。

1940　春天搬抵巴黎的蒙帕納斯大道（Boulevard Montpar-
　　　nasse）132號。五月赴波爾多，之後寄住於聖瓊・德・
　　　魯茲（St-Jean-de-Luz）附近的西布爾（Ciboure）。決
　　　定留在法國。經卡加索尼（Carcassonne）與馬賽回尼
　　　斯。與馬蒂斯夫人正式分居。

1941　病重，必須在里昂開兩次刀。五月返回尼斯。自此經
　　　常於床上作畫。計畫與斯基拉合作《隆薩愛情文集》
　　　（Florilège des Amours de Ronsard）。

1942　與畢卡索交換作品。接受敵軍佔領之法國的兩次廣播
　　　訪問。

1943　西美茲空襲。搬至文斯，住在雷夫別墅（villa Le Rêve）。

1944　受恩秋雷那（Señor Enchorrena）委託裝飾。畢卡索安

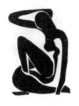

排馬蒂斯出席秋之藝廊的解放慶典。

1945　赴巴黎。秋之藝廊爲他開回顧展致敬。

1946　尼斯畫展。出現在紀錄片中，記錄他作畫情形與對自己作品的感言。

1947　出版《爵士》，有模板（pochoir）版畫與文章，以及一九四三至四四年的樹膠水彩剪紙作品。被榮升爲榮譽勳位團長。現代藝術博物館開始整合他的代表作。

1948　繪製一系列的鮮明室內畫。爲艾西（Assy）的教堂設計聖道明的形體，並開始著手文斯道明派修女院祈禱堂的設計與裝飾。創作大幅的剪紙。

1949　返回雷吉那飯店。文斯教堂放下基石。剪紙作品與其他近作展於國家現代藝術博物館。孔恩的收藏品遺贈給巴爾的摩美術館。

1950　在尼斯與巴黎的法國思想之家（Maison de la Pensée Française）展出。出版《查理‧多雷恩詩集》（*Poèmes de Charles d'Orléans*），上有他的石版插畫與文章。

1951　文斯教堂完成，正式奉神。紐約現代美術館籌辦自首幅至一九四八年作品的展覽。創作剪紙作品與大筆描圖。

1952　在比利時的諾克‧勒‧祖特（Knokke-le-Zoute）與斯德哥爾摩舉辦畫展。卡托—康伯瑞西的馬蒂斯館開幕。

1953　倫敦與紐約寇特‧瓦倫丁藝廊（Curt Valentin Gallery）

的雕塑展。巴黎貝格胡恩藝廊（Berggruen Gallery）的剪紙作品展。

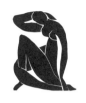

1954 紐約羅森伯格藝廊商借作品展出。為紐約伯肯提可‧希爾斯的聯合教會（Union Church of Pocantico Hills）的圓花窗設計最後的剪紙作品。

十一月三日歿於尼斯。

1 *La liseuse* (*Woman Reading*)
《閱讀者》，一八九四年。油畫，$24\frac{1}{4} \times 18\frac{7}{8}$（61.5×47.9）。國家現代藝術博物館，巴黎。

2 *Nature morte à l'auto-portrait* (*Still-Life with Self-Portrait*)
《靜物自畫像》，一八九六年。油畫，$25\frac{1}{2} \times 32$（64.7×81.2）。私人收藏。

3 *L'atelier de Gustave Moreau* (*Gustave Moreau's Studio*)
《牟侯的畫室》，一八九五年。油畫，$25\frac{5}{8} \times 31\frac{7}{8}$（65×80.9）。私人收藏。

4 *Nature morte au chapeau haut-de-forme* (*Interior with a Top Hat*)
《帽子靜物畫》，一八九六年。油畫，$31\frac{1}{2} \times 37\frac{3}{8}$（80×94.9）。私人收藏，巴黎。

5 *Grande marine grise* (*Beach in Brittany*)
《灰色大海景》，一八九六年。油畫，$34\frac{1}{4} \times 58\frac{1}{8}$（86.9×139.5）。私人收藏，巴黎。

6 *Marine à Goulphar* (*Seascape at Goulphar*)
《固法海景》，一八九六年。油畫，$18\frac{1}{8} \times 31\frac{7}{8}$（46×80.9）。私人收藏。

7 *La serveuse bretonne* (*Breton Serving Girl*)
《布列敦女僕》，一八九六年。油畫，$35\frac{7}{8} \times 30$（91.1×76.2）。私人收藏，巴黎。

8 *La desserte* (*Dinner Table*)
《餐桌》，一八九七年。油畫，$39\frac{1}{2} \times 51\frac{1}{2}$（100×131）。Stavros S. Niarchos Collection。

9 *Marine, Belle-Ile* (*Rocks and the Sea*)
《貝爾島海景》，一八九七年。油畫，$25\frac{3}{8} \times 21\frac{1}{4}$（65×53.9）。私人收藏，巴黎。

10 *Tempête à Belle-Ile* (*Storm at Belle Ile*)
莫內，《貝爾島暴風雨》，一八八六年。油畫，$25\frac{1}{4} \times 29\frac{1}{2}$（64×80）。羅浮宮，巴黎。攝影：

圖片說明

Archives Photographiques。

11　*Coucher de soleil en Corse (Sunset in Corsica)*
《科西嘉的日落》，一八九八年。油彩，$12\frac{1}{2}\times16\frac{1}{2}$（32×42）。私人收藏。

12　*Nature morte à contre-jour (Still-Life against the Light)*
《逆光的靜物》，一八九九年。油畫，$29\frac{3}{8}\times36\frac{1}{2}$（74.6×92.7）。私人收藏。

13　*Buffet et table*
《餐具櫃與餐桌》素描，一八九九年。鉛筆，$4\frac{5}{8}\times5\frac{1}{4}$（11.7×13.3）。巴爾的摩美術館，Mrs F. R. Johnson 捐贈。

14　*Le compotier et la cruche de verre (Still Life with Fruit, Cup and Glass)*
《水果盤與玻璃壺》，一八九九年。油畫，$18\times21\frac{3}{4}$（45.7×55.2）。華盛頓大學藝廊，聖路易，密蘇里州。

15　*Pont St Michel*
《聖米歇爾橋》，一九〇〇年。

油畫，$23\frac{1}{4}\times28\frac{3}{8}$（59×72）。私人收藏。

16　*La Seine*
《塞納河》，一九〇〇～〇一年。油畫，23×28（58.4×71.1）。私人收藏。

17　*Notre-Dame*
《聖母院》，一九〇〇年。油畫，$18\frac{1}{8}\times14\frac{7}{8}$（46×37.7）。泰德畫廊，倫敦。

18　*Portrait de l'artiste (Self-Portrait)*
《藝術家的畫像》，一九〇〇年。油畫，$25\frac{1}{8}\times17\frac{3}{4}$（63.8×45）。私人收藏。

19　*Jaguar dévorant un lièvre ——d'après Barye; Le tigre (Jaguar Devouring a Hare)*
《仿巴里的美洲豹銅像》，一八九九～一九〇一年。青銅，$9\times22\frac{1}{2}$（22.8×57.1）。私人收藏，攝影：Cauvin。

20　*Trois Baigneuses (Three Bathers)*
塞尚，《三浴女》，一八七九～

八二年。油畫，$23\frac{7}{8}\times21\frac{1}{2}$（60.6×54.6）。攝影：ⒸＣ巴恩斯基金會，馬里昂，賓州。

21 *L'homme nu (Male Model)*
《裸男》，一九○○年。油畫，$39\frac{1}{8}\times28\frac{5}{8}$（99.3×72.7）。現代美術館，紐約。

22 *Portrait de Bevilaqua (Portrait of Bevilaqua)*
《貝維拉瓜畫像》，一九○○～○二年。油畫，$13\frac{3}{4}\times10\frac{5}{8}$（35×27）。私人收藏。

23 *Portrait de Marquet (Portrait of Marquet)*
《馬克也畫像》，約一九○○～○二年。

24 *Nu debout, académie bleue (Standing Nude, Study in Blue)*
《站立裸像，青綠色》，一九○一年。油畫，$31\frac{3}{8}\times23\frac{1}{8}$（80×59）。私人收藏。

25 *Académie bleue (Study in Blue)*
《青綠色》，約一九○○年。油畫，$28\frac{3}{4}\times21\frac{3}{8}$（73×54）。泰德畫廊，倫敦。

26 *Le serf (The Slave)*
《奴隸》，一九○○～○三年。青銅，高$36\frac{1}{8}$（92.3），基座13×12（33×30.5）。巴爾的摩美術館，孔恩藏品，馬里蘭。

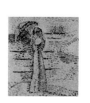

27 *Portrait de l'artiste (Self-Portrait)*
《藝術家的畫像》，一九○六年。油畫，$21\frac{5}{8}\times18\frac{1}{8}$（54.9×46）。哥本哈根市立美術館。

28 *Carmelina*
《卡蜜琳娜》，一九○三年。油畫，$31\frac{1}{2}\times25\frac{1}{4}$（80×62）。波士頓美術館，Tompkins Collection, Arthur Gordon Tompkins Residuary Fund。

29 *La coiffure (The Dressing Table)*
《整髮》，一九○一年。油畫，$36\frac{5}{8}\times27\frac{1}{2}$（93×69.8）。費城美術館，Chester Dale Loan Collection。

30 *La guitariste (Guitarist)*
《女吉他手》，一九○三年。油畫，$21\frac{1}{2}\times15$（54.6×38.1）。

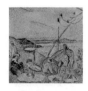

科林 (Ralph F. Colin) 夫婦收
藏，紐約。

31 *La terrasse (The Terrace, St
Tropez)*
《陽台》，一九〇四年。油畫，
$28\frac{1}{4} \times 22\frac{3}{4}$ (71.7×57.7)。
Isabella Stewart Gardner Mu-
seum，波士頓。

32 *Vue de St Tropez (View of St
Tropez)*
《聖特洛培茲景色》，一九〇
四年。油畫，$13\frac{3}{4} \times 18\frac{7}{8}$ (35×
48)。一九七二年於法國的
Musée de Bagnols-sur-Ceze
被竊。

33 *Luxe, calme et volupté (Luxu-
ry, Calm and Delight)*
《奢華、寧靜與享樂》，一九
〇四～〇五年。油畫，37×46
(94×117)。私人收藏，巴
黎。攝影：Giraudon。

34 *Femme à l'ombrelle (Woman
with a Parasol)*
《撐陽傘的女人》，一九〇五
年。油畫，$18 \times 14\frac{3}{4}$ (45.7×

37.4)。馬蒂斯美術館，尼斯
一西美茲。

35 *Port d'Abail, Collioure*
《阿貝爾港，柯利烏瑞》，一
九〇五年。油畫，$23\frac{5}{8} \times 58\frac{1}{8}$
(60×147.9)。私人收藏，巴
黎。

36 *La fenêtre ouverte (The Open
Window, Collioure)*
《窗》，一九〇五年。油畫，
$21\frac{3}{4} \times 18\frac{1}{8}$ (52.7×46)。惠特
尼 (John Hay Whitney) 夫婦
收藏，紐約。

37 *Les toits de Collioure (Land-
scape at Collioure)*
《柯利烏瑞的屋頂》，一九〇
六年。油畫，$23\frac{3}{8} \times 28\frac{3}{4}$ (59.
3×73)。俄米塔希博物館
(Hermitage Museum)，列寧
格勒。攝影：ⓒ 'Iskusstvo'
Publishers，莫斯科。

38 *André Derain*
《安德烈・德安》，一九〇六
年。油畫，$15\frac{1}{2} \times 11\frac{3}{8}$ (39.3×
28.8)。泰德畫廊，倫敦。

39 *Portrait de Madame Matisse;
La raie verte (Portrait of
Madame Matisse with the
Green Stripe)*

《一片綠影下的馬蒂斯夫
人》，一九〇五年。油畫，15
$\frac{3}{4}$×12$\frac{3}{4}$（40×32.5）。哥本哈
根市立美術館。

40 *Bonheur de vivre (The Joy of
Living)*

《生之喜悅》，一九〇五～〇
六年。油畫，68$\frac{1}{2}$×93$\frac{3}{4}$（174×
238）。攝影：ⓒ 巴恩斯基金
會，馬里昂，賓州。

41 *Le jeune marin I (The Young
Sailor I)*

《年輕的水手I》，一九〇七
～〇八年。油畫，39$\frac{1}{2}$×31
（100.3×78.7）。私人收藏。

42 *Le jeune marin II (The Young
Sailor II)*

《年輕的水手II》，一九〇七
～〇八年。油畫，39$\frac{3}{8}$×31$\frac{7}{8}$
（100×80.9）。私人收藏。

43 *Le luxe I (Luxury I)*

《華麗I》，一九〇七年。油
畫，82$\frac{3}{4}$×54$\frac{3}{8}$（210×138）。
國家現代藝術博物館，巴黎。
攝影：Musées nationaux，巴
黎。

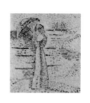

44 *Le luxe II (Luxury II)*

《華麗II》，一九〇七～〇八
年。油畫，82$\frac{3}{4}$×54$\frac{5}{8}$（209.5×
139）。哥本哈根市立美術館。

45 *Intérieur à Collioure (Interior
at Collioure)*

《柯利烏瑞室內畫》，一九〇
五年。油畫，23$\frac{1}{2}$×28$\frac{3}{4}$（59.
6×73）。蘇黎世藝術館。

46 *Nature morte aux géraniums
(Still-Life: Geranium Plant on
Table)*

《天竺葵靜物畫》，一九〇六
年。油畫，38$\frac{1}{2}$×31$\frac{1}{2}$（97.7×
80）。芝加哥藝術中心，Joseph
Winterbotham Collection。

47 *Nature morte en rouge de
Venise (Still-Life in Venetian
Red)*

《威尼斯的紅色靜物》，一九

○八年。油畫，35×41\frac{3}{8}(88.9×105)。普希金美術館(Pushkin Museum)，莫斯科。

48 *Nu, le grand bois (Seated Nude Asleep)*
《裸女，大木塊》，一九○六年。木刻，$18\frac{3}{4} \times 15$ (47.5×38.1)。現代美術館，紐約, Mr and Mrs R. Kirk Askew, Jr. 捐贈。

49 *Nu, le bois clair (Seated Nude)*
《白皙的裸女》，一九○六年。木刻，$13\frac{1}{2} \times 10\frac{5}{8}$ (34.2×26.9)。現代美術館，紐約，洛克菲勒基金會 (Abby Aldrich Rockefeller Fund)。

50 *Nu (Nude)*
《裸女》，一九○六年。黑色石版畫，$11\frac{1}{8} \times 9\frac{7}{8}$(28.4×25.3)。現代美術館，紐約，洛克菲勒捐贈。

51 *Écorché de Michelange*
《米開蘭基羅的人體模型》，十六世紀雕刻，佛羅倫斯。

52 *Nu debout (Standing Nude)*
《站立裸像》，一九○六年。青銅, 高19(48.2)。私人收藏。

53 *Nu couché (Reclining Nude, I)*
《躺臥的裸女》，一九○七年。青銅，$13\frac{1}{2} \times 19\frac{3}{4}$ (34.3×50.2)。現代美術館, 紐約。由布里斯 (Lillie P. Bliss) 遺贈而獲致。

54 *La coiffure (The Dressing Table)*
《整髮》，一九○七年。油畫，$45\frac{5}{8} \times 35$(115.8×88.9)。私人收藏。

55 *Nu debout (Standing Nude)*
《站立裸像》，一九○七年。油畫，36×25 (91.4×63.5)。泰德畫廊，倫敦。

56 *Baignade (Three Bathers)*
《洗浴》，一九○七年。油畫，$23\frac{5}{8} \times 28\frac{3}{4}$(60×73)。私人收藏。

57 *Musique*
《音樂》素描，一九○七年。油畫，29×24 (73.4×60.8)。現代美術館，紐約，A. Conger

Goodyear爲了向巴爾表示敬
意而捐贈。

58 *Le nu bleu (The Blue Nude)*
《藍色裸女》，一九〇七年。
油畫，$36\frac{1}{4}\times55\frac{1}{8}(92\times140)$。
巴爾的摩美術館，孔恩藏品。

59 *Bronze aux oeillets (Sculpture
and a Persian Vase)*
《雕像與波斯花瓶》，一九〇
八年。油畫，$23\frac{3}{4}\times28\frac{7}{8}$ (60.
5×73.5)。奧斯陸國家畫廊。

60 *Poissons rouges et sculpture
(Goldfish and Sculpture)*
《金魚與雕像》，一九一一年。
油畫，$46\times39\frac{5}{8}(116.2\times100.$
5)。現代美術館，紐約，惠特
尼夫婦捐贈。

61 *Poissons rouges (Goldfish)*
《金魚》，一九一二年。油畫，
$32\frac{1}{4}\times36\frac{3}{4}$ (81.9×93.3)。哥
本哈根市立美術館。

62 *Poissons rouges (Goldfish)*
《金魚》，一九一一年。油畫，
$57\frac{7}{8}\times38\frac{5}{8}$ (147×98)。普希
金美術館，莫斯科。

63 *Les deux négresses (The Two
Negresses)*
《兩位女黑人》，一九〇八年。
青銅，高$18\frac{1}{2}(46.9)$。巴爾的
摩美術館，孔恩藏品。

64 *Bronze et fruit (Bronze and
Fruit)*
《銅像與水果》，一九一〇年。
油畫，$35\frac{3}{8}\times45\frac{1}{4}(90\times115)$。
普希金美術館，莫斯科。

65 *Nu de dos I (The Back I)*
《背 I》，約一九〇九年。青
銅，$74\frac{3}{4}\times46\times7\frac{1}{4}$ (189.8×
116.8×18.4)。泰德畫廊，倫
敦。

66 *Nu de dos II (The Back II)*
《背 II》，約一九一三～一四
年？青銅，$74\frac{1}{2}\times47\frac{1}{2}\times7\frac{1}{2}$
(189.2×120.6×19)。泰德畫
廊，倫敦。

67 *Nu de dos III (The Back III)*
《背 III》，約一九一四年。青
銅，$74\times44\frac{1}{2}\times6\frac{3}{4}$ (187.9×
113×17.1)。泰德畫廊，倫敦。

68 *Nu de dos IV (The Back IV)*

《背 IV 》，約一九二九年。青銅，$74\frac{1}{2}\times44\frac{1}{2}\times6\frac{1}{4}$ (189.2×113×15.8)。泰德畫廊, 倫敦。

69 *Le dos*
《背》的習作，一九○九～一○年。鋼筆畫，$10\frac{1}{2}\times8\frac{5}{8}$ (26.6×21.9)。現代美術館, 紐約, Carol Buttenweiser Loeb Memorial Fund。

70 *Le Dos II*
《背 II 》的習作，約一九一三年。鋼筆畫，$7\frac{7}{8}\times6\frac{1}{4}$ (20×15.8)。現代美術館, 紐約, 皮耶‧馬蒂斯捐贈。

71 *The Moon and the Earth (Hina Te Fatou)*
高更，《月與地》，一八九三年。油彩於粗麻布，$45\times24\frac{1}{2}$ (114.3×62.2)。現代美術館, 紐約, 布里斯藏品。

72 *La serpentine*
《彎曲》，一九○九年。青銅，高$22\frac{1}{4}$ (56.5)，基座$11\times7\frac{1}{2}$ (28×19)。現代美術館, 紐

約，洛克菲勒捐贈。

73 *La nudité des fruits*
布爾代勒，《採果的裸女》，一九○六年。

74 *Jeune fille au chat noir (Girl with Black Cat)*
《抱貓的小女孩》，一九一○年。油畫，$37\times25\frac{1}{4}$ (93.9×64.1)。私人收藏, 巴黎。

75 *Jeannette I*
《珍妮 I 》，一九一○～一三年。青銅，高13 (33)。現代美術館, 紐約, 由布里斯遺贈而獲致。

76 *Jeannette II*
《珍妮 II 》，一九一○～一三年。青銅，高$10\frac{3}{8}$ (26.3)。現代美術館, 紐約, Sidney Janis捐贈。

77 *Jeannette III*
《珍妮 III 》，一九一○～一三年。青銅，高$23\frac{3}{4}$ (60.3)。現代美術館, 紐約, 由布里斯遺贈而獲致。

78 *Jeannette IV*

《珍妮 IV》，一九一〇～一三年。青銅，高$24\frac{1}{8}$ (61.2)。現代美術館，紐約，由布里斯遺贈而獲致。

79 *Jeannette V*
《珍妮 V》，一九一〇～一三年。青銅，高23 (58.4)。Art Gallery of Ontario，多倫多，一九四九年購藏。

80 *La conversation (The Conversation)*
《交談》，一九〇九～一〇年。油畫，$69\frac{3}{4}\times85\frac{1}{2}$(177.1×217.1)。普希金美術館，莫斯科。

81 *Baigneuses à la tortue (Bathers with a Turtle)*
《浴女戲龜》，一九〇八年。油畫，$70\frac{1}{2}\times86\frac{5}{8}$(179.1×220.3)。聖路易美術館，Mr and Mrs Joseph Pulitzer, Jr. 捐贈。

82 *La nymphe et le satyre (Nymph and Satyr)*
《女神與農牧神》，一九〇九年。油畫，$35\times46\frac{1}{8}$(88.9×117.1)。俄米塔希博物館，列

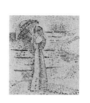

寧格勒。

83 *La danse (The Dance)*
《舞蹈》，一九〇九年。油畫，$101\frac{5}{8}\times153\frac{1}{2}$(258.1×389.8)。俄米塔希博物館，列寧格勒。攝影：© 'Iskusstvo' Publishers，莫斯科。

84 *La danse (The Dance)*
《舞蹈》，油畫之後的素描習作，一九〇九年。鉛筆、炭條，$8\frac{5}{8}\times13\frac{7}{8}$(21.9×35.2)。現代美術館，紐約，皮耶·馬蒂斯捐贈。

85 *Nu, paysage ensoleillé (Nude in Sunny Landscape)*
《裸女，陽光下的景致》，一九〇九年。油畫，$16\frac{1}{2}\times12\frac{7}{8}$(42×33)。Collection Mrs Tevis Jacobs。

86 *Nu assis (Seated Nude)*
《蹲坐的裸像》，一九〇九年。油畫，$14\frac{7}{8}\times18$(38×46)。繪畫與雕塑博物館，格勒諾勃 (Grenoble)。攝影：IFOT。

87 *La jeune (Young Woman with*

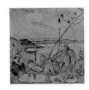

a Letter)

哥雅，《少女》，約一八一二～一四年。油畫，$71\frac{1}{4} \times 48$ (181×122)。里雷美術館。

88 *Pierre Matisse*

《皮耶‧馬蒂斯》，一九〇九年。油畫，16×13(40.6×33)。私人收藏，紐約。

89 *La musique (Music)*

《音樂》，一九一〇年。油畫，$101\frac{5}{8} \times 153\frac{1}{2}$(258.1×389.8)。俄米塔希博物館，列寧格勒。攝影：© 'Iskusstvo' Publishers，莫斯科。

90 *Les capucines à La danse I (Nasturtiums and The Dance I)*

《狂熱信徒的舞蹈I》，一九一二年。油畫，$75\frac{5}{8} \times 44\frac{7}{8}$ (199.7×113.9)。普希金美術館，莫斯科。

91 *Soyez amoureuses vous serez heureuses (Be in Love, and You Will Be Happy)*

高更，《相愛，你們會快樂》，

一九〇一年，細部。繪色的木質浮雕，$38\frac{1}{8} \times 28\frac{3}{4}$ (96.8×73)。私人收藏。

92 *Baigneuse (Bather)*

《浴者》，一九〇九年。油畫，$36\frac{1}{2} \times 29\frac{1}{8}$ (92.7×74)。現代美術館，紐約。

93 *Nature morte au camaïeu bleu (Coffee Pot, Carafe and Fruit Dish)*

《藍色的單色靜物畫》，一九〇九年。油畫，$34\frac{5}{8} \times 46\frac{1}{2}$(87.9×118.1)。普希金美術館，莫斯科。

94 *La chambre rouge; La desserte ——Harmonie rouge (Harmony in Red)*

《紅色的和諧》(《紅色的餐桌》)，一九〇八年。油畫，$69\frac{3}{4} \times 85\frac{7}{8}$ (177.1×218.1)。俄米塔希博物館，列寧格勒。攝影：© 'Iskusstvo' Publishers，莫斯科。

95 *Intérieur aux aubergines (Interior with Aubergines)*

《在深紫色的室內》，一九一一年。油畫，$83\frac{3}{8} \times 96\frac{3}{4}$ (212×246)。繪畫與雕塑博物館，格勒諾勃。

96 *Nature morte, Séville I (Interior with Spanish Shawls)*

《靜物，塞維爾 I》，一九一一年。油畫，$34\frac{3}{4} \times 42\frac{3}{4}$ (88.3×108.6)。俄米塔希博物館，列寧格勒。

97 *Nature morte, Séville II (Still-Life with Nasturtiums)*

《靜物，塞維爾 II》，一九〇～一一年。油彩，$35\frac{3}{8} \times 46\frac{1}{8}$ (89.8×117.1)。普希金美術館，莫斯科。

98 *La famille du peintre (Family Portrait)*

《畫家的家庭》，一九一一年。油畫，$56\frac{1}{4} \times 76\frac{3}{8}$ (142.8×193.9)。俄米塔希博物館，列寧格勒。

99 *Le studio rouge (The Red Studio)*

《紅色畫室》，一九一一年。

油畫，$71\frac{1}{4} \times 86\frac{1}{4}$ (180.9×219)。現代美術館，紐約，古根漢夫人基金會 (Mrs Simon Guggenheim Fund)。

100 *Fleurs et céramique (Flowers and Pottery)*

《花與瓷器》，一九一一年。油畫，$36\frac{3}{4} \times 32\frac{1}{2}$ (93.3×82.5)。法蘭克福市立美術館。攝影：Kunst-Dias Blauel。

101 *La fenêtre bleue (The Blue Window)*

《藍窗》，一九一一年。油畫，$51\frac{1}{2} \times 35\frac{5}{8}$ (130.8×90.4)。現代美術館，紐約，洛克菲勒基金會。

102 *Zorah sur la terrasse (Zorah on the Terrace)*

《在平台上的佐拉赫》，一九一二年。油畫，$45\frac{5}{8} \times 39\frac{3}{8}$ (115.8×100)。普希金美術館，莫斯科。

103 *Paysage vu d'une fenêtre, Tanger (Window at Tangier)*

《窗外的景色，坦吉爾》，一

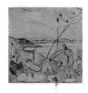

九一二年。油畫，$45\frac{1}{4} \times 31\frac{1}{8}$ (114.9×79)。普希金美術館，莫斯科。

104 *La porte de la Kasbah (Entrance to the Kasbah)*
《城門》，一九一二年。油畫，$45\frac{5}{8} \times 31\frac{1}{2}$(115.8×80)。普希金美術館，莫斯科。

105 *Zorah debout (Zorah Standing)*
《站立的佐拉赫》，一九一二年。油畫，$57\frac{1}{2} \times 24$(146×60.9)。普希金美術館，莫斯科。

106 *Le riffain debout (Standing Riffain)*
《站立的里弗人》，一九一二年。油畫，$57\frac{1}{2} \times 38\frac{5}{8}$(146×98.1)。俄米塔希博物館，列寧格勒。

107 *Jardin marocain (Pervenches) (Moroccan Garden)*
《摩洛哥的花園》，一九一二年。油畫，46×32(116.8×81.2)。私人收藏。

108 *Le rideau jaune (The Yellow Curtain)*
《黃色的窗帘》，一九一五年。油畫，$57\frac{1}{2} \times 38\frac{1}{4}$(146×97)。Collection Marcel Mabille。

109 *Les citrons; Nature morte de citrons dont les formes correspondent à celle d'un vase noir dessiné sur le mur (Still-Life with Lemons)*
《檸檬；靜物的形狀與牆上黑色花瓶畫作相呼應》，一九一四年。油畫，$27\frac{3}{4} \times 21\frac{3}{4}$(70.4×55.2)。羅德島設計學校美術館，Miss Edith Wetmore 捐贈。

110 *Madame Matisse*
《馬蒂斯夫人畫像》，一九一三年。油畫，$57\frac{7}{8} \times 38\frac{1}{4}$(147×97.1)。俄米塔希博物館，列寧格勒。攝影：© 'Iskusstvo' Publishers, 莫斯科。

111 *Mademoiselle Yvonne Landsberg*
《伊鳳·藍斯堡小姐》，一九一四年。油畫，$57\frac{1}{4} \times 42$(145.4×106.6)。費城美術館，Lou-

ise and Walter Arensburg Collection。

112 *Madame Greta Prozor*
《葛麗泰‧普羅左女士》，一九一六年。油畫，$57\frac{1}{2}\times37\frac{3}{4}$ （146×95.8）。私人收藏。

113 *Les marocains (The Moroccans)*
《摩洛哥人》，一九一六年。油畫，$71\frac{3}{8}\times110$（181.2×279.4）。現代美術館，紐約，Mr and Mrs Samuel A. Marx 捐贈。

114 *Notre-Dame*
《聖母院》，一九一四年。油彩，$57\frac{7}{8}\times37$（147×93.9）。私人收藏，瑞士。

115 *Une vue de Notre-Dame (View of Notre-Dame)*
《聖母院一景》，一九一四年。油畫，$58\times37\frac{1}{8}$（147.3×94.2）。現代美術館，紐約。

116 *La leçon de piano (Piano Lesson)*
《鋼琴課》，一九一六年。油畫，$96\frac{1}{2}\times83\frac{3}{4}$（245.1×212.

7）。現代美術館，紐約，古根漢夫人基金會。

117 *La leçon de musique (The Music Lesson)*
《音樂課》，一九一七年。油畫，$96\times82\frac{1}{2}$（243.8×209.5）。攝影：© 巴恩斯基金會，馬里昂，賓州。

118 *Studio, Quai St Michel*
《聖米歇爾碼頭的畫室》，一九一六年。油畫，$57\frac{1}{2}\times45\frac{3}{4}$（146×116.2）。The Phillips Collection，華盛頓特區。

119 *Le peintre et son modèle (The Painter and his Model)*
《畫家與模特兒》，一九一六～一七年。油畫，$57\frac{1}{2}\times38\frac{1}{4}$（146×97.1）。國家現代藝術博物館，巴黎。攝影：Giraudon。

120 *La fenêtre; Intérieur (The Window)*
《窗》，一九一六年。油畫，$57\frac{1}{2}\times46$（146×116.8）。底特律藝術中心。

121 *Arbre près de l'étang de Trivaux (Tree by Trivaux Pond)*
《特里渥池畔的樹》，一九一六年。油畫，$36\frac{1}{2}\times29\frac{1}{4}$(92.7×74.2)。泰德畫廊，倫敦。

122 *Coup de soleil (Sunlight in the Forest)*
《陽光》，一九一七年。油畫，$36\frac{1}{4}\times28\frac{3}{4}$(92×73)。私人收藏，巴黎。

123 *Baigneuses (Bathers by a River)*
《浴女》，一九一六～一七年。油畫，103×154(261.6×391.1)。芝加哥藝術中心。

124 *Les coloquintes (Gourds)*
《藥西瓜》，一九一六年。油畫，$25\frac{5}{8}\times31\frac{7}{8}$(65×80.9)。現代美術館，紐約，古根漢夫人基金會。

125 *Les plumes blanches (White Plumes)*
《白色的羽毛》，一九一九年。油彩於亞麻布，$28\frac{3}{4}\times23\frac{3}{4}$(73×60.3)。明尼亞波利藝術中心，The William Hood Dun-woody Fund。

126 *Les plumes blanches (Girl in White)*
《白色的羽毛》，一九一九年。油畫，$29\frac{1}{8}\times23\frac{3}{4}$(74×60.5)。一九七三年五月被竊於古騰堡（Gothenburg）藝術館。

127 *Le thé (Tea)*
《飲茶》，一九一九年。油畫，$55\frac{1}{8}\times83\frac{1}{8}$(140×211.1)。洛杉磯縣立美術館，David L. Loew 為紀念他的父親 Marcus Loew 所遺贈。

128 *La robe verte (The Green Robe)*
《綠色長袍》，一九一六年。油畫，$28\frac{3}{4}\times21\frac{1}{2}$(73×54.6)。科林夫婦收藏，紐約。

129 *Le peintre et son modèle (The Artist and his Model)*
《畫家與模特兒》，一九一九年。油畫，$23\frac{5}{8}\times28\frac{3}{4}$(60×73)。私人收藏。

130 *Après le bain (Meditation)*
《出浴》，一九二〇年。油畫，

$28\frac{3}{8} \times 21\frac{1}{4}$ (72×53.9)。私人
收藏。

131 *Femme à l'ombrelle (Woman
with a Parasol)*
《拿著女式小陽傘的女人》，
一九二一年。油畫，$26 \times 18\frac{1}{2}$
（66×46.9）。S. Kocher &
Co. Ltd。

132 *Grand intérieur, Nice (Interior
at Nice)*
《大室內，尼斯》，一九二〇
年。油畫，52×35（132×88.
9）。芝加哥藝術中心，Mrs
Gilbert W. Chapman 捐贈。

133 *Femme au chapeau (Woman
with the Hat)*
《戴帽子的女人》，一九二〇
年。油畫，$23 \times 19\frac{1}{2}$（58.4×
49.5）。私人收藏，紐約。

134 *Nature morte dans l'atelier
(Interior at Nice)*
《畫室靜物》，一九二四年。
油畫，$39\frac{1}{2} \times 31\frac{1}{2}$（100.5×
80）。私人收藏。Marlborough
Fine Art Ltd提供照片，倫敦。

135 *Jeune fille à la robe verte (Girl
in Green)*
《著綠袍的少女》，一九二一
年。油畫，$25\frac{1}{2} \times 21\frac{1}{2}$（64.7×
54.6）。科林夫婦收藏，紐約。

136 *Nu assis au tambourin (Nude
with Tambourine)*
《在鈴鼓旁坐著的裸女》，一
九二六年。油畫，28×21（71.
1×53.3）。培列（William S.
Paley）夫婦收藏。

137 *Femme à la voilette (Woman
with a Veil)*
《戴面紗的女子》，一九二七
年。油畫，$24 \times 19\frac{3}{4}$（60.9×
50.1）。培列夫婦收藏。

138 *La pose hindoue (The Hindu
Pose)*
《印度人的姿勢》，一九二三
年。油畫，$28\frac{1}{2} \times 23\frac{3}{8}$（72.3×
59.3）。私人收藏，紐約。

139 *Femme et poissons rouges
(Woman before an Aquarium)*
《女人與金魚》，一九二一年。
油畫，$31\frac{1}{2} \times 39$（80×99）。芝

加哥藝術中心，Helen Birch Bartlett Memorial Collection。

140 *Le paravent mauresque (The Moorish Screen)*
《摩爾式的屏風》，一九二一年。油畫，$36\frac{1}{4}\times29\frac{1}{4}$ (92×74.2)。費城美術館，Lisa Norris Elkins 遺贈。

141 *Odalisque avec magnolias (Odalisque with Magnolias)*
《奴婢與玉蘭花》，一九二四年。油畫，$23\frac{5}{8}\times31\frac{7}{8}$ (60×80.9)。私人收藏，紐約。

142 *Nu au coussin bleu (Nude seated on a Blue Cushion)*
《靠著藍色坐墊的裸女》，一九二四年。油畫，$28\frac{1}{2}\times23$ (72.3×58.4)。Mr and Mrs Sidney F. Brody 收藏，洛杉磯。

143 *Nu assis (Seated Nude)*
《坐著的裸像》，一九二五年。青銅，高$31\frac{3}{4}$ (80.6)。巴爾的摩美術館，孔恩藏品。

144 *Jeune fille en jaune (Girl in Yellow Dress)*
《黃種少女》，一九二九～三一年。油畫，$39\frac{3}{8}\times32$ (100×81.2)。巴爾的摩美術館，孔恩藏品。

145 *Grand nu gris (Grey Nude)*
《灰色裸女》，一九二九年。油畫，$40\frac{1}{8}\times32\frac{1}{4}$ (101.9×81.9)。私人收藏。

146 *Figure décorative sur fond ornemental (Decorative Figure)*
《裝飾地板上的裝飾人體》，一九二七年。油畫，$51\frac{1}{8}\times38\frac{1}{2}$ (129.8×97.7)。國家現代藝術博物館，巴黎。攝影：Giraudon。

147 *Odalisque au fauteuil (Odalisque in an Armchair)*
《扶手椅旁的奴婢》，一九二八年。油畫，$23\frac{5}{8}\times28\frac{3}{4}$ (60×73)。巴黎市立現代美術館。攝影：Giraudon。

148 *La danse I (The Dance I)*
《舞蹈I》，一九三一～三二

年。油畫，左邊嵌板$133\frac{7}{8}$×$152\frac{3}{8}$（340×387），中間嵌板$139\frac{3}{4}$×$196\frac{1}{8}$（354.9×498.1），右邊嵌板$131\frac{1}{8}$×154（333×391.1）。巴黎市立現代美術館。攝影：Bulloz。

149 *La danse (The Dance)*
《舞蹈》，一九三二～三三年。油畫，$140\frac{1}{2}$×564（356.8×1432.5）。攝影：ⓒ巴恩斯基金會，馬里昂，賓州。

150 *Le rêve (The Dream)*
《夢》，一九三五年。油畫，$31\frac{7}{8}$×$25\frac{5}{8}$（80.9×65）。私人收藏。

151 *La danse (The Dance)*
《舞蹈》，一九三二年；細部，壁畫中的一塊嵌板。整幅壁畫$140\frac{1}{2}$×505（356.8×1282.7）。巴黎市立現代美術館。攝影：Bulloz。

152 *Nu rose (Pink Nude)*
《粉紅色裸女》，一九三五年。油畫，26×$36\frac{1}{2}$（66×92.7）。巴爾的摩美術館，孔恩藏品。

153 *La musique (Music)*
《音樂》，一九三九年。油畫，$45\frac{1}{4}$×$45\frac{1}{4}$（114.9×114.9）。Albright-Knox Art Gallery，水牛城，紐約，當代藝術基金會。

154 *Grande robe bleue, fond noir (Lady in Blue)*
《藍色華袍，黑色地板》，一九三七年。油畫，$36\frac{1}{2}$×29（92.7×73.6）。費城美術館。

155 *Les yeux bleus (Blue Eyes)*
《藍眼》，一九三五年。油畫，15×18（38.1×45.7）。巴爾的摩美術館，孔恩藏品。

156 *Odalisque robe rayée, mauve et blanche (Odalisque with Striped Robe)*
《著淡紫色條紋長袍的白種奴婢》，一九三七年。油畫，15×18（38.1×45.7）。Norton Simon Collection，洛杉磯。

157 *Nu dans l'atelier (Nude in the Studio)*
《畫室中的裸女》，取自《藝

術手冊》的素描，一九三五年。鋼筆畫，$17\frac{3}{4} \times 22\frac{3}{8}$（45×56.8）。私人收藏。

158 取自《藝術手冊》的鉛筆素描，一九三五年。

159 *Le rêve (The Dream)*
《夢》，一九四〇年。油畫，$31\frac{7}{8} \times 25\frac{1}{2}$（80.9×64.7）。私人收藏，巴黎。

160 *Nature morte aux huîtres (Still-life with Oysters)*
《牡蠣靜物畫》，一九四〇年。油畫，$25\frac{3}{4} \times 32$（65.5×81.5）。巴塞爾藝術館。

161 *La porte noire (The Black Door)*
《黑色的門》，一九四二年。油畫，$24 \times 14\frac{7}{8}$（61×38）。私人收藏。

162 *Le silence habité des maisons (The Inhabited Silence of Houses)*
《靜默的住宅》，一九四七年。油畫，$21\frac{5}{8} \times 18\frac{1}{8}$（54.9×46）。私人收藏，巴黎。

163 *Nu debout et fougère noire (Nude with Black Ferns)*
《站立的裸女和黑色的蕨類》，一九四八年。毛筆和墨水，$41\frac{1}{4} \times 29\frac{1}{2}$（105×75）。國家現代藝術博物館，巴黎。

164 *Intérieur a la fougère noire (Interior with Black Fern)*
《有黑色蕨類的室內》，一九四八年。油畫，$45\frac{1}{2} \times 35$（115.5×88.9）。私人收藏。

165 *La branche de prunier, fond vert (Plum Blossoms, Green Background)*
《李樹樹枝，綠色背景》，一九四八年。油畫，$45\frac{3}{4} \times 35$（116.2×88.9）。私人收藏。

166 *Grand intérieur rouge (Large Red Interior)*
《紅色室內》，一九四八年。油畫，$57\frac{1}{2} \times 38\frac{1}{4}$（146×97.1）。國家現代藝術博物館，巴黎。攝影：Giraudon。

167 *Intérieur au rideau égyptien (Interior with Egyptian Cur-*

tain)

《埃及窗帘的室內畫》，一九
四八年。油畫，$45\frac{1}{2}\times35$ (115.
5×88.9)。The Phillips Collec-
tion，華盛頓特區。

168 文斯祈禱堂 (Chapel of the
Rosary at Vence) 的裝飾，一
九四○年代末期。彩繪瓷磚。
《聖多明尼克》(St Dominic)，
高約186 (472)；《聖母與聖
嬰》(Virgin and Child)，約
120×252(305×640)。攝影：
Hélène Adant。

169 文斯祈禱堂的半圓窗，一九
四九年。剪紙，$202\frac{3}{4}\times99\frac{1}{8}$
(514.9×251.7)。梵諦岡博
物館，現代宗教藝術。

170 Jazz: Cavalier et clowne (Rider
and Clown)
《爵士：騎兵與小丑》，一九
四七年。模板，每張$16\frac{1}{4}\times25$
$\frac{1}{4}$(41.2×64.1)。現代美術館，
藝術家捐贈。

171 Jazz: Icarus
《爵士：伊卡洛斯》，一九四

三年。剪紙後的模板印刷，16
$\frac{5}{8}\times10\frac{5}{8}$ (42.2×26.9)。維多
利亞與亞伯特博物館 (Victo-
ria and Albert Museum)，倫
敦。攝影：Eileen Tweedy。

172 Jazz: Le toboggan (Jazz: The
Toboggan)
《爵士：滑梯》，一九四三年。
剪紙後的模板印刷，$12\frac{3}{4}\times11$
$\frac{3}{8}$ (32.3×28.8)。維多利亞與
亞伯特博物館，倫敦。攝影：
Eileen Tweedy。

173 Océanie——Le ciel (Oceania,
The Sky)
《海洋——天空》，一九四六
～四八年。剪紙，$64\frac{7}{8}\times149\frac{5}{8}$
(164.7×380)。國家現代藝
術博物館，巴黎。攝影：Bul-
loz。

174 Océanie——La mer (Oceania,
The Sea)
《海洋——大海》，一九四六
年。剪紙，$65\times149\frac{5}{8}$(165.1×
380)。國家現代藝術博物館，
巴黎。

175 *Polynésie——La mer (Polynesia, The Sea)*

《波里尼西亞——大海》，一九四六年。剪紙，$77\frac{1}{8} \times 123\frac{5}{8}$（195.8×314）。Mobilier National，巴黎，出借予龐畢度中心，國家現代藝術博物館，巴黎。

176 *Polynésie——Le ciel (Polynesia, The Sky)*

《波里尼西亞——天空》，一九四六年。剪紙，$78\frac{3}{4} \times 123\frac{5}{8}$（200×314）。Mobilier National，巴黎，出借予龐畢度中心，國家現代藝術博物館，巴黎。

177 *Amphitrite*

《愛菲特里特》，一九四七年。剪紙，$33\frac{5}{8} \times 27\frac{5}{8}$（85.4×70.1）。私人收藏，法國。

178 *Zulma*

《佐瑪》，一九五〇年。膠彩於剪紙，$93\frac{3}{4} \times 52\frac{3}{8}$（238.1×133）。哥本哈根市立美術館。

179 *Les mille et une nuits (The Thousand and One Nights)*

《一千零一夜》，一九五〇年。膠彩於剪紙，$54\frac{3}{4} \times 147\frac{1}{4}$（139×374）。卡內基中心美術館，匹茲堡，賓州。由 Sarah M. Scaife 家族慨予贈與而獲致。

180 *Poissons Chinois (Chinese Fish)*

《中國魚》，一九五一年。剪紙，$75\frac{5}{8} \times 35\frac{7}{8}$（192×91.1）。私人收藏。

181 *La tristesse du roi (The Sorrow of the King)*

《國王的悲哀》，一九五二年。膠彩於剪紙，$115\frac{1}{4} \times 152$（292.7×386）。國家現代藝術博物館，巴黎。攝影：Bulloz。

182 *Les femmes d'Alger (Algerian Women in their Apartment)*

德拉克洛瓦，《阿爾及利亞女人》，一八三四年。油畫，$70\frac{7}{8} \times 90\frac{1}{8}$（180×220）。羅浮宮，巴黎。

183 *Les acanthes (The Acanthi)*

《老鴉企屬植物》，一九五三年。剪紙，$122\frac{3}{8} \times 138$（310.

8×350.5)。Ernst Beyeler, 巴塞爾, 長期借予巴塞爾藝術館。

184 *Nu bleu I (Blue Nude I)*
《藍色裸女 I》, 一九五二年。剪紙, $45\frac{5}{8}×30\frac{3}{4}$ (115.8×78.1)。Ernst Beyeler, 巴塞爾。

185 *Nu bleu II (Blue Nude II)*
《藍色裸女 II》, 一九五二年。剪紙, $45\frac{3}{4}×35$ (116.2×88.9)。私人收藏。

186 *Nu bleu III (Blue Nude III)*
《藍色裸女 III》, 一九五二年。剪紙, $41\frac{1}{4}×33\frac{3}{8}$(105×85)。私人收藏, 巴黎。

187 *Nu bleu IV (Blue Nude IV)*
《藍色裸女 IV》, 一九五二年。剪紙, $40\frac{1}{2}×30\frac{1}{2}$(102.8×77.4)。私人收藏, 法國。

188 *La perruche et la sirène (The Parrot and the Mermaid)*
《鸚鵡與美人魚》, 一九五二年。剪紙, $132\frac{5}{8}×304\frac{3}{8}$(337×773)。阿姆斯特丹市立美術館。

189 *La piscine (The Swimming Pool)*
《游泳池》, 一九五二年。膠彩於裁剪及黏貼的紙上, 裱褙於粗麻布。九塊嵌板畫於兩部分, $90\frac{5}{8}×333\frac{1}{2}$(230.1×847), $90\frac{5}{8}×313\frac{1}{2}$ (230.1×796.2)。現代美術館, 紐約, Mrs Bernard F. Gimbel Fund。

190 *Souvenir de l'Océanie (Memory of Oceania)*
《海洋的回憶》, 一九五三年。膠彩與蠟筆於畫布上裁剪及黏貼之紙, $112×112\frac{7}{8}$(284.4×286.7)。現代美術館, 紐約, 古根漢夫人基金會。

191 *L'escargot (The Snail)*
《蝸牛》, 一九五三年。膠彩於裁剪及黏貼的紙上, $112\frac{3}{4}×113$ (286.3×287)。泰德畫廊, 倫敦。

尺寸標示爲英寸(公分), 長度在前, 寬度在後。

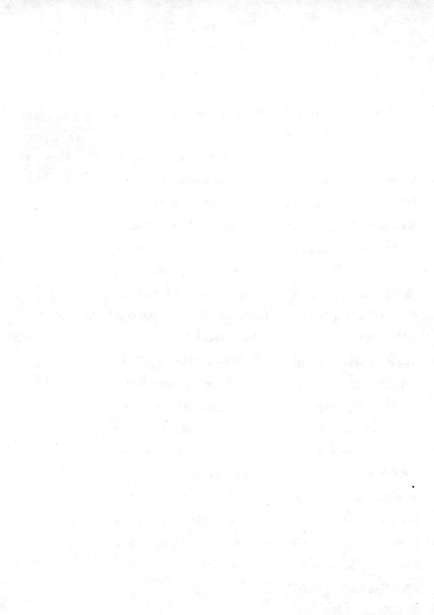

譯名索引

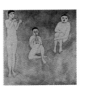

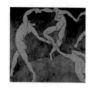

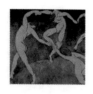